이야기
그리
이야기

이야기 그림 이야기

이종수 지음

2010년 7월 5일 초판 1쇄 발행

펴낸이 한철희 | 펴낸곳 돌베개 | 등록 1979년 8월 25일 제406-2003-018호
주소 (413-756) 경기도 파주시 교하읍 문발리 파주출판도시 532-4
전화 (031) 955-5020 | 팩스 (031) 955-5050
홈페이지 www.dolbegae.com | 전자우편 book@dolbegae.co.kr

책임편집 조성웅·이옥란 | 편집 이경아·좌세훈·소은주·권영민·김태권·김혜영
표지디자인 박진범 | 본문디자인 이은정·박정영
제작·관리 윤국중·이수민 | 마케팅 심찬식·고운성·조원형
인쇄·제본 한영문화사

ⓒ 이종수, 2010

ISBN 978-89-7199-398-9 03650

이 도서의 국립중앙도서관 출판시도서목록(CIP)은 e-CIP 홈페이지
(http://www.nl.go.kr/cip.php)에서 이용하실 수 있습니다.(CIP제어번호: CIP2010002317)

이야기 그림 이야기

✿— 옛 그림의 인문학적 독법

이종수 지음

돌베개

일러두기

이 책은 중국의 문학 작품을 바탕으로 그림을 그린 '이야기 그림'에 대한 이야기이다.

특히 이야기 그림이 화면 형식에 따라 어떻게 변주되는가에 초점을 맞추어 '두루마리, 축, 병풍, 삽화'의 4가지 형식으로 각 장을 구성하였다.

현대에 적극적으로 이어져오지 않는 옛그림의 형식인 만큼, 각 장의 첫머리는 이러한 화면의 성격을 살펴보는 길잡이 글로 시작하였다. 이어 본문에서는 그러한 특성을 제대로 보여준 이야기 그림을 각기 2편씩 골라 읽었다.

본문 뒤에는 그림의 바탕이 된 텍스트를 실었다. 먼저 텍스트의 전체적인 내용을 살펴본 후 본문으로 들어가는 것도 이야기 그림 이해를 위한 좋은 방법이다.

이야기 그림을 읽다

1

누군가 그림을 보고 있다. 누군가는 그림을 읽고 있다. 옛그림 감상을 흔히 '읽는다'고 하지만 미술관에는 그림을 보러 간다고 말하게 되니 두 가지 감상법이 조금 다른 표정으로 받아들여진다는 뜻이다. 그림을 보는 것은 재미있지만 읽는 것은 좀 어렵다고 느껴지기도 한다. 무릇 읽기란 문자를 대하는 태도 아닌가. 즉 그림을 읽는다는 것은 문자로 구성된 이야기를 대할 때와 유사한 체험을 동반한다는 의미다. 곰곰이, 시간을 들여 천천히 살펴보면서 그 안에 담긴 이런저런 생각들을 만나보라는 뜻이기도 하다.

그런데 그런 의미를 넘어 정말로 '읽어야' 할 그림이 있다. 중국의 문학 작품을 바탕으로 그려져 말 그대로 그 이야기를 짚어가며 감상해야 하는 장르다. 이야기를 그린 것이니 '이야기 그림'이라 부르기로 한다. 이 글은 바로 중국의 이야기 그림이라는 독특한 장르를 읽는 방법에 관한 것이다.

옛그림도 까다로운데 문학 작품까지 엮이면 더 어려워지는 건 아닐까. 그렇지 않다. 사실 '동양화'라는 그림 가운데 많은 작품이 이처럼 텍스트에 바탕을 두고 있다. 그 텍스트라는 것이 우리에게도 대단히 친숙한 것들이므로 오히려 그림을 '읽는' 실잡이 역할을 하기도 한다. 하지만 텍스트를 깊게 알지 못하더라도 크게 문제 될 것이 없다. 화가는 이런 식으로든 감상자를 배려하게 마련이니 그가 인도하는 대로 따르면 될 일이다. (이 글에서는 '동양화'라는 용어를 '중국을 중심으로 한 한자 문화권의 옛그림'을 일컫는 의미로 사용했다.)

옛그림이라고 반드시 옛날 방식으로 읽을 필요는 없다. 그런데 어찌된 연유인지, 서양화를 감상할 때 오가던 다양한 이야기들도 동양화 앞에 서면 돌연 엄숙한 표정으로 거동이 무거워진다. 감동이 극에 달하면 말이 필요 없는 경지가 오기는 한다. 하지만 이야기를 나누어야 할 자리에서도 입을 다물게 되는 건 대화법을 익히지 못했기 때문이다.

지금까지 배워온, 혹은 읽어온 옛그림 읽기는 대체로 이런 식이었다. 화가에 대한 전설 섞인 일화로 시작한 뒤에 이어지는 그 '화풍'에 대한 천편일률적인 표현들. 문기文氣가 넘친다, 먹을 금처럼 아꼈다, 신필神筆이다, 기운이 생동한다, 대상을 핍진하게 묘사했다, 오도자 풍이다, 고개지 풍이다 등등. 굳이 틀린 설명이라 할 수는 없지만 이처럼 너무 포괄적인 설명 앞에서는 작품을 어떻게 읽어야 할지 오히려 막막하다. 물론, 그런 방법들이 그림에 대한 이런저런 소개로 그의 이력을 전해주는 셈이니 애써 거부할 이유는 없겠지만, 이력서 받았다고 그 사람을 정말 '알게' 되는 것은 아니지 않은가. 그래서 어떤 그림인데? 늘 그것이 궁금했다.

전문 연구서라면 일단 그림의 진위나 제작 시기부터 미술사적 영향

관계를 바탕으로 한 화파나 화풍 등에 이르기까지 좀더 깊숙이 다루게 된다. 여기에 제발題跋이며 인장印章에 대한 논의가 더해지게 마련인데, 일상 문자가 한글로 바뀐 시대이다 보니 그 무게감이란 것이 더욱 만만찮다. 누구나 그런 전문 지식으로 무장할 수 있는 것은 아니어서 동양화는 여전히 멀게 느껴진다. 그림을 좋아하는 이들에겐 이건 좀, 억울하다.

아무래도 그동안 사용해온 대화법을 조금 바꾸어야 할 것 같다. 옛그림 읽기는 대체로 '궁서체'를 고집하는 어르신 같았다. 부담 없는 '필기체'는 어떤가. 아니, 저마다의 독해법을 따라 '오이체'나 '가지체'로도 쓸 수 있을 것이다. 지루할 것이라는 막연한 선입견을 버리고 만나보자. 새로운 자리에서 이야기를 나눈다면 그동안 털어놓지 못했던 속마음까지 주고받게 되지 않을까. 옛그림은 의외로 재미있는 이야기로 가득한 유쾌한 상대다.

'이야기 그림'은 특히 그렇다. 옛그림을 새로이 읽고자 하는 우리에게 가장 적절한 장르가 아닐 수 없다. 중국 그림의 특성이라고 말할 수 있는 모든 것을 고스란히 간직하고 있으니. 이를테면 선배의 작품을 방倣이라는 이름으로 어떻게 이어나가는가, 그로 인해 하나의 주제가 같은 제목으로 얼마나 오랫동안 반복되어 그려지는가, 수묵화와 채색화는 각기 작품의 성격과 어떤 관련이 있는가, 문인화가와 직업화가의 작품은 실제로 많은 차이가 있는가, 화면의 형식에 따라 감상법은 어떻게 달라져야 하는가, 옛그림의 전통이 현대에는 어떤 영향으로 남아 있는가와 같은 화제를 이 자리에서 나누게 될 것이다. 말 그대로 중국 그림의 축소판인 셈이다. 그저 시각적인 자극만으로는 재미없다는 이들, 조금쯤 생각을 가지고 그림을 만나고 싶은 이들은 더 큰 즐거움을 얻을 수 있을 것이다.

그러면 어떻게 읽어야 좋은가. 미술사라는 거창한 흐름에 압도될 필요는 없다. 안다면야 읽기가 더욱 편하겠지만 어차피 그림을 만나면서 조금씩 가까워질 테니까. '동양미술사' 한 권 독파하지 않았다고 민망해 할 이유도 없다. 중국을 대상으로 사史를 더듬자면 그 어떤 분야라도 간단하게 정리될 수 없다는 것이 우리가 대체적으로 동의하는 진실 아닌가.

그냥 솔직하고 편안한 마음으로 장르의 특성을 따라가는 것이 좋겠다. 이야기 그림은 '문자'가 '이미지'로 전환되는 과정을 이미지의 입장에서 고백하는 형식을 취하고 있다. 하여, 그 당사자인 화가의 마음으로 돌아가보려 한다. 이야기를 어떻게 그림으로 풀어낼 것인가. 텍스트를 바탕으로 하는 만큼 화가의 첫번째 고민은 이야기 전개에 어울리는 화면을 선택하는 일일 터이고, 화가의 고민이 여기에서 출발했다면 우리도 그 형식을 존중하며 따라가보는 거다.

이 책에서는 권(두루마리), 축(族), 병풍, 삽화의 4가지 형식으로 그려진 이야기 그림을 각기 2편씩 골라 다루었다. 회화사에서 모두 무게 있는 화가들의 작품이지만 그것만이 선택의 이유는 아니다. 모두 텍스트에 대한 해석, 그 독특한 시각이 빛나는 작품들이다. 서사 구조를 솔직하게 풀어냈든, 비유적 이미지에 이야기를 담아냈든, 화가들의 개성만큼이나 다양한 아름다움이 우리를 기다리고 있다. 텍스트의 성격과 화면 구성의 관계, 하나의 텍스트가 여러 가지 다른 형식으로 그려지는 과정 등을 살펴면서 읽어나가는 것도 이 장르에서 얻을 수 있는 또 다른 즐거움이다.

그렇다면 그러한 즐거움을 넘어, 중국의 이야기 그림을 읽는 것이 도대체 우리에게 어떤 의미일까. '한자' 문화권에서 오래도록 공유해온 사상과 체험의 문제를 생각해보게 된다. 봉건 왕조기, 중국의 문화란 그

저 이웃 나라의 것일 수만은 없었기 때문이니 우리가 중국 그림을 읽는 이유 또한 이러한 배경에서 생각할 수 있다.

　도잠이나 이백, 소식 같은 이름은 현대인의 체감으로도 그리 낯설지 않다. 하물며, 문자를 공유하던 시대에 그들이 쓴 「귀거래사」나 「적벽부」 같은 텍스트를 외국 작품으로 받아들인 이가 있었겠는가. 중국 이야기 그림의 도상은 우리나라에도 거의 변화 없이 전해지는 경우가 많다. 텍스트와 함께 그림이 진해지고 그 작품을 바탕으로 다시 우리 화가들이 새로운 그림을 그리곤 했기 때문이다. 그 가운데서도 정선이나 김홍도 등 당대의 대표 화가들이 남긴 이야기 그림은 중국의 작품과 비교해가며 읽어볼 만하다.

　2

　우선 이야기 그림의 역사를 가볍게 읽고 그림 속으로 들어서는 것이 좋겠다. 이야기 그림은 감상용 회화로서는 출발이 매우 이른 편이어서 이미 위진 시대에 등장한 것으로 전한다. 물론 그 시대의 작품이 온전히 남겨진 것은 아니지만 선배들의 작품을 충실히 모사하던 중국의 전통 덕분에 그 출발점을 살피는 데는 큰 무리가 없다. 첫 작품은 동진의 고개지가 그린 〈낙신부도〉로 알려져 있다. 중국 최초의 화가로 이름을 올린 고개지의 작품이 바로 이야기 그림이니, 이야기와 그림의 관계가 남다르지 않은가. 물론 긴 두루마리 형식으로 그린 이 작품은 고개지 자신이 직접 그린 것으로 보기 어렵다는 것이 학계의 일반적인 견해인데, 대체로 육조시대의 화풍을 후대에 모사한 것으로 여겨진다.

　이야기 그림이 장르라고 부를 수 있을 만큼 본격적인 궤도에 오른

것은 북송대에 이르러서이다. 이 장르 최고의 작품이라 할 〈적벽부도〉 〈귀거래도〉 등, 후대까지 오래도록 생명을 이어간 대표작들이 주로 이 시대에 탄생했다. 이 정도라면 회화사에서 하나의 현상으로 조명할 수 있을 터인데 이 현상을 이끈 배경은 무엇일까. 중국을 비롯한 한자 문화권의 특징 가운데 문인 계층, 즉 지식인이 그림을 그리는 전통을 생각지 않을 수 없겠다. 문자와 친밀한 지식인이야말로 텍스트를 그림으로 전환하는 데 가장 적합한 존재였는데, 그 텍스트의 주제 또한 그들이 추구하고자 하는 이상적 삶의 모습이었던 것이다. 북송대 이야기 그림이 주로 문인화가의 붓끝에서 시작된 까닭은 그림을 그리고 이를 감상하는 행위가 별개의 것이 아니었으며 문인으로서 의당 갖추어야 할 교양으로 인식되었다는 점과 무관치 않겠다. 시서화삼절詩書畵三絶이라 하지 않던가. 게다가 결정적인 천재가 시대를 이끌게 마련인데, 이야기 그림의 경우 이러한 문화적인 분위기가 한창 무르익던 11세기, 당대 최고의 문인화가 이공린에 의해 많은 상황이 정리된다.

남송과 원대에 이르면 이야기 그림의 주요 생산자가 문인에서 직업화가 쪽으로 넘어가는 양상을 보인다. 수요자가 바뀐 것은 아니지만 수요의 상황이 점차 다양해졌기 때문인데, 이 정도의 변화를 수용하려면 직업화가에게 기댈 수밖에 없었을 것이다. 텍스트의 종류 자체가 다양해지는 대신 화가의 해석과 기량에 의지한 작품들이 제작되었으며 유명한 텍스트의 경우 '도상'圖像이라고 불릴 만한 상징적인 장면들이 등장하기에 이른다. 두루마리에 이야기 전체를 장면별로 나누어 그리는 방식은 여전히 존재했지만, 이미 남송대에 하나의 장면으로 압축된 작품이 제작됨으로써 이 장르의 성격에 새로운 색채를 더하게 된다. 그만큼 텍스트

의 내용은 들추어 이야기하지 않아도 좋을 만큼 공공연해졌다는 의미다. 하지만 이는 작품의 중심이 이야기에서 그림 쪽으로 기울어져가는 상황을 드러낸 것이기도 하다.

다시 원에서 명을 거쳐 청으로, 왕조가 바뀌고 세월은 흘렀어도 이야기 그림에 대한 사랑은 지속되었다. 다만, 진행되는 방향은 시간의 흐름과는 무관한 듯하니 새로운 텍스트에 도전한 작품보다는, 옛그림에 대한 '방작'做作이 주도권을 잡아나가게 된다. 선배들의 작품을 '방'이라는 형식으로 이어가는 것을 매우 자랑스럽게 생각했던 중국의 회화 전통이 이 장르에서도 대단한 힘을 발휘했던 것이다. 이것이야말로 이야기 그림이 그리 많지 않은 텍스트만으로도 그토록 오랜 시간을 이어나갈 수 있었던 근본적 이유였다. 특히 명대, 소주 지역 문인들을 중심으로 한 오파吳派 화가들이 그린 일련의 작품에서 이러한 경향을 단적으로 볼 수 있다. 주로 송, 원대 문인화가들의 작품에 기댄 〈방조백구도원도〉, 〈방조맹부적벽도〉 등의 제목으로 쏟아져 나온 작품들은 양적으로도 그 기세가 만만치 않다. 가히 방작의 시대라 할 만하다.

이야기 그림에서 명대를 주목해야 할 대목은 오히려 정교한 판화 기술을 바탕으로 저변을 넓혀나간 통속문학의 삽화이다. 삽화의 밑그림을 전문으로 그리는 화가가 등장했을 뿐 아니라 당대의 이름 높던 화가들까지 이 장르에 이름을 올렸으니, 감상용 회화와 겨룰 만한 수준의 삽화가 제작됨으로써 다양성이라는 측면에서 이야기 그림이 대단히 풍성해지는 결과를 낳게 되었던 것이다.

현대에도 이야기 그림이라는, 이름마저도 예스럽기 그지없는 이 장르가 살아남아 있을까. 끊임없이 새로운 회화가 실험되는 시대에도 어떤

형식으로든 전통을 포기하지 않았던 이들이 바로 중국의 화가들이다. 그 오래된 텍스트의 익숙한 도상은 현대적 기법과 함께 여전히 아름다운 화면 속에 자리를 지키고 있다. 여기에, 새로이 고전의 반열에 오를 만한 20세기 작가의 텍스트가 진지한 작업의 대상이 되는 지금, 그 방향과 결과는 과연 어떠할 것인가. 중국의 이야기 그림은 오늘도 전통과 현대, 실험과 모색 사이의 길을 걷고 있는 중이다.

3

이 책은 이론적 연구서가 아니다. 그림에 대한 개인적인 감상을 앞세운 에세이는 더욱 아니다. 그 중간 어디쯤에 있기는 한데 그냥 '그림 이야기'라 부르고 싶다. 그림에 얽힌 이야기가 아닌, 그림에 대한 이야기. 옛그림 읽기가 재미는 있지만 조금은 부담스럽다는 당신, 그림을 만나는 새로운 길로 들어와 즐겁고도 진지한 이야기를 나누는 시간이 되었으면 좋겠다.

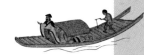

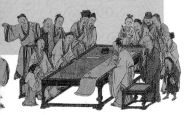

권

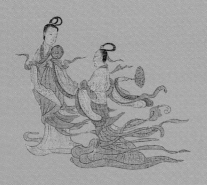

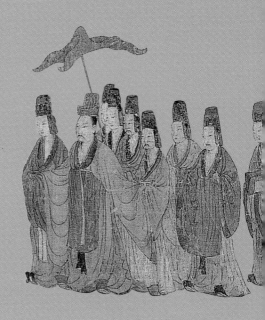

권, 중국 이야기 그림의 출발

권卷, 즉 두루마리 그림은 중국 그림 가운데서도 매우 중요한 형식이다. 신을 예배하거나 죽은 이를 추모하기 위해서가 아닌, 감상용 그림으로서 제법 이른 시기부터 그려졌다. 손으로 펼쳐가며 본다 하여 수권手卷, 옆으로 길게 이어진다 하여 횡권橫卷이라 불리기도 한다.

이야기를 표현한 그림은 두루마리에서 출발했다. 최초의 이야기 그림인 〈낙신부도〉 이후, 수많은 이야기들이 이 형식을 통해 그림으로 옮겨졌다. 축이나 병풍 등으로 제작된 이야기의 경우에도 대부분 두루마리로 먼저 그려진 후 다른 형식으로 변용된 예가 많다. 마치 이야기를 그리기 위해 두루마리를 만들어낸 것처럼 보일 정도인데, 사실 이 둘은 형식과 내용이 누가 누구를 위해 먼저 태어났는지 알 수 없을 만큼 친분을 과시한다.

두루마리 그림은 어떻게 감상하면 좋을까. 박물관이나 미술관의 유리장에 갇힌 모습이 아닌, 이 장르가 본래 의도했던 자연스러운 상황을 떠올려보자. 두루마리는 벽면에 걸어두거나 펼쳐둘 수 있는 형태가 아니니 어딘가에 편안히 자리를 잡고 앉아야 제대로 감상할 수 있을 것이다. 이제 슬쩍 마음을 가다듬고 말린 두루마리를 조금 펴보도록 하자. 방향은 당연히 옛 글쓰기 방식에 따라 오른쪽에서 왼쪽으로 진행된다. 어느 정도를 펴는 것이 좋을까. 팔 길이 정도가 적절하다고 하는데, 이는 한눈에 살피기에 알맞은 폭으로서 두 팔을 적당히 펼쳐 양 끝을 잡은 상태일 것이다. 펼쳐진 부분을 천천히 살펴본다. 어떤 내용을 표현했는지, 화가의 필묵은 어떤 느낌인지. 그 다음 장면이 어떻게 이어지는지 궁금해질 무렵, 먼저 본 부분은 오른쪽으로 말아놓고 왼쪽으로 이어진 다음 부분을 적당한 넓이로 펴서 보는 것이다. 이렇게 해서 마지막 장면의 감상이 끝나면 이 그림은 다시 둘둘 말린 형태로 돌아가게 된다.

시작과 끝이 분명한 그림 감상법이다. 이 과정에서 가장 중요한 요소는 바로 '시간'이라고 할 수 있다. 두루마리는 한눈에 볼 수 없다. 물론 일 미터도 채 되지 않는 경우라면 전체를 펴놓고 보는 것도 가능하겠지만, 대개는 몇 미터 이상의 길이이므로 적절히 나누어진 의미 단락에 따라 펴고 말기를 반복해가며 감상해야 한다. 작품이 다소 길게 이어진다면 도중에 잠시 숨을 돌리는 여유도 필요해지겠다.

어떤가. '이야기'를 풀어내기에 대단히 적절한 속성이 아닐 수 없다. 한 단락을 펴서 보고 다시 다음 내용을 이어 보게 되니, 두루마리 그림이란 보는 것이 아니라 '읽는' 것이다. 천천히 이야기를 읽어나가듯이 감상하는 것이다. 이야기 전개가 중단되기를 원치 않는다면 다소 속도를 내어 두루마리를 풀어가면 될 일이고, 깊이 음미하고 싶은 부분이 나타난다면 잠시 손을 멈추고 그 장면을 오래도록 곱씹어도 좋다.

이렇게 감상할 수 있는 것은 물론, 화가들이 감상자의 호흡을 배려했기 때문인데 그들의 입장에서도 두루마리는 매우 편리한 도구였다. 상당히 융통성이 있는 형식이어서 좋아하는 이야기에 맞추어 자신이 원하는 대로 화면을 전개할 수 있었던 것이다. 이야기가 짧다면 짧은 대로, 길다면 또 그에 맞게 이어 그리면 된다. 텍스트의 길이는 문제가 되지 않는다. 회화의 영역으로 넘어온 이상, 이야기의 속도와 강약은 화가가 생각한 '서사적 전개'를 따르게 마련이다. 어떤 그림이 두루마리로 그려졌다면 '시간의 흐름'을 존중해달라는 화가의 요구가 담겨 있다고 보아도 좋겠다.

두루마리는 비단에서 시작하여 차차 종이로도 제작되었는데 둘둘 말아둘 수 있어 보관에도 매우 편리하다. 그런데 이러한 그림을 감상하는 데는 상당한 제약이 따른다. 펴가면서 보아야 하니 제대로 감상할 수 있는 이는 두루마리를

펴나가는 그 한 사람뿐이다. 그를 중심으로 몇 사람이 함께 볼 정도는 되겠으나 시간성이 중요한 이 그림에서 그림을 읽어가는 호흡은 전적으로 그의 선택에 달려 있다. 지극히 개인적인 그림이 되는 셈이다.

이렇듯 감상자와 가까운 그림에 화가는 어떤 필법으로 대응했을까. 길이는 크게 관계없으나 폭은 보는 이의 시야를 고려하여 어느 정도 정해져 있었다. 대략 22~35센티미터인데 재료가 비단이나 종이였으니 각각 한 폭의 너비를 기준으로 삼았을 것이다. 이 정도 폭에 그려 넣을 사물의 크기를 생각해야 한다. 인물은 아무리 크게 그린다 해도 한 뼘 가량을 넘길 수 없는 정도이니, 큰 붓으로 시원스레 그리기보다는 이야기를 좇아 섬세하게 묘사하는 방법을 택했을 것이다. 일필휘지의 천재적 기량을 지닌 화가가 아니라도 충분히 도전할 만한 그림이다. 그래서인지 많은 이야기 그림들이 문인화가의 손에서 시작되었는데 이는 물론 그들이 텍스트와 친밀했기 때문이기도 하다. 감상자 또한 이러한 정황을 고려하여 꼼꼼히 읽어나가는 것이 제격이다.

이야기 그림의 출발인 두루마리. 동진에서 시작되어 봉건 왕조가 막을 내릴 때까지 오랜 생명을 이어왔으나 현대에 이르러서는 더 이상 하나의 그림 형식으로 존중받지 못하고 있다. 서양화의 형식과 재료의 영향 때문이기도 하겠지만 근본적인 원인은 그 형식에 내재되어 있는 듯하다. 우리의 시대가 '읽는 그림'이 필연적으로 요구하는 담담한 감상의 '시간'을 더 이상 감당할 수 없게 되었기 때문은 아닐까.

함께 읽어볼 작품은 최초의 이야기 그림인 고개지의 〈낙신부도〉와 교중상의 〈후적벽부도〉이다. 이야기가 어떻게 그림으로 표현되기 시작했는지 살펴보기로 하자.

아름다운 출발

전 고개지顧愷之, 〈낙신부도〉洛神賦圖

새로운 장르, 이야기 그림

시작이 반이다. 이는 새로운 일을 망설이는 이에 대한 격려이거나 혹은 남은 여정을 두려워하는 이를 위한 따뜻한 위로일 것이다. 하지만 아주 드물게는 이 말을 직설법으로 읽어야 하는 경우도 있으니 '이야기 그림' 으로 말하자면 시작이 반, 아니 그 이상이었다. 그렇다면 이 말은 그만큼 대단했던 그 '시작'에 대한 경외의 헌사가 되기도 한다.

　이야기 그림의 출발 지점을 돌아보려 한다. 새로운 장르를 꿈꾸면서 그 '시작'은 어떤 생각들로 분주했을까. 길을 만드는 입장이니 차근차근 챙겨나가야 했을 것이다. 먼저, 텍스트 선택. 이미지로 풀어나가기에 적절한 서사 구조를 지닌 이야기를 찾아본다. 하지만 무엇보다 작품 자체로 빼어나야 하겠다. 그림의 형식으로는 어떤 것이 좋을까. 이야기를 충분히 보여줄 수 있어야 하겠는데 그러자면 '읽기'의 속성을 고려한, 적당

히 은밀하고 개인적인 형식이 필요하다. 화면은 어떻게 구성해야 할까. 완전히 새로운 화면을 창조하고 싶다. 이야기에 종속되지 않으면서, 회화로서도 멋진 작품. 게다가 텍스트와 속마음까지 주고받을 수 있다면 더 이상 바랄 것이 없겠다.

최초의 이야기 그림에게 주어졌을 고민들을 머릿속에 그려보며 〈낙신부도〉洛神賦圖를 본다. 그런데 이 작품을 한 장르의 시작이라고 누가 믿겠는가. 그 고민이 작품 사이로 온전히 스며들어 흔적조차 남지 않았으니, 첫 작품이라기엔 너무나 산뜻하고 완벽하다. 사고 체계가 남다른 천재의 이름에 기대지 않을 수 없는 순간이다. 중국 회화사는 그 이름을 고개지顧愷之(346~407)라 전하고 있다.

화가의 마음을 움직인 텍스트는 조식曹植(192~232)의 「낙신부」洛神賦였다. 한 시인의 욕망이 다층적으로 얽혀 있는 이 명문名文을 화가는 어떻게 읽어냈을까. 그의 독법이 궁금하다면 이미 작품과 일체가 되어버린 그 고민들을 하나하나 소환하지 않을 수 없겠다. 먼저, 텍스트를 불러본다.

텍스트, 조식의 「낙신부」

이야기 그림은 이야기에서 시작된다. 아니, 그 이야기를 그리기로 마음먹은 화가에게서 시작된다. 최초의 작품이라니, 한 장르의 방향을 결정짓는 중요한 시점이다. 자꾸 무거워지는 어깨. 화가는 그 무게를 툴툴 털어내고 그 수많은 문학 작품들 가운데 「낙신부」를 골랐다.

조식은 충분히, 아니 지나칠 만큼 유명한 인물이다. 한 세기 후 어느 시인이 고백하지 않았던가. 세상의 문재文才가 열이라면 그 가운데 여덟을 조식이, 하나를 자신이, 그리고 남은 하나를 온 세상이 나누어 가진 것

이라고. 조식과 그의 아버지 조조, 그리고 형 조비까지 얽힌 그 수많은 일화들. 한 개인의 재능이 비운의 삶과 함께할 때, 그 개인은 세상의 연민 속에 전설로 회자되지 않던가. 그런 인물의 대표작을 선택한 것이다. 하긴, 이야기 그림이라면 이처럼 조금은 비껴나간 인생이 담긴 텍스트가 어울릴 것도 같다.

「낙신부」에 담긴 이야기는 이렇다. 황초黃初 3년(222), 경사京師에 입조入朝했다가 자신의 봉지封地로 돌아가던 시인은 낙수落水에서 잠시 쉬어가게 된다. 그곳에서 한 미인을 만나게 되었으니 그녀는 바로 낙수의 여신인 복비宓妃이다. '식음을 잊게 할 정도로'(令我忘餐) 눈부시게 아름다운 그녀에게 마음을 빼앗긴 시인. 둘은 서로의 정을 확인하게 되지만 '사람과 신의 길이 다르기에'(人神之道殊) 더 이상 함께하지 못한다. 결국 여신은 연모 섞인 별사別辭를 남기고 육룡六龍이 이끄는 수레에 올라 사라져간다. 시인은 이별의 아픔, 그 그리움으로 한밤을 지새우지만 어찌할 수 없이 그 또한 수레를 내어 귀로에 오르게 된다.

서사를 간추리자면 가뿐하기 그지없건만 본문은 무려 176구 910자에 이른다. 그 수많은 표의기호表意記號는 거기서 무얼 하고 있는가. 그들은 여신의 아름다움을 이야기한다. 아니, 그녀의 아름다움에 넋을 놓은 시인의 마음을 이야기하는 데 온 힘을 쏟고 있다. '아침놀 위로 솟아오르는 태양과 같고, 푸른 물결 위에 핀 연꽃 같은'(皎若太陽升朝霞 灼若芙蕖出淥波) 그녀, '빛나는 붉은 입술, 반짝이는 하얀 이가 어여쁜'(丹脣外朗 晧齒內鮮) 그녀……. 여신을 향한 이 현란한 비유들은 그녀에게 기운 시인의 마음, 그 가파름의 독백이다.

시인 자신의 모습은 어떠한가. 그녀와 달리 그의 모습을 떠올리기는

쉽지 않다. (물론, 주관적인 비유로 가득한 그녀의 모습을 상상하는 것도 대단히 어려운 일이긴 하다.) 그녀에 대한 길고도 화려한 서술과는 달리, 그 자신을 나타내는 단어는 수수하다 못해 안쓰럽기 그지없다. 그나마도 그녀로 인해 어지러운 마음을 나열한 것일 뿐. 즉 그녀의 아름다움에 빠져 '마음이 어지러워 편치 않다'(心振蕩而不怡)거나 '밤은 깊어가건만 잠들지 못하는'(夜耿耿而不寐) 등, 대단히 수동적인 모습이다. 그와 그녀의 관계는 아무래도 한쪽으로 무게가 많이 기울어 보인다. 그럴 수도 있다. 그가 아무리 군왕의 신분이라 해도 상대는 바로 낙수의 여신이 아니던가.

다만, 기이한 일은 아름다운 여신의 모습이 그에게만 보인다는 사실이다. 더욱 기이한 것은 그가 이를 당연하게 받아들이고 있다는 점이다. 강가에서 미인을 본 시인은 어자御者에게 '저 여인이 누구인가'라 하지 않고 '그대의 눈에도 그녀가 보이는가'(爾有觀於彼者乎)라고 먼저 묻는다. 두 눈 멀쩡한 이에겐 황당한 물음이 아닐 수 없다. 그런데 어자의 대답 또한 태연하기 그지없으니 자신에게는 보이지 않는 여신의 모습을 주군主君에게 되묻고 있다. '그 모습 어떠한지 신 또한 알고 싶나이다.'(其狀若何臣願聞之)

나도 알고 싶다. 도대체 그녀가 누구이기에 시인의 눈에만 보이는 것일까. 그들의 대화에는 그녀가 가시적인 존재가 아닐 수도 있다는 사실이 전제되어 있다. 아니 정확히 말하자면, 특정인의 눈에만 보일 수도 있는 존재라는 것이다. 그에게만 보이는 대상이라면 그것은 결국 그의 마음속에 자리한 '무엇'은 아닐는지. 그렇다면 더욱 궁금하다. 사랑했으나 결국 이별할 수밖에 없었던 낙수의 여신은 누구인가.

간절히 원했으나 영원히 가질 수는 없는 대상. 표면적인 이야기를 그대로 따르자면 그녀는 낙수의 여신 복비이다. 그렇다면 시인이 신의

세계를 흠모했다는 말인데, 시인의 욕망이 지나친 것 아닐까. 그렇지 않다. 도저히 사랑하지 않을 수 없을 만큼 눈부신 그녀 앞에서 시인은 무장해제 당한 상태다. 게다가 그 아름다움이 유독 시인에게만 보인다는 것은 그녀 스스로 그에게만 자신의 모습을 드러냈다는 의미다. 이루어질 수 없음을 알면서도 거부할 수 없는 것, 그것이 사랑이다. 하물며 그는 시인이 아닌가. 시인이기에 눈으로 볼 수 없는, 꿈의 세계를 노래할 수 있었던 것이다. 그에게만 여신의 마음이 열린 이유 또한 이 때문이다. 아름다움은 그 아름다움에 대한 예찬으로 완성되는 것인지라. 꿈의 세계, 신의 세계를 문자로 풀어낼 수 있는 자, 그녀는 그런 상대를 찾아 물가를 걷고 있었는지도 모른다.

이렇듯 그녀가 환상의 세계에 속한 존재라면 시인의 상실감은 아련한 빛으로 마무리될 것이다. 누구나 한 번쯤 겪고 싶을 낭만적인 상실감이다. 하지만 그녀가 실재하는 여인이라면 이야기는 달라진다. 여기에 금기禁忌가 가로놓여 있다면 그 이야기는 좀더 복잡해진다. 바로 낙신을 시인의 형수인 견황후甄皇后로 보는 해석이다. 조식은 형수가 되기 이전부터 그녀를 사랑했다. 하지만 아버지 조조는 그녀를 조비의 아내로 삼게 한다. 권력과 재능에 있어 평생의 경쟁자였던 형과의 관계가 다시 한 번 가팔라지는 순간이다. 게다가 조비의 등극으로 황후의 자리에 오른 그녀는 얼마 후, 형의 총애를 잃고 요절하고 만다. 그 죽음을 가슴 아파하며 자신의 봉지로 떠나는 길에 지은 노래가 바로「낙신부」라는 것이다. 짝사랑도 아니었다. 작품에 그려진 낙수의 여신 또한 그에게 마음을 허락하지 않던가. 그렇다면「낙신부」는 그녀가 사랑한 것이 바로 조식 자신이라는, 쓸쓸한 위로의 노래로 읽을 수 있겠다.

서로가 사랑했다면 맺어지지 못한 이유는 무엇인가. 이는 단순한 사랑이 아닌, 권력의 문제로 보아야 한다. 옛 권력자 원소袁紹의 며느리였던 이 유명한 미녀는 조조가 원소와의 전쟁에서 승리한 후 다시 새 권력자의 며느리가 되어야 했다. 난세를 만난 미녀의 운명. 그저 사랑만으로 얻을 수 있는 존재가 아니었던 것이다. 조조의 후계자로 조식이 지명되었다면 그들 사이의 관계는 달라지지 않았을까. 결국 조식이 풀어야 할 문제는 형이 아니라 그 모든 것을 결정했던 아버지와의 관계였다. 부왕父王의 사랑은 평범한 아비들의 사랑과는 다르다. 그것은 권력의 출발점이다. 조식이 부왕의 사랑을 얻지 못했던 것은 아니다. 하지만 사랑을 얻는 일보다 어려운 것은 그것을 지키는 일이 아니던가. 결국 그 자신의 분방한 성격과, 이러저러한 엇갈림으로 인해 부왕의 신임을 잃고 만다. 형이 권좌를 물려받은 후, 조식이 자신의 남은 삶을 지키는 길은 권력 바깥, 자신의 봉지로 돌아가는 것이었다. 사랑은 순간이고 이별은 영원했다. 너무나도 아름다운 모습으로 마음을 흔들어놓고 떠나버린 낙수의 여신은, 한순간 놓치고 말았던 황홀한 권력의 그림자다. 뒤늦은 후회와 미련으로는 떠난 마음을 되돌릴 수 없다. 부왕의 사랑, 짧은 꿈처럼 스쳐가 버린 허망한 권력에 대한 자탄만이 남을 뿐이다.

　　하지만 그 이별은 순리를 따른 것이다. '인간과 신의 길이 다르기에' 조식 또한 이별을 거부하지 못한다. 남은 슬픔에 의지해 노래를 부를 뿐. 신의 세계와 형의 아내, 그리고 아버지의 권력. 그 금지된 사랑에 대한 서글픈 욕망의 노래가 바로 「낙신부」다. 하지만 결과를 놓고 볼 때 결국 진정한 승자는 누구인가. 제왕의 치세는 짧게 흘렀으나 시인의 노래는 영원하지 않은가.

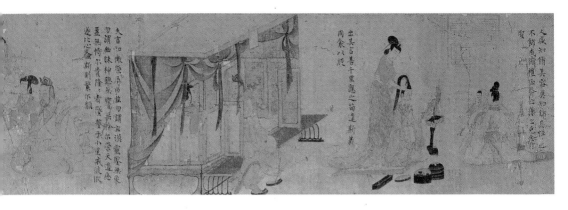

두루마리 그림, 〈낙신부도〉

이 텍스트, 내면이 꽤나 복잡하다. 이런 상대는 마주하기도 어려운데 더군다나 시각적 형상화라니 난감하기 이를 데 없다. 화가는 무슨 마음으로 그를 이미지의 영역으로 불러들인 것일까. 텍스트의 유명세가 화가를 도와주리라 생각하는 것은 양쪽 모두에게 실례 되는 이야기다. 도리어 이 유명한 작품을 선택한 순간, 화가는 텍스트 뒤로 숨을 수 없게 된다. 〈낙신부도〉가 「낙신부」를 배려하는 길은 이야기에 얽매이지 않으면서 그와 대등한 아름다움을 창조하는 것이다.

「낙신부」를 골랐다는 건 화가가 이 텍스트를 통해 보여주고 싶은 무엇이 있었다는 말이다. 텍스트의 속성이 '이야기 그림'을 이끌었다고 보일 정도로 둘은 완벽한 파트너였다. 화면의 형식도 '두루마리'다. 이전까지의, 묘실墓室과 궁전의 벽면이나 의례용 병풍과 같은 '공공'의 것이 아니다. 이제 그 목적에서도, 수요자에서도 '개인'을 고려하게 된 것이다. 주제와 표현 모두를 화가가 선택할 수 있는 순간이니 혹, 그림이 재미없다면 그 책임 또한 온전히 화가의 몫이다.

고개지, 〈여사잠도〉(부분), 비단에 채색, 24.8×348.2cm, 대영 박물관

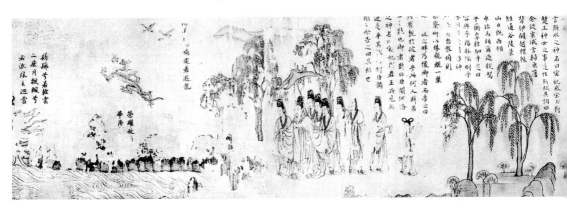

〈낙신부도〉의 원작을 그린 것으로 전해지는 동진東晉의 고개지는 중국 회화사에 그 이름과 작품을 동시에 전하는 첫 화가인데, 화론畵論에서도 선구적 업적을 남겼다. 이론과 창작을 겸비한 인물이니 말 그대로 그의 이름 자체가 중국 회화사 출발의 한 기준이 되고 있다. (이 대가大家가 〈낙신부도〉의 원작자인가에 대해 근거 있는 의문이 제기되면서 학계에서는 다양한 논의가 오가는 중이다. 하지만 그가 '고개지'인가, 아니면 다른 누구인가는 우리에게 별 문제가 되지 않는다. 실제로 중국 고화古畵의 원작자란, 그린 사람이라기보다는 그렸다고 믿어지거나, 혹은 믿고 싶은 사람이 대부분이다. 또한 이야기가 '어떻게' 그림이 되는가에 대한 탐구는 작품 자체를 대상으로 진행될 것이므로 그 대단한 화가의 이름이 아닌, 그의 대단한 작업 과정이 나의 관심사다.)

두루마리에 '이야기'를 담은 것이 〈낙신부도〉가 처음이 아닐 수도 있다. 고개지의 것으로 전해지는 또 다른 작품 〈여사잠도〉女史箴圖 등도 두루마리 안에 일종의 이야기를 담고 있기는 하다. 하지만 두루마리 전체가 하나의 완성된 구조를 갖춘 작품은 아니다. 각각의 짧은 구절을 그린 장면들을 길게 나열했을 뿐이다. 주제 또한 궁정 여인들의 올바른 행실을 훈계하는 내용이니 이전 시대 궁정 벽화의 크기를 축소한 것 같은 느

전 고개지, 〈낙신부도〉(부분), 송대 모본, 비단에 채색, 26×646cm, 요녕성 박물관

낌이다. 근본이 다른 작품은 아니라는 말이다.

〈낙신부도〉는 근본 자체가 달랐다. 무려 6미터에 이르는 횡권 전체가 하나의 주제를 위해 긴밀하게 구성되어 있다. 화가는 이 순간을 보여주고 싶었던 것이다. 그림이 어떤 모습으로 이야기와 만날 수 있는가, 만나야 하는가.

현재 고개지의 이름을 빌린 〈낙신부도〉 모본模本은 여러 권이 전해지고 있다. 이 가운데 모사의 시기가 가장 이르고 보존 상태가 양호한 북경 고궁박물원 소장 〈낙신부도〉를 살펴보자. 북송대에 모사한 것으로 추정되는데 원작의 회화적 특성을 비교적 잘 간직한 것으로 전해지는 작품이다. 요녕성 박물관에 소장된 또 다른 〈낙신부도〉가 구성이 흡사한 것으로 미루어 같은 원작에 바탕을 두고 있음을 알 수 있다.

줄거리를 살핀다는 느낌으로 일단 빠르게 읽어본다. 이야기 전체는 '만나다, 정을 주다, 마음이 흔들리다, 이별하다, 돌아가다'의 다섯 부분으로 나누어지는데, 이들은 각기 몇 개의 세부 장면으로 이루어져 있다.

첫 부분. 경사를 떠나 봉지로 향하는 조식의 일행이 낙수에서 쉬고 있다. 말들이 지친 정도를 보니 정말 쉬어야 할 시간인 듯하다. 길을 재촉하며 꽤 힘겹게 달려왔던 것이다. 그는 몸과 마음이 모두 편치 않았던 권력의 중심지 경사를 빨리 벗어나고 싶었다. 하지만 하필 낙수에 이르러 쉬게 된 것이 그저 우연이었을까. 어쩌면 이곳이 하나의 목적지였던 것은 아닐까.

다음 장면을 보면 과연 그렇다. 그런데 다음 장면이라니? 길게 이어진 두루마리의 어디에서 장면을 나누란 말일까. 앞 시대의 작품 가운데는 이처럼 긴 이야기를 이어 그린 예가 없는 상황이니 새로운 약속을 정해야 했을 것이다. 두루마리 그림에는 같은 인물이 여러 번 등장하는 예

가 많은데, 대체로 그 인물이 각기 '다른 장면'에 나타난 것으로 이해하면
된다. 이시동도법異時同圖法(여러 시간대에 일어난 서로 다른 사건을 같은 화면에 그리는
방법)이 빛을 발하는 순간이다. 또한 각 장면 사이에 작은 언덕과 나무를
배치함으로써, 이야기를 시각적으로 분리해줄 뿐 아니라 긴 두루마리를
풀어 읽는 감상자에게 휴식의 시간을 제공하기도 한다.

　이 장면전환용 언덕을 넘으면 다음 장면은 바로 시인이 낙신을 만나
는 대목이다. 화면 오른쪽에는 물가에 선 시인 일행이, 왼편의 강물 위쪽
으로는 낙신의 모습이 그려졌다. 시인은 군왕답게, 호위하는 무리에 둘
러싸인 당당한 자세이다. 이에 반해 낙신은 깃털 달린 둥근 부채를 든 채
강 위를 나는 듯, 매우 자유로운 모습으로 등장한다.

　그런데 그녀 주변에 다소 의외의 소재들이 보인다. 계절을 무시한
듯 국화와 연꽃이 함께 피어 있고, 하늘에는 해와 달이 나란하다. 심지어
기러기와 용까지 등장했다. 도대체 무슨 일이 벌어지려는 것일까. 아니,
아무 일도 일어나지 않았다. 그들은 모두, 낙신의 아름다움에 대한 비유
적 이미지이다. 텍스트는 그녀에 대해 이야기한다. "놀란 기러기처럼 나
부끼며(翩若驚鴻) 노니는 용처럼 아름답고(婉若遊龍) …… 가을 국화와 같이
빛나고(榮曜秋菊) …… 엷은 구름 속 숨겨진 달과 같고(輕雲之蔽月) …… 아
침놀 위로 솟아오르는 태양과 같으며(皎若太陽升朝霞) …… 푸른 물결 위에
핀 연꽃과 같다(灼若芙蕖出淥波)." 시인은 그녀의 아름다움을 그저 '아름답
다'는 말, 즉 추상적 표현만으로는 온전히 드러낼 수 없다고 생각했던 것
이다. 때문에 그는 수많은 비유적 '이미지'를 동원하여 대상의 아름다움
을 전달하고자 한다. '약若', 즉 '…와 같다'는 표현에 힘입어 문자가 이미
지의 세계로 깊숙이 들어온 순간이다.

화가에게 매우 어려운 문제가 주어진 것이다. 아름다운 여인을 그릴 수는 있다. 그런데 용과 같은 아름다움에, 국화처럼 빛나고, 구름 속의 달을 닮은 그녀는 도대체 어떤 모습인가. 당혹스럽다. 시인은 비유적 표현을 빌려 이미지 속으로 자유롭게 넘나드는데. 슬쩍 약이 오른다. 물론 그 모든 비유는 '아름다운 여인'으로 귀결되니 그러한 여인의 모습을 그려내면 될 일이다. 그런데 이것만으로는 좀 심심하다. 텍스트는 여신의 외모에 대해 무려 삼십여 구에 이르도록 감탄을 늘어놓고 있지 않은가. 화가로서도 무언가 하지 않으면 안 된다. 그는 문자의 도전을 가뿐하게 받아넘겼다. 재치 있게, 조금은 장난스럽게. 아리따운 여인의 형상을 창조한 후 그 주변에 문제의 비유어들을 축자적逐字的 의미 그대로 그려 넣은 것이다. 이번에는 문자가 도리어 당혹스러워하지 않았을까. (이에 대해 '화가가 시인의 비유를 제대로 이해하지 못한 결과'라고 평가하기도 한다. 해석이야 얼마든지 자유로울 수 있으니 머리와 마음이 이끄는 대로 읽어나가면 될 일이다.)

장면을 바꾸면 그곳에도 역시 낙신이 노닐고 있다. 화자는 여전히 시인이건만 그는 보이지 않고 그의 눈에 비친 그녀의 모습만이 등장한다. 앞 장면이 그녀의 '외모'에 대한 묘사가 주를 이루었다면 이 부분에서는 '동작'에 무게가 실렸다. 미인은 움직이는 모습 하나하나가 모두 그림이 되지 않던가. 이에 시인은 자신의 구슬 노리개를 풀어 그녀에게 사모의 정을 알리고 여신 또한 그 구슬을 집어 답하며 서로의 마음을 확인한다. (다만, 북경본에는 구슬 노리개를 풀어 전하는 장면이 남아 있지 않다. 요녕성본으로 미루어 그 회화화 과정을 짐작할 만하다.)

다음은 둘의 마음이 흔들리는 장면이다. 이미 실연의 아픔을 경험했던 시인은 다시 버림받을까 의심하고, 여신 또한 그 마음을 읽고 이리저

리 헤매고 있다. 화면에는 여신이 다양한 자태로 그려져 있는데 텍스트에 따르면 '아름다움이 눈부셔 식음을 잊게 할' 정도이다. 편한 차림으로 앉아 있는 시인은, 그러나 그녀로 인해 편히 쉬지는 못하는 듯하다. 눈길만 여전히 그녀를 향하고 있을 뿐이다.

드디어 이별이 순간이 왔다. 이제 낙신은 자신의 세계로 돌아가야 한다. 그녀의 귀환을 준비하기 위해 옛 전설에서 불러온 신령스러운 존재들. 하늘에서는 병예屛翳가 바람을 거두고 강 위에서는 친후川后기 물결을 잠재운다. 풍이馮夷는 북을 울리고 여왜女媧는 노래를 부른다. 이어지는 장면에서 시인은 그녀가 떠나는 모습을 바라보고 섰으며 여신의 전령이 강변에 올라 시인에게 이별의 인사를 대신하고 있다. 육룡이 이끄는 수레를 타고 고래와 물새의 호위를 받으며 자신의 세계로 돌아가는 여신 또한 간절한 그리움으로 시인을 돌아보는 중이다.

마지막 화면에 이르면 이제 남은 것은 시인뿐이다. 그는 좀처럼 그녀와의 이별을 받아들일 수 없다. 그녀를 다시 만나기 위해 작은 배를 내어 강에 오르는 시인. 밤이 깊었으되 잠들지 못하여 서리에 젖은 채 새벽을 맞는다. 하지만 결국 그도 수레에 올라 자신의 길을 가게 된다. 외로이 하룻밤을 보내는 시인의 모습이 시간의 흐름에 따라 작은 세 개의 장면으로 나뉘어 그려져 있다.

그런데 이 장면들, 어딘지 이상하다. 느닷없이, 시인과 함께 여인이 등장한 것이다. 앞서 그의 일행 가운데 여인이 있었던가. 텍스트를 꼼꼼히 따라 읽은 정도를 보면 아무런 이유 없이 인물의 구성을 달리할 화가가 아니다. 이 부분을 두고 화가가 텍스트의 결말을 '해피엔딩'으로 처리한 것이라는 견해가 있다. 즉 시인 곁의 여인이 바로 낙신이라는 것이다.

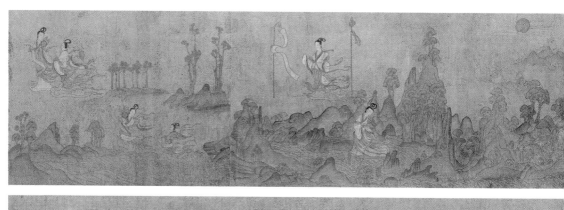
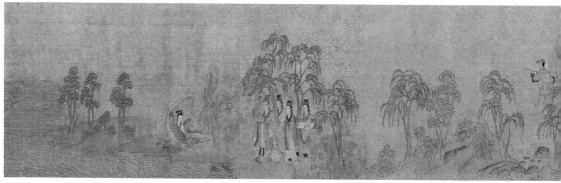
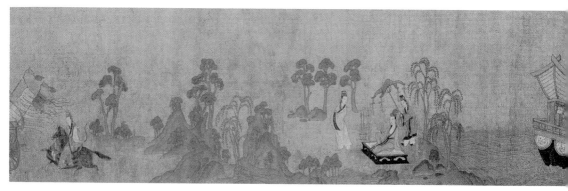

전 고개지, 〈낙신부도〉, 송대 모본, 비단에 채색, 27.1×572.8cm, 북경 고궁박물원

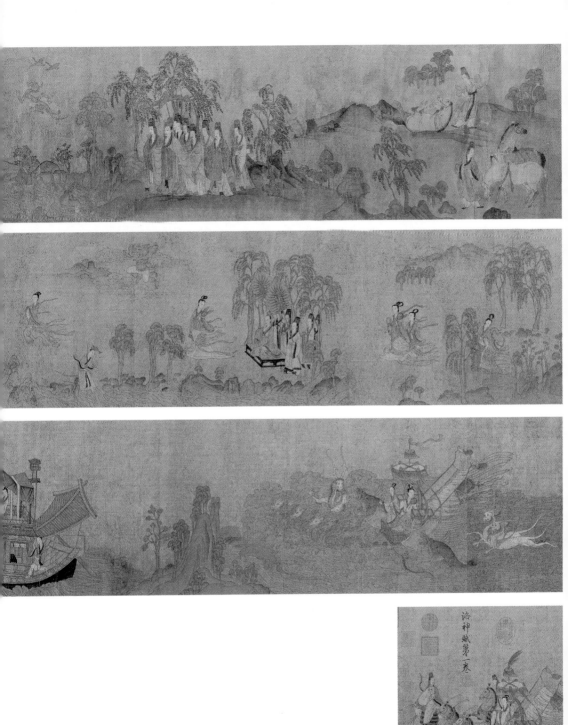

정말 그런 의도일까. 아무래도 이 해석은 마음에 차지 않는다. 시인의 상심에 대한 화가의 위로라 하기엔 너무 본질적인 문제를 건드린 것 아닌가. 비극적 결말을 뒤바꾸는 것은 최악의 패러디다. 원작은 물론 감상자에 대한 심각한 모독이다. 화가가 설마, 세상의 모든 사랑이 행복하게 맺어져야 한다고 믿는, 그런 답답한 사람이었겠는가.

여기서 눈길을 끄는 부분이 하나 있다. 시인의 손에 들려 있는 부채. 익히 보아온 물건이다. 이 문제의 부채는 이별의 순간까지 낙신이 들고 있던 것이다. 그것이 다음 장면에서 그녀를 찾으러 배에 오른 시인의 손으로 옮겨져 있다. 수레를 타고 떠나는 장면에서도 그는 부채를 놓지 않는다. 텍스트에서는 언급조차 없었던 소재에 집착하는 화가의 속마음, 무언가 있다.

느닷없이 등장한 여인들과 이어 생각하자면 부채는 '마음만은 영원히 군왕께 거하겠다'(長寄心於君王)며 떠난 여신의 진심을 '상징'하는 소재로 보인다. 그렇다면 화면에 그려진 여인은 이야기 속의 실존 인물이 아닌, 시인의 마음속에 거하는 낙신을 시각화한 것이 아닐까. 수레를 타고 떠나는 시인의 태도를 보더라도 함께 서 있는 여인을 낙신의 실체라 하기엔 무리가 있다. 시인이 부채를 쥔 채 뒤를 돌아보며 아쉬움을 달래고 있기 때문이다. 이 정도라면, 시인의 마음속에 남아 있는 낙신을 그려 넣어준 것이라면, 화가가 시인에게 건네는 작은 선물이라 해도 결례가 되지는 않을 것 같다. 하지만 읽기는 역시 감상자 마음대로다.

텍스트의 내면

이야기를 그림으로 풀어내는 것만으로도 쉽지 않았다. 텍스트의 각 장면을 하나하나 화면에 차곡차곡 이어나가는 일은 텍스트에 대한 깊은 이해

와, 문자를 이미지로 옮기는 창조적인 감각이 전제되어야 가능하다. 여기까지만 해도 일단 이야기 그림의 요건은 충족된 것이다. 하지만 〈낙신부도〉가 사랑받는 이유가 그 이전에 이야기 그림이라 할 만한 작품이 없었기 때문만은 아니다. 화가는 〈낙신부도〉가 이야기에 종속된 그림으로 남지 않기를 원했다.

보여줄 수 있는 모든 것을 보여주자. 그는 당시까지의 회화가 지닌 모든 성과를 이 작품에 담아내고자 했다. 아니, 새로운 것까지 더하고자 했다. 발상 자체가 달랐다. 그가 선택한 것은 '두루마리에 그려진 이야기'였는데, 주변을 둘러보면 이 형식에 어울리는 또 하나의 장르가 바로 산수화다. 〈낙신부도〉의 탁월함은 바로 자신의 주변 상황을 충분히 잘 알고 있었다는 데서 출발한다. 이 작품의 아름다움은 여신의 외모만으로 완성된 것이 아니다. 시기적으로 아직 산수화가 발달하기 이전이고 그 때문에 상당히 '고졸한' 맛이 느껴지는 것도 사실이지만 〈낙신부도〉는 분명 산수화 발달의 한 단계를 보여주는 선구적인 작품이다. 이는 산과 나무가 얼마나 사실적인가, 인물과 산수의 비례가 어떠한가를 논할 문제가 아니다. 이 두루마리에서 인물들을 지워낸다면? 화면이 비게 되는가? 그렇지 않다. 산과 나무, 물결 들로 채워진 한 권의 '산수화'가 남는다.

산수화는 〈낙신부도〉의 원본이 그려졌을 위진남북조 시대까지는 '아직'이었다. 산수화의 기능이 실제의 산수를 대신할 수 있으리라는 새로운 자각이 막 싹트는 시기였다. 이미 동진 시기에 산수화가 그려졌다고는 하지만 작품으로 전하는 것은 수대隋代의 것이 가장 이른 예이다. (물론 그 진위眞僞를 따져 물을 수는 없다.) 화론으로 보아도 그 효시라 할 종병宗炳(375~443)과 왕미王微(415~443)의 산수화론이 등장하기 시작한 것은 남조南

朝 송宋에 이르러서이다.

그런데 화가는 이야기를 생생하게 전달하기 위해 화면에 산수를 도입했다. 그가 고려한 것은 그 이야기가 실제로 일어나는 사건처럼 '보일' 수 있는가 하는 문제였다. 다시 말해 '낙수'라는 배경을 실감나게 재현하고자 했던 것이다. 당시의 회화적 환경에서, 화가의 새로운 선택이 그저 아름다운 배경을 위한 장치였다고 말할 수는 없다. 〈여사잠도〉 등을 예로 보자면 인물의 주변 상황에 대한 정보에는 대단히 인색하다. 아니, '장소성' 자체가 부재하다고 할 정도다. 〈낙신부도〉의 생명은 바로 여기에 있다. 두루마리를 펼쳐서 그림을 읽어나가는 감상자는 '그곳', 낙수에서 진행되는 시인과 낙신의 사랑 이야기를 '바라보게' 된다. 설명이 아닌 묘사의 힘, 이것이 바로 '그림'의 본질적인 목적이 아닐까.

여기까지도 대단히 새롭고 좋았다. 그런데도 화가는 아쉬웠다. 텍스트를, 그 이야기를 따라 그려나가는 것만으로는 둘의 관계가 아직 겉돈다는 느낌이다. 화가로서 이 텍스트의 복잡한 내면을 외면하지 않기로 마음먹지 않았던가. 하지만 시각적 묘사에 의존할 수밖에 없는 회화가 '내면'을 어떻게 드러낼 수 있을 것인가. 역시 시각적 묘사에 의존할 수밖에 없다.

화가는 텍스트를 깊게 읽었다. 텍스트의 내면, 시인의 숨겨진 욕망은 거기에 있다. 그녀의 아름다움을 보여달라. 그렇다면 주인공은 누구인가. 화자話者는 관자観者일 뿐, 주인공은 그녀, 낙수의 여신이다. 화가는 그의 마음을 헤아려 화면 속 인물들의 관계를 그려냈다. 각 장면에 등장하는 시인과 그녀 사이에는 기본 공식이 있다. 시인이 한 단락이 시작되는 앞부분, 즉 두루마리 오른쪽에서 왼쪽을 바라보고 있으며 그의 시선이 머무

는 곳에 낙신이 등장하는 구도가 그것이다. (시인이 생략된 장면은 있으나 낙신은 한 장면에 여러 번 그려지기도 한다.) 마치 시인의 눈에 비친, 혹은 마음속에 새겨진 그녀의 모습을 필름을 돌리듯 풀어내는 것이다.

시인이 관찰자의 역할로 등장하게 되는 이 관계는 둘의 자세에서도 여실히 드러난다. 언뜻 생각하면 주도권이 시인에게 있는 것 같기도 하다. 그녀는 시인의 눈을 통해서만 화면에 옮겨질 수 있으니까. 심지어 그녀는 시인의 마음속에 거하는 추상적 존재일 수도 있으므로 우리는 시인에게 기대어 그녀를 바라볼 수밖에 없다. 그런데 화면이 전달하는 이야기는 그런 분위기가 아니다. 시인은 정적靜的이며 수동적인 자세로 그려져 있다. 가만히 앉아 있거나, 혹 서 있는 경우에도 좌우의 부축을 받는 모습이다. (그의 신분을 감안한다 해도, 좀 그렇다.) 홀로 등장하는 장면도 없으니 호위하는 무리에 둘러싸여 여전히 위엄을 지키고 있는 모습이다. 하지만 이래서야 어디⋯⋯. 그들의 사랑이 짧은 만남으로 끝나는 것도 당연한 결말이 아닌가.

여신은 의도적인 대조라 할 정도로 가볍고 자유로운 모습으로 그려졌다. 중력의 지배를 받으며 지상에 의존해야 하는 시인과 달리, 그녀는 '바람에 날리는 눈처럼 가벼운'(飄飄兮若流風之廻雪) 모습 그대로다. 그녀의 옷자락은 가닥가닥 휘날리며 주인의 비상을 돕는다. 서로를 향한 자세 또한 대조적이니 시인은 그저 정면을 바라보고 있을 뿐이다. 하지만 시인을 대하는 낙신의 모습을 보라. 완전히 돌아선 것도 아니고 상체만을 슬쩍 돌린, 곡선의 자극이 느껴지는 자태이다. 그녀와 함께 등장하는 것들의 속성 또한 그렇다. 바람이나 물결, 혹은 신화의 세계를 떠도는 중령衆靈들 모두 가볍고 신비로운 여신의 이미지를 닮았다.

수동적인 남성과 자유로운 여성이라는 구도. 익숙하지 않은 설정인데 그렇기에 시인의 마음은 더욱 안타깝다. 낙수의 여신이었든, 형의 아내였든, 아버지의 권력이었든 그녀는 시인 자신의 의지로 다가설 수 없는 존재이다. 그녀에 대한 찬탄이 가득한 텍스트에서 화가는 그런 안타까움을 읽었던 것이다.

그녀가 돌아보지 않았다면, 마음 한끝을 허락하지 않았다면, 시인은 낙수의 그 밤을 새벽이슬에 젖도록 뒤척이지는 않았을 것이다. 그녀는 유혹적이다. 그를 돌아보며 웃음 짓고 그의 정표를 받아들이는가 싶더니 어느새 그의 곁, 상당히 가까운 곳으로 다가와 있다. 화가는 또 한 번 텍스트의 내면을 화면에 옮긴다. 이제 두 인물 사이의 거리에 주목해보자. 화면 위의 거리는 마음의 거리다.

첫 만남의 순간, 그들은 '적당한' 거리를 유지하고 있었다. 시인이 낙신의 아름다움을 넉넉히 확인할 수 있고, 그녀 또한 그의 눈길을 충분히 의식할 수 있을 만큼의 거리다. 그것이다. 화가는 두루마리를 펴고 이 장면을 읽을 때의, 바로 그 회면의 구성을 고민했던 것이다. 이 첫 '장면'에서 오른쪽 끝에는 시인을, 왼쪽 끝에는 낙신을 그려 넣음으로써 너무 멀지도 너무 가깝지도 않은 정도의 거리감을 안배했다. 시인이 언덕 위에 서 있고 여신이 강 위를 거닐고 있다는 설정은 아직 둘 사이에 '물'이 장애물로 존재한다는 의미로 읽어도 좋겠다.

그 다음 서로의 마음을 나눈 후 둘의 거리는 상당히 가깝게 그려져 있다. 침상에 앉아 있는 시인이 손이라도 내밀면 그녀의 흩날리는 옷자락이 만져질 정도이다. 이들은 이제 '만난다'라기보다 '함께 있다'는 느낌이어서 '한 컷'에 충분히 담길 만큼 가까워졌다. 물리적인 거리만이 아

니다. 장애물도 사라졌다. '물'은 더 이상 둘 사이를 가로질러 흐르지 않는다. 낙신이 시인의 영역인 지상으로 올라왔기 때문이다. 물은 그저 서정적인 배경으로 잠시 역할을 달리한 상태다.

그러면 이별 장면에서 둘 사이의 거리는 어떠한가. '이별'을 하나의 장면으로 처리할 것인가, 아닌가를 먼저 결정해야 했을 것이다. 이별의 순간 자체라면 한 장면일 수 있다. 하지만 화가는 이별 직후의 상황을 선택했다. 화면 위에서 그들은 한 장면이라기엔 다소 길고, 그렇다고 두 장면으로 나누어볼 수도 없는 거리를 유지하고 있다. 떠나가는 그녀의 뒷모습이 보일 듯 말 듯하다. 다시 두루마리를 양손으로 펼친 정도의 너비를 고려해보자. 장면이 시작되는 오른쪽 끝에 시인 일행을 두고 왼쪽으로 풀어가면, 시인의 시야에는 그녀가 탄 수레가 온전히 들어오지 않는다. 그렇다고 전혀 보이지 않느냐 하면 그것도 아니다. 애를 태우듯, 수레의 후미와 호위하는 신수神獸들만 보일 것이다. 수레에 오른 여신의 입장에서도 마찬가지다. 마음은 아직 시인을 떠나지 못해 강변을 돌아보건만 그녀의 시선에 잡히는 건 강변의 나무 몇 그루. 안타까움이 절정에 다다른 순간의 포착이다.

화가는 두 인물의 심리적 거리를 이렇게 '보여'주었다. 이 정도면 시인의 마음을 그대로 읽었다고 해도 좋지 않을까. 그런데 화가는 여기서 조금 더 나아갔다. 텍스트가 지닌 호흡의 속도, 시인의 감정이 얼마나 다채롭게 변해가는가에 대해 관심을 보이는 것이다. 지나친 것은 아닐까. 이것이 그림으로 가능하다면 이미지와 문자의 관계는 또 다른 국면을 맞을 것이다.

다시 화가의 두루마리를 풀어보자. 각각의 장면이 차지하는 너비가

완전히 자의적이다. 화가가 마음 내키는 대로 그렸다는 느낌인데 그림을 전반부와 후반부로 나누어보면 그 상황이 보다 명확해진다. 6미터 두루마리의 중간 지점을 기준으로 앞과 뒤의 화면 전개 속도가 완전히 달라진 것이다. 그림의 전반부는 낙수의 귀환을 돕기 위해 풍이가 북을 울리고 여왜가 노래를 부르던 장면까지이다. 텍스트에 견주자면 전체 176구 가운데 138구까지이니, 약 4/5에 해당하는 내용이다. 화면의 후반부에는 텍스트의 나머지 139구부터 마지막 구까지 서른여덟 구절만 그려내었다. 138 대 38. 다소 심할 정도의 불균형이다. 텍스트의 내용을 화면에 분배하는 것은 화가의 마음이지만 이 정도의 불공평한 대우에는 무언가 납득할 만한 해명이 필요하다. 화가의 생각은 무엇이었을까.

사랑에 빠져본 사람은, 이별까지 맛보았던 사람은 알고 있다. 시간은 같은 속도로 흐르지 않는다. 만남은 짧고 이별은 길지 않던가. 화가는 주관적으로 흐르는 이 마음의 시간을 '보여주기로' 했다. 두루마리의 앞부분은 시인과 낙신의 만남에 대한 이야기다. 시인은 그녀의 아름다움을 찬양하느라, 그 사랑의 감정으로 마음을 가라앉히지 못한다. 화면 위의 사건이 빠르게 전개된 까닭은 바로 시인의 그 마음을 그리려 했기 때문이다.

화면이 중간 지점을 넘어서면 텍스트에는 남은 내용이 별로 없다. 그런데도 화가가 두루마리의 절반이나 할애한 것은 시인이 이별 이후의 시간을 매우 천천히, 힘겹게 지나고 있기 때문이다. 이별 장면, 시인과 낙신 사이를 가르는 낙수의 물결을 보라. 그저 텅 빈 공간일 뿐이다. 이별을 받아들이는 마음은 이처럼 막막했던 것이다. 영화로 보자면 음향이나 동작이 잠시 멈춘, 시간이나 공간의 지배에서 벗어난 장면 같다. 한숨 소리가 길게 남아 있는 듯한 화면 구성이다. 그녀를 보낸 후의 상황은 더욱 그

렇다. 시인은 몇 장면으로 나뉘어 더 등장하지만 이제 그에게 남은 것은 숨 가쁜 호흡도, 긴 한숨도 아니다. 그는 남은 아쉬움을 정리하고 있을 뿐이다. 화면에는 그저, 배에 오르거나 침상에 앉은, 혹은 수레를 탄 장면이 별다른 감정 없이 간단하게 나열된다. 화면이 단조롭게 처리된 것은 사랑의 폭풍이 지난 후 시인의 마음이 그러했기 때문이다.

마음속 시간의 속도는 경물景物의 배치로 한층 더 강조된다. 화면을 얼마나 촘촘히 채웠는가를 살펴보자. 이야기를 빠르게 전개하려면 일정한 면적에 많은 내용을 담게 되지만 화가는 그 속도에만 의존하지 않았다. 두루마리 전반부의 화면에는 비어 있는 공간이 그다지 없다. 사건을 이끄는 인물뿐 아니라 이런저런 소재로 가득 채워져 있기 때문이다. 그 고졸한 표현에도 불구하고 화면이 화려하게 느껴지는 이유다. 화가는 두루마리의 너비뿐 아니라 폭에 대해서도 민감하게 반응했다. 불과 27센티미터 폭을 매우 넓게 사용했던 것이다. 특히, 여신에 대한 문자적 비유를 이미지로 옮긴 부분을 보라. 여신을 화면 중앙에 세워 놓은 후 하단은 물결로 가득 채우고, 우측과 좌측에는 각각 국화와 연꽃을 그려 넣었다. 여신의 위쪽에는 역시 그녀의 비유어인 용과 기러기, 달과 구름을 배치하였다. 더하여 물가에는 작은 바위와 기화요초들이 가득하다. 화면의 폭이 상, 중, 하로 나뉘어 그 많은 소재를 가득 담아내게 된 것이다. 특별히 텍스트에 등장하는 경물이 없는 경우에도 화면 위쪽에 멀리 보이는 산을 자그마하니 그려 넣거나 하는 식으로 매우 촘촘하면서도 활기찬 장면을 창조해내었다. 시인의 감정 또한 그러했을 터.

이렇듯 복잡했던 화면은 후반부로 넘어가면서 전혀 다른 양상을 보인다. 일단 이야기 전개가 느슨해졌으니 기본적으로 여백이 늘어났다.

그뿐 아니라 두루마리의 폭을 효율적으로 나누어 쓰던 전반부와는 달리, 화면은 거의 단선적인 구성으로 이어진다. 이야기가 진행되는 것 이외에는 멀리 보이던 산봉우리 하나 더해지지 않았다. 화면 상단 전체를 텅 비워놓았으니 시인의 마음이 그처럼 허허로웠기 때문이리라. 특히 그녀를 상징하는 '물'이 배경에서 사라진 이후에는 화면에 생기라곤 느껴지지 않는다. 그저 남아 있는 '그'가 독립적인 장면들로 나란히, 지루하게 그려져 있을 뿐이다.

복잡하고도 풍성한, 혹은 허망하고 건조한 감정이 그대로 묻어나는 장면들. 이미지가 문자 속으로 제법 깊게 들어서지 않았는가. 텍스트 내면의 이야기까지 모두 들어주었던 화가의 기다림 덕분이다.

새로운 주제, 아름다움

「낙신부」는 서사에 중심을 두지 않고 읽는 편이 낫다. 그녀에 대한 찬사, 그 수많은 비유로 족한 이야기다. 화가는 시인의 마음을 제대로 읽고 있었다. 비유를 이미지로 재현함으로써 시인의 마음에 응하였으니 화면은 그녀의 '아름다움'으로 출렁인다. 가질 수 없기에 더욱 그리운 것. 억압당한 소유의 욕망을 풀어내는 순간, 문자와 이미지가 지닌 힘은 다르지 않다.

그 욕망의 타당성을 따지고 싶은가. 이 또한 문자와 이미지의 아주 오래된, 그리고 현재까지도 유효한 존재 이유다. 하지만 여기서는 그 이유를 묻지 않기로 한다. 문자와 이미지가 나란히 '아름다움'에 주목했던 그 사건을 이야기하기로 하자.

조식이 그녀를 사랑한 까닭은 오직 아름다움 때문이다. 예견된 이별에도 불구하고 그녀를 사랑할 수밖에 없었다. 아름다움에 굴복했기 때문

에. 그것이 사랑의 이유가 될 수 있었기에, 아니 그 이유가 노래의 목적이 될 수 있었기에 그는 시인이 되었다. 이 목적에 공감한 화가가 있다. 한 시인의 사랑 이야기를 긴 두루마리 위에 옮기면서 화가 또한 온전히 그 아름다움에 빠져들었다. 화면 위의 시인은 이제 화가 그 자신이어도 좋다. 아름다움이 의미 있는 이유가 될 수 있다고 생각하는 당신 또한 그림 속의 시인이 되지 못할 이유가 없다. 그림이 서사 속에 감춰진 개인의 내면을 고민하기 시작하면서, 그 기쁘고 슬펐던 순간들은 이야기와 화면을 넘어 보는 이의 마음을 흔들어놓는다. 이야기 그림은 진정 이런 것이어야 한다.

그림이 하나의 갈림길을 만난 것이다. 믿기 어렵겠지만 그림은 사랑 이야기와 그다지 친한 사이가 아니었다. 그 시대에, 사랑 이야기가 그림 속으로 들어올 수 있다고 생각한 이들이 과연 몇이나 있었을까. 죽은 이들에 대한 경배, 혹은 살아 있는 이들에게 전하는 훈계의 매개체였던 그림에서 개인의 이야기, '아름다움'이 선택의 기준이 된 것은 분명 혁명적인 일이다.

꽃은 때를 기다려 핀다. 이제 그럴 만한 계절이 온 것이다. 이야기가 아름다움을 갈망하던 시대, 그림이 이 새로운 자극에 눈뜨기 시작한 시대. 이미지가 문자와 만나 아름다움에 대해 긴 이야기를 나눌 만한 백화난만百花爛漫의 계절이다.

「낙신부」洛神賦 조식曹植

「낙신부」는 조식曹植(192~232)이 황초黃初 3년(222)에 지은 작품으로 낙수의 여신과의 사랑 이야기를 담고 있다. 본문의 내용인즉, 경사에서 자신의 봉지로 돌아가던 주인공이 낙수를 지나다 그곳의 여신인 복비를 만나, 사랑과 이별을 나눈다는 이야기다. 하지만 그녀, 낙신의 존재를 단순한 전설 속의 여신으로 볼 수 없다는 설이 등장한다. 즉 그녀를 조식의 형수이자, 조비의 아내인 견황후로 보고 둘 사이에 이룰 수 없었던 비극을 담은 노래가 바로 「낙신부」라는 해석이다. 두 형제 사이의 권력 투쟁에서 결국 형인 조비가 승리하면서 조식은 외지로 밀려나는 처지였으니, 이 재능 있는 시인의 외로운 삶이 그의 작품만큼이나 세상 사람들의 관심을 받았음을 알 수 있는 대목이다.

작품은 모두 176구 910자로 이루어져 있다. 본문에서 살펴본 〈낙신부도〉의 화면 구성과 관련지어 크게 5막으로 나누어 읽어본다.

제1막 해후邂逅 1~76구

경사를 떠나 봉지로 돌아가던 주인공이 낙수 곁에 이르러 지친 말과 수레를 쉬게 한다. 그 또한 낙수를 바라보며 쉬고 있는데, 문득 한 미인의 모습을 보게 된다. 어자에게 물으니 그녀가 바로 낙수의 여신인 복비라는 것. 이에 시인이 그녀의 눈부신 자태를 화려한 비유를 빌려 노래하는 부분이다. 특히 39구 이하의 내용은 오직 '여신의 아름다움'에 대한 것으로 채워져 있다.

제2막 정정定情 77~98구

물가를 거닐며 노니는 여신의 아름다움에 대한 찬탄이 이어지는 가운데, 그녀에게

마음을 빼앗긴 시인이 자신의 정을 낙신에게 전하는 부분이다. 시인은 구슬 노리개를 풀어 여신에게 사모의 정을 알리고, 여신 또한 그의 마음을 받아들이게 된다.

제3막 정변情變 99~134구

하지만 시인은 버림받을까 두려워 그녀의 마음을 의심하고, 여신 또한 그의 흔들리는 마음을 읽고 방황하는 내용이다. 방황하는 여신의 모습은 여전히 아름다웠던 듯, 시인은 이 부분에서도 그녀의 모습 하나하나를 현란한 수사로 찬양하고 있다.

제4막 분리分離 135~162구

드디어 이별의 순간이 왔다. 전설 속의 중령들이 등장해 여신의 귀환을 돕는다. 여신은 육룡이 이끄는 화려한 수레를 타고 자신의 세계로 돌아간다. 하지만 그녀 또한 시인을 잊을 수 없었으니, 사람과 신의 길이 달라 함께할 수는 없을지라도 자신의 마음만은 영원히 군왕께 거하겠다는 별사를 남기고 떠나는 장면이다.

제5막 창귀悵歸 163~176구

홀로 남겨진 시인은 여신을 잊지 못해 작은 배를 띄워 그 모습을 다시 찾으려 하지만 이미 신의 세계로 돌아간 그녀를 만날 수 없다. 그리움에 지친 시인은 긴 밤 내내 잠들지 못하고 서리에 젖어 새벽을 맞는다. 결국에는 그 또한 안타까움을 안은 채 다시 수레를 타고 자신의 길로 돌아가는 장면으로 이야기가 막을 내린다.

「낙신부」를 5막으로 나누어 읽는 방식은 陳葆眞, 「傳世〈洛神賦〉故事畫的表現類型與風格系譜」, 『故宮學術季刊』(제39권 1기, 2005)을 참고했다.

꿈이었을까,
적벽의 하루도,
그날의 이야기들도

교중상喬仲常, 〈후적벽부도〉後赤壁賦圖

교중상, 단 하나의 작품으로 남긴 이름

무엇을 남겼느냐가 문제다. 이야기든 그림이든 작품이라 불리는 것들의
운명은 그렇다. 단 하나의 작품이라도 괜찮다. 사실, 그는 무명이라 해도
좋을 정도였다. 화사畫史에 전하는 것이라고는 자신의 이름 석 자와, 스
승의 이름 석 자, 그리고 이 작품 하나가 전부다. '교중상喬仲常, 이공린李
公麟(1049~1106)에게서 그림을 배운 문인. 작품에 〈후적벽부도〉後赤壁賦圖가
전한다.' 생몰년조차 남기지 못한, 북송대 수많은 문인화가 가운데 한 사
람일 뿐이다. 스승이 대단히 유명하기는 했으나 그에게서 배웠다 전해지
는 이들이 어디 한둘이겠는가. 이공린의 무게로는 무명의 그를 화사의
전면으로 불러올 수 없다. 이 자리에 호명된 것은 전적으로 그 작품 때문
이다.

　현전하는 최초의 〈후적벽부도〉 정도라면 정말 그렇다. 같은 주제로

그려진 수많은 방작의 기준이 되는 것까지는 이 장르 특유의, 최초에게 주어진 권리이자 책임이다. 그런데 냉정하게 잘라 말하자면 이후의 어느 작품도 교중상의 것보다 매력적이지는 않다. 치음이면서 최고이기도 했던 것이다. 화법의 발달은 시대의 흐름과 함께하는 것일진대 이 사실을 어떻게 받아들여야 할까.

교중상과 후배들 사이에 가로놓인 그 시간이 화법만 실어 나르지는 않았던 것이다. 텍스트와 만나는 태도가 달랐다고나 할까. 소식蘇軾(호 동파東坡, 1036~1101)의 「후적벽부」後赤壁賦에 대한 동시대인同時代人 교중상의 '공감'을 후배들은 크게 공감하지 않았다는 이야기다. 동시대인이란, 그저 같은 시대에 생존했던 사람들을 일컫는 말이 아니다. 소식이 스승인 이공린과 각별한 사이였으니 당연히 어떤 식으로든 그의 영향을 받았을 것인데, 작품을 제작했을 시점을 미루어보아도 그렇다. 「후적벽부」는 소식이 유배 중이던 1082년에 쓴 작품이다. 교중상의 작품에는 선화宣和 5년(1123)의 발문跋文이 남겨져 있어 작품 제작의 하한연대를 추정해볼 수 있다. 당시 정치권에서의 소식의 처지 등 여러 정황을 고려할 때, 1123년 이전에 그림을 그렸다는 것은 텍스트를 거의 시간차 없이 접했다는 이야기다. 화가와 텍스트는 '동시대'를 걸으며 같은 공기를 마셨던 것이다. 북송의 문인 사회라는, 매우 다채로우면서도 독특했던.

이건 교중상과 우리 모두에게 행운이다. 텍스트를 동시대에 그려내는 건 흔치 않은 예인데 그 작품이 이야기 그림의 고전으로 남기까지 했다. 교중상 자신에게는 어떨지 모르지만 '그림 읽기'로 보자면 화가에 대한 화사의 무관심도 그리 나쁘지는 않다. 작품만 바라볼 수 있으니 오히려 화가의 해석에 집중할 수 있게 된다. 화가의 명성이 주는 후광 없이,

그 배경에 얽힌 무용담 없이 스스로의 아름다움만으로 충분한 작품 교중상의 〈후적벽부도〉를 펼칠 시간이다.

동사에 입각한 이미지의 전개

「후적벽부」는 소식이 황주黃州에 유배되었을 당시, 자신의 거처인 임고정臨皐亭 근처의 적벽赤壁에서 노닐었던 하루를 읊은 작품이다. 이보다 앞서 지어진 「전적벽부」前赤壁賦와 함께 소식 문학의 대표작으로 이름 높다. 중국 문화에 미친 그의 지대한 영향은 세월의 흐름 속에서도 멈추지 않고 있으니, 이는 곧 수많은 〈적벽부도〉를 탄생시킨 원동력이 되었다. 사실, 〈적벽부도〉가 이야기 그림의 고전으로 오래도록 이어진 것은 「적벽부」가 중국 문학에서 누리는 지위 때문이기도 하다. 텍스트의 무게 없는 이야기 그림은 결국, 한 시대의 유행으로 사라질 뿐이다.

　　소식이라는 커다란 텍스트를 앞에 둔 조금은 긴장된 순간, 교중상은 이야기 그림의 매우 단순하면서도 당연한 속성에 귀를 기울였다. 텍스트의 성격에 어울리는 화면이 결국 그림으로서도 좋은 결과를 낳는다는 것. 그는 「후적벽부」의 형식이 가지는 특성, 운문과 산문의 경계에 놓인 '부'賦의 성격을 활용하는 것에서 출발하기로 했다. 운문의 이미지와 산문의 서사성이 그가 생각한 그림의 양면적 요소일 터인데, 둘 가운데 '그림'의 입장에서 좀더 부담스러운 상대는 당연히 '서사' 쪽이다. 그렇다면 길은 두 가지다. 조금 편하게 가거나, 좀더 어렵게 가거나. 화가는 오래 생각할 것도 없이 까다로운 상대와 함께 걷는 쪽을 택했다. 짐작한 대로다. 송대의 '부'를 '문부'文賦라 칭하는 이유가 무엇이겠는가. 이미 운문보다는 산문 쪽으로 많이 기울어 있었던 것이다. 최초의 이야기 그림으로

탄생한 「낙신부」洛神賦 시대의, 그 화려한 비유로 가득했던 '부'에서 꽤 멀리 떨어졌다는 느낌이다. 교중상이 〈낙신부도〉와는 다른 길로 들어선 것은 바로 이러한 텍스트의 성격을 잘 알고 있었기 때문이셨나. 그 자신 또한 '문부'를 짓는 것이 어색하지 않았을 그 시대의 문인이었으니까.

원작을 세심히 검토한 화가가 발견한 (또는 해석한) 것은 이 작품이 '동사動詞'에 의존하여 전개되고 있다는 사실이다. 「후적벽부」에 자동사가 주로 사용되었다는 후대의 해석이 제기된 바도 있어 흥미로운데, 그만큼 교중상의 텍스트 읽기가 적절했다는 의미가 되겠다. 이처럼 문학적 구조와 언어의 쓰임에 대한 이해가 남달랐던 것은 그 역시 화가이기 이전에 문인이었기에 가능했던 일이다. 섬세한 화가의 눈으로 이미지만 좇는 데 만족하지 않고 문인의 지성으로 원작과 정면으로 마주했던 것이다.

동사는 움직인다는 점에서 '이어짐'을 필요로 하지만 하나의 동작과 다음 동작 사이의 '쉼' 또한 중요한 요소가 된다. 교중상은 이에 착안하여 이야기 전개에 핵심적인 역할을 하는 동사를 찾아 그들을 이미지로 '배열'하는 구성법을 시도했다. 동사 하나를 하나의 장면으로 설정하여 전체 이야기를 나누어 그리되, 각각의 장면을 두루마리로 이어 펼침으로써 서사적 전개가 중단되지 않도록 구성한 것이다. 동사와 동사 사이의 쉬는 시간도 화면에서 시각적으로 드러나야 하지 않을까. 물론이다. 선배들의 가르침을 따라, 장면을 나누어주던 '바위'에게 다시 이 일을 맡길 생각이다. 자연과 함께하는 원작의 분위기를 효과적으로 드러내는 장치처럼, 있어야 할 자리에 놓였다는 느낌으로.

화가는 전체 이야기를 모두 여덟 장면으로 나누었다. 각 장면에 텍스트를 적어 넣어 그림의 이해를 돕고자 했으니 '서사'와 함께 가기로 한

이 길에 제법 어울리는 길동무가 된 셈이다.

제1장면은 '이해 10월 보름에 …… 어디 가 술을 구할꼬' 부분이다. 원문에서 표현한 대로 나무는 잎이 다 떨어진 모습인데 오른쪽 하단에 치우친 인물들을 제외하면 화면은 황량해 보일 만큼 빈 공간으로 남겨져 있다. 이 장면의 핵심 동사는 '과'過이다. 그림에서 주인공은 두 친구와 함께 언덕을 넘어가고(過) 있다. 이제 막 고개를 넘은 듯, 주인공은 숨을 고르며 친구들을 바라본다. 그들은 하나의 언덕을 넘어섬으로써 드디어 '이야기 안'으로 진입하고 있는 것이다.

제2장면에는 '내 돌아가 아내에게 …… 생선과 술을 가지고'의 내용을 묘사하였다. 유배시절 주인공이 기거했던 곳이 이 장면의 배경인데 두 그루의 버드나무가 늘어진 다리를 건너면 측면으로 그려진 임고정이 보인다. 이야기로 보자면, 주인공이 놀이에 필요한 술을 가지고(携) 집을 나서는 부분으로 '모'謀(구하다)에 중심을 놓을 수 있겠다. 술을 가지고 가는 모습이 그려져 있기는 하지만, '휴'携는 '모'의 결과일 뿐이다. 술을 구해서 적벽으로 향한다는 것은 이 놀이가 우연히 주어진 것이 아니라 자연 속에서 하루를 즐기고자 준비했다는 의미를 담게 된다. 술을 간직해 둔(藏) 것이 그의 아내였다고 해도 필요한 술을 '모'한 것은 주인공이 되므로, 그림은 술을 가지고 나가는 주인공을 중심으로 그려진다.

제3장면 '다시 적벽강 놀이를 나갔다 …… 강산을 알아보기 어려운 고'의 동사는 비교적 쉽게 찾을 수 있다. 인물의 동작을 나타내는 단어는 '유'遊 하나뿐이며, 그림에서 이들은 절벽 위에 모여 앉아 자연을 편안히 즐기는(遊) 모습으로 그려져 있다. 그 시대 문인들의 놀이는 그다지 동적인 행위는 아니었던 듯, 동작성이 강할 것 같은 이 동사를 화가는 도리어

자연을 감상하며 앉아 있는 정적인 장면으로 표현하였다. 얌전하게 그려진 인물에 비해 리듬감을 타고 있는 존재는 오히려 그들을 둘러싼 나무와 산, 바위 들이다. '자연'이 바로 놀이의 배경일 뿐 아니라 목적이기도할 터이니, 그럴 법도 하겠다.

제4장면은 '나는 혼자 옷을 걷고 바윗길 더듬어 올라 풀대를 헤쳐' 부분이다. 산은 온통 다양한 나무들로 채워져 있는데 그 표현에서도 농묵濃墨의 사용이 많아 깊은 산의 느낌이 잘 살아났다. 이 단락에서 화가는 동사 '상上'을 시각화하였다. 홀로 산을 오르고(上) 있는 주인공. 그저 바위에 앉아 감상하는 것에 그치지 않고 적극적인 행동을 보여주는 부분인데, 두 친구가 함께 따르지 않는 이유는 단지 숲이 험하고 깊기 때문일까. 그다지 활동적으로 보이지 않는 것은 세 사람 모두 마찬가지이거늘, 주인공만이 신체적인 어려움을 극복해가며 '올라야' 하는 이유는 무엇일까. 이는 '외면상으로는 볼 수 없는 사물의 내재된 실상을 적극적으로 탐구하는' 것으로, 자연에 대한 이러한 용기 있는 탐구는 곧 자신의 '생명에 대한 적극적이고 구체적인 표현'이라는 해석이 눈길을 끈다. 결국 주인공의 내적 자각과 관련지어 읽어야 한다는 이야기다. 교중상 또한 텍스트의 이러한 내면을 깊게 이해하고 있었던 것이다.

장면 분석에 있어 그 소속이 애매한 곳은 나무 숲 사이의 '거호표踞虎豹라는 글자가 쓰인 부분이다. 이를 넷째 장면의 한 부분으로서, 이동하고 있는 인물이 거치게 되는 다음 장소를 나타낸다고 보는 견해가 있다. 이에 의한다면 '거'踞의 의미는 동태적動態的이라기보다는 정태적靜態的인 느낌에 가까워진다. 또한 그림 전체를 아홉 개의 장면으로 나누고 이 부분을 독립된 한 장면으로 해석하기도 한다. 하지만 그 내용이 너무 짧아

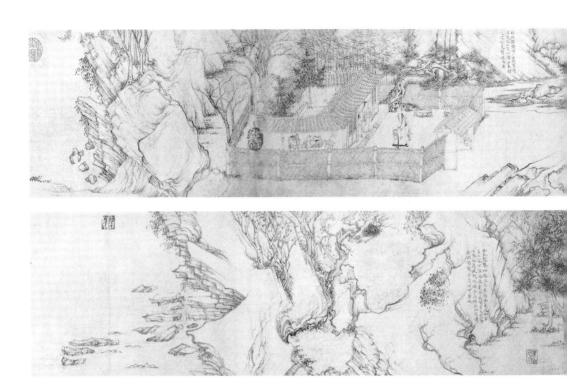

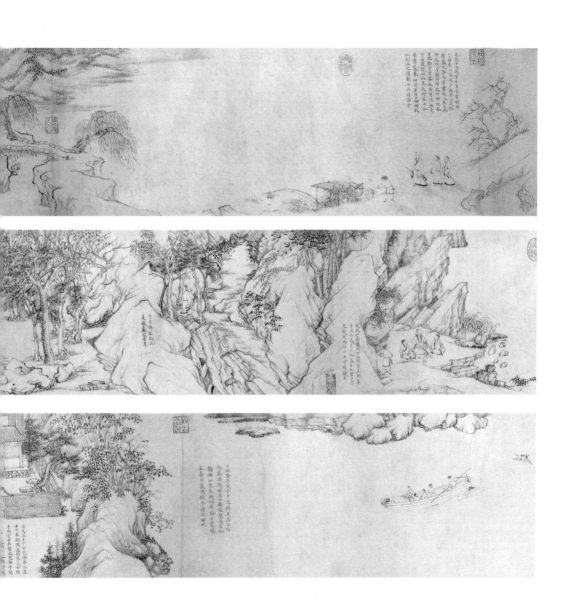

교중상, 〈후적벽부도〉, 북송, 종이에 수묵, 29.5×560.4cm, 넬슨 앳킨스 미술관

다른 장면과의 균형에 문제가 생기는 부담이 있을 뿐 아니라 '서사적'인 측면에서 어떤 이야기가 진행된다고 보기에도 무리가 있다. 이보다는 다섯째 장면의 시작 부분으로 보는 것이 좋지 않을까. 원문의 대구를 고려해볼 때도 '호표를 걸어 탄 듯 위험한 곳과 사룡에 오른 듯 깊숙한 곳에서'(踞虎豹 登虬龍)로 짝을 이루니, 이쪽으로 이어 생각하는 것이 자연스럽다.

제5장면은 '사룡에 오른 듯 깊숙한 …… 거기서 오래 머물지 못하겠기에'를 그려내었다. 유일하게 인물이 등장하지 않는 장면인데, 인물을 생략해버림으로써 화면은 요동치는 필선으로 가득 넘치고 자연의 존재감은 더욱 위압적으로 부각된다. 내용인즉, 자연 속에 (지나치게) 깊이 들어간 주인공이 두려움을 느끼며 오래 머물 수 없음을 토로하는 대목이다. 인물은 보이지 않지만 그의 심리는 느껴지니 중심어는 바로 '공'(恐)이다. 이 동사는 눈에 보이는 동작이 아닌, 마음속 움직임을 나타내고 있으니 만큼 화면 또한 '두려움'(恐)을 주는 자연만으로 충분했던 것이다.

제6장면은 '다시 돌아와 배에 올라 …… 배를 스쳐 서쪽으로 날아갔다'로, 주인공 일행이 배를 타고 집으로 돌아가는 부분이다. 앞서의 장면들과는 달리 시원스러운 화면이 두드러져 보이는데 이후 〈적벽부도〉의 전체 이미지를 상징하는 유명한 장면이 되었다. 회화적으로도 그럴듯한 장면이었을 뿐 아니라, 배를 띄워 노니는 「전적벽부」의 표현과도 잘 어울려 그 파급 효과가 더욱 커진 것이다. 여기에서 핵심 동사는 '방'(放)으로 보는 것이 좋겠다. 이는 주인공이 배를 물결 위에 자연스레 흐르도록 '놓아둔' 행위이자, 자연에서 느꼈던 두려움을 털어내는 긴장의 '해소'이기도 하다. 화가의 입장에서 생각하자면 화면 구성을 시원하게 '풀어놓은' 측면으로도 해석할 수 있다. 우리들 또한 주인공을 따라, 긴장된 마음을

풀고 느긋하게 화면을 마주하게 된다. 화가의 텍스트 해석이 참으로 돋보이지 않는가. '방'은 흐름을 나타내는 '유流'의 도움을 받아 '놓아버림'의 이미지가 한층 강화된다.

제7장면의 내용은 '이윽고 손님은 돌아가고 …… 도사가 돌아보며 뜻있게 웃었다'이다. 주인공이 '몽夢'한 내용을 그대로 그린 것으로 원작의 주제 의식이나 화면의 표현 모두에 있어 핵심이 되는 장면이다. 꿈에 두 도사가 나타나 주인공과 이야기를 나누고 있다. 주인공의 잠자는 모습(꿈꾸는 모습)과 꿈속에서 이야기를 나누는 모습, 즉 현실과 꿈의 세계에서 보여준 행동이 같은 공간에 나타난다. 꿈과 현실의 경계가 없는 화면, 하지만 옛그림에서 이런 표현쯤이야 그리 대수롭지 않은 일이다. 어차피 '몽', 즉 '꿈꾸다'라는 동사 자체가 이미, 그 두 세계에 걸침으로써 존재 가능한 단어가 아닌가. 그런데 앞서 측면으로 표현되었던 임고정이 정면으로 그려진 점이 새롭다. 이 공간에서 일어나는 '사건'에 집중하기를 요구하고 있는 것이다.

마지막 장면은 '나 또한 놀라 깨어 문을 열고 보았으나 어디로 갔는지 간 곳이 없었다.' 다른 장면에 비해 매우 짧게 그려졌다. 내용도 간단하여 꿈에서 깬 주인공이 사라진 도사의 행방을 눈으로 쫓고 있는 부분으로, 텍스트에 사용된 한자는 열두 자뿐이다. 하지만 그 가운데 동사는 다섯 개나 되고 각각의 의미도 만만치 않아 주요 동사를 찾아내기가 어려운 단락이다. 그 가운데 화가는 '견見'을 주목했던 듯, 꿈에서 깬 주인공이 문을 열고 밖을 '찾는'(見) 모습을 그림에 담았다. '견'은 시선에 관계된 동사일 뿐, 다른 신체의 움직임과는 무관하다. 하지만 왜 적극적으로 찾아보지 않는 것일까. 움직임이 없는 이 모습은 자신이 찾는 것이 그

저 꿈속의 이야기라는 것을 깨닫고 있을 주인공의, 그 시선의 허망함에 대한 솔직한 수긍으로 보이기도 한다.

여덟 개의 동사를 이어보자. '언덕을 넘어(過) 술을 구해서(謀) 적벽에서 노닐다가(遊) 산을 오르고(上), 깊은 산중에서 두려움을 느끼며(恐) 내려와 배를 띄워(放) 놀다가, 밤에 꿈을 꾼(夢) 후 깨어서 그 꿈의 흔적을 바라본다(見).' 동사의 이미지가 이렇듯 하나의 큰 이야기를 이루게 되니, 화가의 '동사활용법'은 상당히 탁월한 접근이 아니었나 싶다.

그가 선택한 이 동사들은 적절한 곳에서 움직이고 적절한 곳에서 멈추어 선다. 화면의 짜임 또한 이 서사적 구조에 맞춰 리듬을 탄다. 때론 빽빽하게 때론 성글게, 때론 사실적으로 때론 상징적으로. '시간'이 화면이라는 '공간' 속에 담길 수 있는가. 교중상은 그렇다고 답한다. 내 생각도 다르지 않다. 이 작품을 펼치면, 주인공을 따라 적벽의 하루를 보내는 스스로를 발견하게 된다. 시간과 공간은 굳이 나누어 생각할 성질의 것이 아닌지도 모른다. 적어도 이 화가에게는 그랬던 것 같다.

전통을 응용한 사실적 표현

전체적인 구성을 마쳤으니 화가는 이제 실제로 그림을 그려야 한다. 계획된 각 부분들을 어떻게 그려 넣을 것인가. 그는 원작의 사실적 재현에 무게 중심을 두고 싶었다. 그가 생각한 '사실'은, 물론 그가 생각한 사실이다. 교중상이 동사를 전면에 내세운 것도 바로 그 움직임, 서사를 살리겠다는 마음이었으니 사실적 재현이란 원작의 서사성, 즉 '북송 문인의, 유배지에서의 하루'를 재현하는 것이다. 그러므로 표현법 자체에 얽매일 이유는 없다. 전통의 도움을 받든, 혹은 과감하게 새로운 표현을 시도하

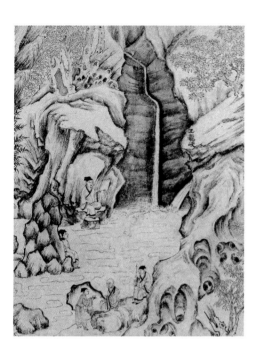

든, 자유롭게 택할 일이다.

먼저, 그가 전통에서 배운 것이 무엇인지 살펴보자. 화가, 특히나 중국의 문인 화가에게서 스승의 위치란 자신의 화풍 전부라고 해도 좋다. 이런 점에서 볼 때 교중상의 출발점으로 널리 알려진 작품은 바로 이공린의 〈산장도〉山莊圖다. 무엇보다도 화면의 기본 구성과 백묘법白描法의 사용에서 그렇다. 구성과 붓의 쓰임이 같다는 건 '그림'에 있어서 하드웨어가 같다는 이야기다. 〈산장도〉의 가장 큰 영향은 그림의 위아래를 잘라낸 듯한 화면 구성법인데, 이야기의 흐름에 집중하고자 했던 교중상의 목적

에 꼭 들어맞는 방법이 아닐 수 없다. '잘라낸' 대상은 당연히 인물들을 둘러싼 배경, 즉 산수가 될 것인데 교중상은 산수의 아름다움을 드러내는 것에는 관심이 없다는 듯 스승의 화면을 흔쾌히 이어받았다. 그가 생각한 〈후적벽부도〉는 '산수화'에 속할 그림은 아니었기 때문이다.

필법 쪽은 어떤가. 이공린은 특유의 백묘법으로 문인화의 새로운 장을 연 인물로 평가되고 있다. 교중상은 스승의 이 백묘법을 자신의 회화적 언어로 계승하게 되는데, 이처럼 색채를 사용하지 않은 담백한 붓의 선택 또한 그의 목적에 기여하는 바가 적지 않았다. 적어도 '이야기' 이외의 요소에 시선을 빼앗길 위험이 줄어들게 된다. 게다가 화면은 이미 이야기를 중심으로 흘러가고 있었으니 화려한 색채로 얻을 수 있는 효과

이공린, 〈산장도〉(부분), 북송, 종이에 수묵, 28.9×364.6cm, 대북 고궁박물원

또한 그리 대단치는 않았을 것 같다. 아니, 화면 속의 문인들이 채색 옷을 입고 있다면 이야기가 좀 이상하게 흐르지 않았을까. 그들이 지금 '유배지의 하루'를 보내는 중이라는 사실을 되새겨보자. 볼거리에 치중한 그림이 어떤 결과를 낳게 될지, 화가는 잘 알고 있었던 것이다.

교중상은 스승뿐 아니라 송대宋代 이전의 화풍을 이어받는 데도 적극적이었다. 먼저 그의 인물들을 살펴보면 주인공이 다른 이들보다 크게 그려져 있음을 알 수 있다. 위계질서를 따지던 시대의 사고를 반영한 상당히 고식적古式的인 표현으로, 북송대에는 이미 사용되지 않던 방식이다. 북송 정도면 이미 주인공의 권위보다는 회화로서의 아름다움이 좀더 의미 있는 가치로 받아들여진 시대였거늘, 교중상의 느닷없는 회귀는 무엇 때문일까. 애써 옛 방식을 찾아 따라야 할 이유라도 있었던 것일까.

그랬던 것 같다. '고식'古式을 따른 또 다른 표현들 가운데 아무래도 눈길을 끄는 부분이 있으니, 당대唐代의 왕유王維(699~759)와 노홍盧鴻(8세기 초 활동)의 작품과의 유사점이다. 집의 모습을 정면으로 그려 넣거나, 고졸한 옛 모습 그대로인 나무들을 바위 위에 배치하는 등. (이처럼 도상을 비교해보는 맛도 옛그림을 읽는 재미 가운데 하나다.) 원작의 흐름에 맞춰 장면을 면밀히 나누어 그린 화가가 그저 내키는 대로 이런 표현을 했을 리는 없다. 화가에게 그림은 정신의 표현이다. '그린다'는 행위가 경제적 문제와는 무관하게 오직 '즐거움'만을 위해 이루어졌을 당시의 문인화가들에게는 더욱 그렇다. 그럼 무슨 이유로?

교중상이 말하고 싶은 것은 '복고정신'일 터이다. 어느 시대인들 그렇지 않겠는가마는, 자신들 계급의 정신적 남다름을 강하게 의식했던 송대의 문인들이 복고復古를 하나의 정신적 가치로까지 생각하게 된 이유

는 '옛 시절'의 순수함을 잃어버린 시대에 살고 있음에 대한 안타까움 때문이었다. 그렇다면 그들의 이상은 옛 시인들이 누렸던 그대로의, 자연 속에 은거하는 깨끗한 삶이었을 것이다. (물론 그렇게 사는 것을 실질적으로는 절대로 원하지 않았겠지만.) 문인화가 교중상이 왕유나 노홍의 그림에서 본받고 싶었던 점이 있었다면? 북송인의 눈으로 보면 고졸하다 못해 다소 치졸하다 싶었을 그림 그 자체일 리는 없다. 핵심은 바로 그들의 정신적 세계에 있다. 혹, 자신의 그림에서 진정한 문인으로 추앙받던 왕유의 이미지를 떠올리길 원했던 것은 아닐까.

그렇다고 해서 교중상을 복고주의자로 단정할 수는 없다. 그림으로만 보자면 차라리 그 반대에 가깝다. 그의 화면은 온통 새로운 것들로 가득하다. 하지만 창작 과정에서의 새로움이란 하늘에서 뚝 떨어질 수 있는 것이 아니다. 대체 어디에서 비롯했을까.

일단 출발은 다시 스승이었다. 교중상은 〈산장도〉의 화면 구성과 백묘법을 이어받았지만, 바로 그 부분에서 그만의 길이 시작된 것이다. 작은 차이로 보일지도 모르겠지만, 사실 이 정도의 차이라면 그림의 성격에 미치는 영향은 무시할 수 없을 정도의 무게이다. 화면 구성에서 볼 때 이공린에 비해 교중상 쪽이 좀더 융통성이 있다고나 할까. 음악성이 있다고 말해도 좋겠다. 교중상은 위아래를 잘라낸 듯한 구성을 받아들여 서사성에 초점을 맞추면서도 그것만으로 끝내지는 않았다. 각 장면의 배치에 있어 소밀疏密(성김과 빽빽함)의 조화를 고려했던 것이다. 모티프 자체를 〈산장도〉에서 차용한 제6장면의 뱃놀이 부분만 보더라도, 화면 중단까지 내려와 있던 스승의 바위산을 화면 위쪽으로 바짝 밀어올리고 넓은 수면을 확보했다. 시원하게 트인 이 장면은 빽빽하게 채워진 앞 장면에

이어지는 표현으로서도 매우 적절한 것이다. 게다가 이렇듯 '넓은 수면'을 강조하는 화면 처리는 교중상의 새로운 시도로서 이후 남송대에 커다란 인기를 끌게 된다. 후대의 화가들에게 설득력 있게 받아들여졌다는 말이다.

백묘법은 어떠했는가. 이 또한 스승과 달라졌다. 교중상은 메마른 듯 건조한 필선으로 이야기를 전개한다. 그가 구사하는 이러한 갈필渴筆은 당시로서는 보기 힘든 필법으로, 이공린의 것과 비교해보아도 그 차이가 확연하다. 사제지간의 붓이라기엔 그 성격 차이가 만만치 않다. 회화로서의 매력으로 말하자면 이 독특한 붓질이 쌓아올린 분위기보다 더한 것이 있을까. 붓끝이 종이의 질감과 만나는 순간의, 까칠한 듯 사각대는 그 소리까지 담고 있는 듯하다.

그런데 그의 갈필은 시대를 선도했다고 말하기에도 지나치게 빠른 감이 있다. 남송南宋을 훌쩍 넘어 원대元代 화가들의 작품에 이르러서야 주목을 받았던 것이다. 어떻게 이런 일이 가능했을까. 색채를 사용하지 않는 백묘화의 경우 붓질의 느낌이 그림 전체의 분위기와 품격을 좌우한다고 해도 과하지 않다. 말이 쉬워 '새로운 필법'이지, 먹과 붓의 사용법을 완전히 바꾼다는 건 작은 일이 아니다. 같은 주제를 반복해서 그리는 중국의 전통 아래서 '새로운 회화'란 도리어 이런 대목을 일컫는 것이다. 물론 교중상 자신에게 이렇게 거창한 목적이 있었던 것은 아닐 수도 있다. 그보다는 자신이 원하는 것을 표현하고 싶다는, 화가로서 지극히 당연한 고민에 가까운 것 같다. 즉 「후적벽부」의 내적 의미를 나타내는 데 적합하다고 '판단한' 필선을 시도했던 것은 아닐까. 그가 유배지의 문인을 '매끄럽고 윤기 나는' 선묘로 그려낸다는 것이 내용과 형식 사이의 모

순이라고 여겼다면, 가능한 일이다. 그렇다면 화원 화가의 전성기인 남송대를 넘어 원대, 이민족의 정권에서 스스로를 배제했던 문인들의 작품에서 이러한 갈필이 다시 사용되었던 것도 당연한 일이겠다. 원하는 표현을 위해 스승과는 다른 '새로운' 필법을 사용하는 것에 전혀 거리낌이 없었던, 화가다운 자유로움. 그것이 바로 이 작품이 지닌 새로움의 진정한 근원이 되어준 셈이다.

그렇다고 그의 새로움이 '선구적인' 것으로 호평만 받은 것은 아니었다. 후대 화가들이 도저히 받아들이지 못했던 표현법이 등장하는데 바로 첫 장면의 '그림자'가 그것이다. 인물에 그림자를 그려 넣는 것은 송대 이전은 물론 그 이후의 중국 그림에도 사용되지 않는 표현법이다. 심지어 교중상의 작품을 기준으로 삼아 제작한 후대의 〈후적벽부도〉에도 그

교중상, 〈후적벽부도〉(부분), 제3장면

림자만은 그려지지 않았다.

　이를 교중상의 '실패'로 보고, "후대의 화가들이 그림자를 그리지 않은 것은 이 부분이 '잘못되었다'는 것을 알았기 때문"이라 해석한 예도 있다. 교중상이 정말 '순간성이 아닌, 영원성을 추구하는 중국 산수의 전통'을 이해하지 못했던 것일까. 선배 화가들의 묘법을 충분히 응용할 수 있었던 교중상이고 보면, 몰랐다기보다는 차라리 포기했던 것이 아닐까. 즉 전통에 없는 표현을 화면에 그려 넣는 모험을 감수하면서까지 '인영재지'人影在地라는 원작의 어구를 '그대로' 그려내고자 함이 아니었나 싶다. 그가 이 그림에서 추구한 목표는 이상적인 산수의 영원성이 아니라 송대 문인들의 생활, 자연 속에서 꿈처럼 노닐었던 그 하루를 재현하는 것이 아니던가. 후대의 화가들이 '그림자'를 외면한 것은 교중상과는 조금 다른 입장에서 작품을 제작했기 때문은 아닐까. 그들은 전통에 애써 도전할 만큼 「후적벽부」 원작 자체에 무게를 둘 이유가 없었다. 문인화의 인기 있는 한 주제로서 이 텍스트를 선택해서 그렸을 것이기 때문이다.

　교중상의 그림은 이처럼 충분히 예스러우면서도 지극히 신선하다. 옛 격식을 따라 그려나갔든, 새로운 표현을 창조해내었든 그 목적은 한곳에서 만나게 된다. 원작을 사실적으로 재현하라.

수미상응으로 그려낸 한 편의 꿈

교중상은 독특한 구성법과 세부 표현으로 이미 하나의 훌륭한 전형을 창조하는 데 성공했다. 이제 이후의 모든 〈후적벽부도〉들은 이 작품에 근거를 두지 않을 수 없게 되었으니 화가라면 누구나 꿈꿀 만한 자리에 오른 것이다. 하지만 화가의 의도가 텍스트를 그대로 옮겨 그리는 것뿐이었을

까. 화가 또한 문인의 교양을 갖춘 사대부였으니 그 나름의 해석이 없을 리 없다. 무엇보다도 그의 해석은 후대 방작傲作들과의 차이를 통해 선명하게 부각된다.

열쇠는 인물이 쥐고 있다. 인물의 시선을 찬찬히 살펴보면 납득할 수 없는 부분이 눈에 띈다. 오른쪽에서 왼쪽으로 펼쳐가며 감상하도록 되어 있는 두루마리 그림의 특성을 염두에 두면서, 첫 장면과 마지막 장면을 눈여겨보자. 첫 장면에서 주인공의 자세는 이야기의 진행을 따르고 있다. 다만 그의 시선은 친구들과 이야기를 하느라 잠시 고개를 돌린 상태이다. 그의 이러한 자세와 시선은, 그냥 함께 걷고 있다기보다는 이 화면 안(자신의 세계)으로 벗들을 안내하는 것처럼 보인다. 무언가 '시작'될 것 같은 분위기다.

주인공의 이 모습을 마지막 장면과 연결해보자. 마지막 장면에서 주인공의 자세는 '오른쪽에서 왼쪽으로'라고 정해진, 화면의 진행 방향을 따르지 않고 있다. 화면의 끝 부분을 등지고 선 그의 모습은 이야기의 진행을 단호히 거부하는 듯하다. 그의 시선은 이야기의 진행 방향이 아닌, 이미 지나간 이야기 전체를 바라보고 있으니 이는 이야기의 출발점인 첫 장면의 인물과 좋은 대응을 이룬다. 화가는 무슨 생각으로 인물을 마주 세운 걸까. 그것이 무엇이든 '의도성'이 짙다는 일말의 의심은 후대 방작들과의 비교를 통해 확신으로 굳어진다. 조맹부趙孟頫 전칭 작 〈후적벽부도〉나 문징명文徵明 〈후적벽부도〉 등 이후의 모든 작품에서는 마지막 장면에서 주인공의 시선이 이야기의 진행 방향, 즉 화면의 바깥쪽으로 흐른다. 즉 그렇게 그리는 것이 '자연스럽게' 받아들여졌다는 것이며 교중상은 의도적으로 자연스럽지 않은 구성을 만들었다는 말이다.

교중상은 〈후적벽부도〉를 하나의 '완결된' 구조로 그려내었다. 이는 곧 그림 속의 '그 하루'를 그 이전이나 이후의 것들과 분명하게 선을 그어 더 이상 이어질 수 없는 '어느 하루'로 만들었다는 의미이다. 그림 속의 인물은 무언가를 넘어(過) 이야기에 진입한 후, 그 모든 동작을 바라보면서(見) 이야기를 마무리한다. 어째서일까. 이 적벽의 놀이가 내일이나 혹 그 다음날까지 진행되지 못할 이유라도 있는 것인가.

　　이상한 점은 이것만이 아니다. 각 장면에서 인물이 서거나 앉는 위치에도 변화가 있다. 이야기가 진행됨에 따라 인물들은 점차 화면 위쪽, 즉 감상자에게서 멀어지는 쪽으로 밀려간다. 첫 장면에서는 인물들이 화면의 아래쪽에 제법 크게 그려져 있어, 우리는 그들을 가까이에서 보고 있다는 느낌을 받게 된다. 이야기의 중심부에 이르면 인물들 또한 점차 화면의 중앙에 배치된다. 그 크기 역시 제1, 2장면에 비해 제3, 4장면에서는 조금 작아졌음을 알 수 있다. 제6장면 이후, 제7, 8장면에서는 인물이 화면의 뒤쪽으로 쑥 물러나 있으며 개개인의 면모를 알아보기 힘들 정도로 작게 그려졌다. 인물이 감상자에게서 멀어지고 배경은 전체적으로 보여지게 되니, 이야기가 아스라이 사라진다는 느낌이다. 재미있는 것은 후대의 〈적벽부도〉에서는 인물과 감상자와의 공간적 거리에 주의를 기울이지 않았다는 점이다. 그 그림 속의 인물들은 점차 멀어지지도, 작아지지도 않는다. 교중상만이 감상자와의 거리감을 의도했다.

　　그의 그림에만 나타나는 이 두 가지 효과는 하나의 목적을 위해 마련된 듯하다. 화가는 그림이 한 편의 '꿈'처럼 보이기를 원했던 게 아닐까. 소식의 원작에서는 화자가 하루의 놀이를 마치고 돌아와 '꿈'을 꾸고, 그 꿈 가운데 도사를 만나는 것으로 자신의 도가적 이상을 만족시킨다.

꿈은 텍스트의 한 부분을 이루고 있을 뿐이다. 화가의 생각은 달랐다. 그는 그날, 적벽에서의 놀이 자체를 하나의 꿈으로 해석했다. 이렇게 보면 인물 배치에 담긴 그의 의도를 알 만하다.

첫 장면에서 주인공이 화면 바깥(현실 세계)에서 시선을 돌리려는 부분을 보자. 꿈이 시작되는 그 순간에, 현실과의 경계선을 이제 막 넘고 있음을 확인하는 것처럼 보인다. 넘는(過) 대상은 공간(언덕)일 뿐 아니라 시간의 경계이기도 하다. 시간이 흐를수록 그들의 존재는 희미해진다(작게 멀어져간다). 마지막 순간에, 주인공은 화면에 등을 대고 선 채 화면의 안쪽을 응시하고 있다. 게다가 그는 화면 위쪽에 배치되어 앞선 장면들을 내려다보는(見) 위치를 차지하게 된다. 꿈속의 동작을 하나하나 반추하듯이. 화면의 밖은 다시 현실 세계다. 하루의 놀이, 이 꿈의 즐거움은 그저 꿈으로 족한 것이다. 그의 시선은 현실을 기웃거리는 대신, 꿈의 의미를 온전히 마무리하고자 한다. 그의 모습이 더 보이지 않을 정도로 작아질 무렵, 그는 잠에서 깨어 하룻밤 잘 놀았노라고 이야기하지 않을까.

이 하루가 꿈일 수도 있음을 시사하는 열쇠가 하나 더 있다. 제3장면의 세 사람과 제7장면의 세 사람을 살펴보자. 주인공과 함께 한 이들이 각기 삼각형을 이루며 같은 구도로 앉아 있음을 지적한 예가 있는데, 과연 그렇다. 화가는 어떤 마음으로 두 장면을 같은 구도로 그린 것일까. 두 친구와 두 도사는 주인공의 놀이(또는 꿈)에 같은 역할로 자리하고 있다. 화가는 이 '두 인물'을 회화화하는 과정에서 그 대응성을 염두에 두었던 것인지도 모른다. 꿈과 현실의 경계는 이처럼 모호해서 무엇이 어디까지라고 그 영역을 구분해낼 수가 없다. 아니, 화가에게는 그럴 필요가 없었다.

다시 의문이 든다. 화가의 의도가 한 편의 꿈을 완성하는 것이었다면 그 이유가 무엇인지, 적벽의 하루가 그저 아름다운 하룻밤 꿈일 뿐이었다고, 현실과 선을 긋고자 한 것인지.

「후적벽부」는 소식이 유배 시절에 쓴 작품이다. 적벽의 하루가 얼마나 즐거웠는지는 알 수 없으나, 그 즐거움은 추운 시절을 견뎌야 하는 작가의 자기 위안일 수밖에 없다. '(유가적 관료로서의) 일상적 삶에서 잠시 벗어나 쉬다가 다시 돌아갈 일상을 준비하는' 시절로 이야기하기엔, 유배의 시간이 너무도 힘겹지 않았을까. 교중상은 소식과 동시대를 살았던 문인으로서 그런 두 개의 삶에 대한 고민에 충분히 공감하고 있었던 것이다. 그는 머뭇거리는 소식(그와 같은 처지에 있는 사대부들)에게 그림으로 이야기한다. 그 시절은 그냥 꿈일 뿐이라고, 깨어 일어나면 일상의 삶이 우리를 기다리고 있으니 하룻밤 즐거이 지내보라고. 밤이 지나면 꿈은 사라지는 법이니까.

이야기를 이미지로, 이미지를 이야기처럼

북송 당대의 문인들은 이 작품, 교중상의 해석을 어떻게 받아들였을까. 동시대의 문인 조영치趙令畤는 발문跋文을 통해 '이제는 세상을 떠난 소식이 이 그림을 보면 몹시 만족했을 것'이라는 감상을 남겼다. 소식 문하門下였던 이의 이야기이니 의례적인 칭찬만은 아니었으리라. 소식의 내면을 화가가 제대로 그려냈다는 의미로 받아들여도 좋지 않을까.

이 작품에 대해 '무원직武元直의 〈적벽부도〉처럼 기념비적이지도, 마화지馬和之의 〈적벽부도〉처럼 낭만적이지도 않은, 그저 이야기를 서술한 작품일 뿐'이라고 평하는 이도 있다. 칭찬으로 들리지는 않는, 냉정한 평

가의 목소리다. 하지만 도리어 이 작품의 성격을 제대로 짚어낸 말이기도 하다. 그것이 바로 교중상의 '목적'이었기 때문이다.

시(이미지)와 산문(이야기)의 이중적인 속성을 가진 '부'賦를 선택하여 자연 속의 하루(혹은 꿈)를 표현하려 했던 작가의 내면을, 화가는 동시대의 문인으로서 제대로 이해하고 있었다. 그는, 시각적 이미지에 지나치게 의존함으로써 이야기의 전개가 흐려지는 상황을 원치 않았던 것이다. 화가로서 많은 것을 포기해야 하는 순간이었지만 그는 단순히 화가로서 텍스트를 마주한 것은 아니었으니까. 이야기 그림이 왜 그려져야 하는가에 대한 그의 대답이기도 하다. 하지만 이상한 일이다. 그렇게 많은 것을 '서사'에 양보했는데도 그의 화면은 그 자체로도 너무나 매력적이지 않은가. 텍스트의 성격에 어울리는 화면이 결국 그림으로서도 좋은 결과를 낳게 된다는, 이야기 그림의 조언을 따른 덕이다.

화가가 그린 것이 도가적 자유였든, 유배지의 슬픈 꿈이었든, 혹은 그 모두였든 이야기 속의 그 하루가 두루마리 속에 그대로 담겨 있다. 혹여 그 꿈이 그리워지는 어느 날 누군가는 벽장 속에 고이 간직해둔 이 두루마리를 떠올릴 것이다.

이해 10월 보름에 설당雪堂에서 걸어 임고정臨皐亭으로 돌아갈 때는 두 손님과 함께하였다. 황니黃泥 고개를 넘어 지나니 이슬처럼 서리는 내리고 나뭇잎은 떨어져 빈 가지뿐이었다. 내 그림자가 땅에 있기에 우러러보니 밝은 달이었다. 돌아보면서 서로 즐기며 노래를 주고받았다. 이윽고 생각하니, "손은 있는데 술이 없구나. 술이 있은들 안주 없으니, 달 밝고 바람 맑은 이 밤을 어이할�꼬?" 하였다. 손, "내 오늘 황혼에 그물을 던져 생선을 잡았는데, 큰 입에 가는 비늘이 흡사 송강松江의 농어 같았네. 그러나 돌아보아 어디 가 술을 구할꼬?" "내 돌아가 아내에게 알아보리라" 아내, "내 한 말 술을 두어 간직한 지 오래였는데, 그대의 때 아닌 청을 기다렸어요."

이에 생선과 술을 가지고 다시 적벽강赤壁江 놀이를 나갔다. 강물 소리는 밤을 따라 높아가고 천길 벼랑이 끊어진 듯 위태하다. 산이 높으매 달이 작고 물이 줄어 돌이 드러났다. 그동안 세월이 얼마나 지났건대 이 강산을 알아보기 어려운고? 나는 혼자 옷을 걷고 바윗길 더듬어 올라 풀대를 헤쳐, 호표를 걸어 탄 듯 위험한 곳과 사룡에 오른 듯 깊숙한 곳에서, 매가 깃들인 아질아질한 집을 더위잡기도 하고, 수신의 그윽한 궁을 굽어보기도 하였다. 그러나 두 손님은 나를 따르지 못했다. 긴 휘파람 한번 치니 초목이 흔들리고, 산이 울매 골이 응하며, 바람이 일어 물이 날린다. 내 또한 호젓이 슬퍼지고 어딘가 무시무시 두려워져서, 거기서 오래 머물지 못하겠기에.

다시 돌아와 배에 올라, 중류에 흘려두고 그칠 때를 기다려 누워 있었다. 때는 한밤중이었다. 사방을 돌아보니 오직 고요뿐인데, 마침 한 마리 외로운 학이

있어 강을 비껴 동쪽으로 날아오니, 날개는 펼쳐 수레바퀴요, 검은 치마에 흰옷이었다. 한 소리 길게 치며 배를 스쳐 서쪽으로 날아갔다. 이윽고 손님은 돌아가고 나 또한 자리에 들었더니, 꿈에 한 도사가 깃옷을 휘날리며 임고정 밑을 지나 내게 절하며 "적벽 놀이가 얼마나 즐겁더냐?" 내 그 성명을 물었으나 그는 머리를 숙이고 답이 없었다. "아아, 허허, 내 그대를 아노라. 어젯밤 소리를 치며 내 위를 지나간 이가 바로 그대 아닌가?" 도사가 돌아보며 뜻있게 웃었다. 나 또한 놀라 깨어 문을 열고 보았으나 어디로 갔는지 간 곳이 없었다.

한글풀이는 김달진의 번역을 인용했다. 황견 엮음, 김달진 옮김, 『고문진보古眞寶 후집後集』, 문학동네, 2000.

축

축, 이야기를 하나의 장면으로

이야기 그림이 권卷에서 출발한 것은 텍스트 전체를 풀어낼 수 있는, 서사성을 존중하는 그 형식 때문이었다. 내용과 형식이 이렇게 딱 맞아 떨어지는 그 사이를 비집고 누군가 들어갈 수 있을까. 이야기는 영원히 두루마리와 함께 가야 할 것처럼, 그렇게 보였다.

　하지만 너무 잘 어울리는 둘의 관계에 무언가 변화가 필요하다고 생각한 이들이 나타나기 시작했다. 완전히 결별해야 한다는 식의 급진적인 요구가 아닌, 관계의 폭을 넓혀보라는 그런 개념이었을 것이다. 물론 이야기와 두루마리는 이런 요구 이후에도 오랫동안 친분을 유지하기는 했지만 더 이상 '독점적인' 관계는 아니었다. 실제로 이야기 그림이 다른 형식을 찾는 데는 그리 오랜 시간이 걸리지 않았다. 새로운 형식은 창조되었다기보다 이미 매우 친숙한 모습으로 곁에 있었던 것을 다른 눈으로 바라본 것이었다. 바로 벽면에 길게 늘어뜨린 축軸. 그가 이야기를 담아낼 새로운 주인공으로 불려나왔다. 궤軌 또는 족簇이라고도 부른다.

　축화軸畵는 산수화에서 먼저 선택된 형식이다. 한없이 깊고 넓은 산수를 담아내고자 함이니, 당연히 큰 화면이 필요했을 것이다. 산수화라는 것은 나무 한 그루, 풀 한 포기에 중심을 두는 그림이 아니다. 감상의 측면에서도 마찬가지이다. 작은 경물이 하나씩 쌓여 산수를 이루는 것이긴 해도, 이런 유의 회화는 어느 정도 거리를 두고 전체를 감상해야 제맛이다. 가까운 거리에서 세세한 필법을 살피며 읽는 두루마리와는 전혀 다른 각도에서 생각해야 할 그림인 것이다.

　이런 형식에 이야기가 그려지기 시작했다. 시간을 가지고 느긋하게 감상해야 하는 두루마리와는 상당히 다른 유형인데, 축의 입장에서는 아무래도 이야기와 먼저 만났던 두루마리를 의식하지 않을 수 없는 상황이다. 화가가 축을 새로

이 '발견'했다면 어떤 면을 마음에 두었기 때문일까.

　　이야기를 축 위에 옮기고자 했을 때 가장 쉬운 방법은 역시 두루마리에서 힌트를 얻는 것이다. 가로로 이어진 두루마리를 세로로 세워보면 어떨까. 실제로 축의 길이는 2미터 이상 되는 경우도 흔했으니 옆으로 누운 두루마리를 세워 늘어뜨리면 축의 모양이 된다. 오른쪽에서 왼쪽으로 진행되던 이야기 구조를, 이 형태에 맞게 위아래로 전환한다면 이야기 전개도 그리 어렵지 않을 일이다. 실제로 이런 방식으로 화면을 구성한 이야기 그림도 없지 않은데 커다란 화면 곳곳에 이야기 몇 장면을 이리저리 배치한 것이다. 감상자의 입장에서는 텍스트의 내용이 어느 부분에 어떻게 표현되었는가를 살펴보는, 나름대로의 재미가 없는 것은 아니다.

　　하지만 이것이 축화의 본질은 아니다. 만남의 대상이 달라졌다면 대화의 방법을 바꾸어야 한다. 축에게 두루마리의 방식을 요구할 생각이었다면 구태여 그를 불러낼 이유가 없었다. 축의 본질은 시간이 아닌 '공간'에 있다. 길게 걸어두고, 부분이 아닌 전체를 음미하는 그림인 것이다. 산수화가 그를 좋아했던 이유를 생각해보자. 그의 매력은 시각적 호소력에 있는바, 내용이 이에 맞추어줄 때 이 장기長技를 제대로 발휘할 수 있다. 그렇다면 바뀌어야 할 대상은 형식이 아닌, 내용 쪽이다.

　　축의 요구는 이야기를 '하나의 장면'으로 만들어달라는 것이었다. 오래도록 기억될 만한 가장 멋진 장면 하나로. 이야기의 '서사성'보다는 '상징성'으로 승부한다는 뜻이겠다. 쉽지는 않겠으나 흥미로운 제안이다. 이미 두루마리로 그려졌던 이야기라면 가장 널리 알려진 장면을 내세우면 될 것이다. 원작 자체가 대단히 유명한 경우라면 작업이 한층 더 순조로워질 것은 물론이다.

　　두루마리의 과정을 거치지 않은 이야기라도 문제 될 것이 없다. 전문을 도

해圖解한다는 부담이 없으니 차라리 가벼운 마음으로 텍스트를 읽고 하나의 이미지를 '창조'하면 될 일. 때론 이야기 전체를 녹여낸 상징일 수도, 또는 모티프 하나만 슬쩍 빌려와 화가의 마음을 담아낸 것일 수도 있다. 내용과 형식의 관계가 헐거워진 만큼 회화로서의 독자성이 커진 셈이다. 텍스트를 맞추어 읽는 번거로움 없이 그림 자체의 아름다움을 충분히 즐길 수 있게 되는 것, 축화가 원하는 바이다.

내용에서 많은 것을 양보했으니 형식의 역할이 커지게 되었다. 그림만으로 '충분히 즐길 만한' 무엇이 있어야 한다. 축화를 걸어놓기로 마음먹었다면 그림의 주인은 더 이상 텍스트의 내용만으로 감동하지는 않는다. 한 장면씩 펼쳐 보던 두루마리와는 달리, 화면 전체의 구성이나 필묵筆墨의 쓰임이 매우 중요해졌는데 한 부분만 흐트러져도 전체의 균형이 무너지고 만다.

사실, 옛그림 가운데 축화처럼 우리에게 익숙한 형식도 없다. 그것이 이야기 그림이든 산수화든, 화조화든, 축의 화면에 담아내는 것은 어려운 일이 아니다. 축화의 이러한 대중성은 어느 정도 감상의 '공공성'과도 관계가 있다. 걸어두고 함께 감상할 수 있는 그림이니 여러 계층의 다양한 감상자에게 사랑받을 수 있었을 터. 전시장에서 작품을 감상하는 것이 일반화된 우리 시대에 이르면 더 말할 것도 없다.

이 장에서는 축의 이러한 성격을 잘 보여주는 작품 두 점을 살펴보려 한다. 구영의 〈춘야연도리원도〉와 장대천의 〈도원도〉이다. 아름다운 그림이란 무엇인가를 보여주는 전문 화가의 이야기이다.

순간적인 것의 아름다움,
혹은 그 아쉬움에 대하여

구영仇英, 〈춘야연도리원도〉春夜宴桃李園圖

봄, 야연이 시작되다

짧기에 더욱 아름다운 것들이 있다. 봄, 봄밤, 봄밤의 연회……. 촛불을 켜고 이 밤의 꽃들을 즐기지 않으면 후회할 것 같다고 시인은 탄식한다. 그럴 것 같지 않은가. 한 폭의 그림 앞에서 나도 그에게 굴복했다. 혹 그 야연에 초대해주지 않을까, 두근거리는 마음으로.

그가 연회를 준비했다. 그리 떠들썩하지 않은, 고급스러운 모임이다. 의당 그럴 것이 이 낭만적인 시간을 충분히 나눌 수 있는 사람이 아니라면 좀 곤란한 자리다. 준수한 사내 몇이 달빛 속 도리桃李 만발한 정원에 모여 시를 짓고 술을 마시며 이 짧은 인생의 아름다움에 취해 있다. 이백李白(701~762)은 이 봄밤을 '서'序에 담았다.

이백의 야연을 화폭에 담은 이는 명대의 구영仇英(약 1502~1553)이다. 2미터가 훌쩍 넘는 장축長軸의 화면이 그에겐 조금도 부담스럽지 않았던

듯, 꼭 그 화폭에 어울리는 규모로 도리원의 연회가 한창이다. 정원의 꽃
들이 아름다움을 다투고 꽃그늘 아래 시인들은 서로의 시를 겨루는 밤.
그림은 그것만으로 충분할 만큼 아름답다. 연회는 한 쪽의 그림 그 자체
로 완성된 채, 영원히 그 순간에 그대로 머물 것만 같다. 이 작품 앞에서
이야기를 그린 것이냐, 아니냐는 중요하지 않다.

　　그들의 정원에서 서성이다가 시인에게 말을 건네본다. 그대의 도리
원桃李園 이야기를 들려달라.

이야기 속의 야연, 「춘야연도리원서」

이백의 이야기는 길지 않다. 짧은 봄밤의 연회를 읊었으니 지루하게 설
명을 늘어놓을 이유가 없다. 사실, 그의 이야기는 이 빼어난 제목에 모두
담겨 있다 해도 지나치지 않다. 「춘야연도리원서」春夜宴桃李園序—복숭아
꽃, 오얏꽃이 핀 정원에서 열린 봄밤의 잔치를 이야기하다. 무슨 말이 더
필요할까. 제목을 꼼꼼히 읽어볼 일이다. 네 호흡으로 나누면 좋겠다. 춘
야, 연, 도리, 원.

　　'춘야'春夜, 봄밤이다. 이것이 이야기 전체의 시간적 배경을 이룬다.
짧은 봄, 그 가운데서도 고작 밤 동안이니 아쉬울 만큼 훌쩍 지나가버릴
시간. 이 시간을 빛내 보고픈 것이 시인의 마음이다. 하여, 그의 생각이
'연'宴으로 닿게 되었으니 춘야는 시간적 배경인 동시에, 연이 펼쳐지는
이유이기도 하다. '연'은 제목을 이루는 단어들 가운데 유일하게 의도적
행위를 나타내는 말이다. 자연의 순환에 의지하는 봄이나 밤과는 달리,
만들어낸 '사건'이다. 그렇기에 시인의 '이야기'에서는 바로 이 '연'이 중
심을 이룬다. 연을 어떻게 하면 멋지게 즐길 수 있을 것인가. 연이 하나의

사건인 이상, 이 또한 시간의 법칙을 따라야 한다. 아쉽게도 연이란, 봄은 말할 것도 없고 밤보다도 더 짧게 지나버린다. 그러니 어찌 이 순간을 놓치겠는가. 흠뻑 빠지지 않을 수 없다고, 시인은 우리를 재촉한다.

'춘야연'만으로도 시인의 이야기는 어느 정도 무르익었다. 그러면 '도리원'桃李園은 여흥 정도의 무게인가. 그렇지 않다. 다만, 금세 지나가 버릴 듯한 시간의 촉박함, 춘야연이 조성하는 긴장감에 우리가 지나치게 몰입했을 뿐이다. 뒤쪽의 도리원은 그 수직적인 긴장감을 수평으로 펼쳐 놓는다. 정원 가득 봄꽃이 핀 것이다.

꽃들은 저마다의 상징으로 시인들의 마음에 새겨져 있다. '도리'桃李 는 복숭아꽃, 오얏꽃을 함께 이른 말이지만, 두 꽃이 하나의 단어를 이루 어 봄에 피는 화사한 꽃들을 어림잡아 지칭하기도 한다. 이들의 화사함 은 눈부심을 동반하지만 그것은 지극히 현세적인 감각이다. 매화나 국화 등을 거론할 때 상기되는 어떤 관념에 구애받지 않고 즐길 수 있으니 '꽃'의 생태적 속성에 충실한, 그런 느낌으로 읽으면 되겠다.

도리는 '춘'春의 구체적 증거물의 구실을 한다. 활짝 핀 꽃들로 인해 봄이 왔음을 알게 되는 것이다. 봄이 짧다는 탄식은 이 꽃들의 생명이 짧 다는 아쉬움과 크게 다르지 않다. 그런가 하면 도리의 등장은 봄이라는 시간성만 한정하지 않는다. 이 꽃들이 핌으로써 비로소 야연이 열리는 공간으로서의 자격을 갖출 수 있으니 그제야 그 '원'이 '도리원'으로 불 리며 시인에게 주목받지 않던가.

물론 '원'園은 그 자체로도 충분히 낭만적 상상으로 가득하다. 꽃그 늘 아래서 바람을 희롱하는 자연적인 공간인 동시에, 그 바람의 농도와 꽃나무의 자리가 주인의 심미안으로 결정되는 지극히 인문적인 공간이

기도 하다. 여기에 도리가 피었다. 주인은 봄날의 야연을 위해 도리를 심어놓고 시절을 기다린 것이다. 하지만 이 공간에는 앞서의 다른 단어들이 내뿜는 이미지와는 조금 다른 면모가 있다. '도리원'이란 이름으로 시인에게 사랑받았으나 봄이 도래하기 이전에도, 그리고 봄꽃이 지고 야연이 끝난 뒤에도 여전히 '원'으로 남을 수 있으니 시간적 질서로부터 다소 자유로운 존재인 셈이다.

시인의 이야기 속 시간과 공간은 이런 어조로 포개져 있다. 그런데 흥미로운 것은 시인이 불러들인 고유명사들이다. 옛 시절의 이름들은 모두 꿈같은 이미지로 떠오르는 것일까. 우리 눈에 한없이 낭만적으로 보이는 당대唐代의 시인이 이 멋진 야연에 어울린다고 느낀 시대는 오히려 진晉으로 거슬러 오른다. 그는 스스로 '강락'康樂(동진의 시인 사령운謝靈運)과 같은 재능이 없을까 부끄러워하였으니, 이는 함께한 이들이 강락의 아우 혜련惠連 같은 미제美弟들이었기 때문이다. 하여 벌주는 호사롭기로 유명했던 석숭石崇의 금곡원金谷園의 예를 따른다 했다. 진의 문장과 아름다움, 그리고 풍류를 이처럼 간단히 자신의 연회에 불러들일 수 있는 시인. 짧은 탄식이 터진다.

그런데 이 아름다운 야연에서 쓸쓸함이 묻어난다. 그의 시대가 그랬던 것일까. 촛불을 밝혀 들고 이 밤을 즐기지 않으면 다시 이런 순간을 맞을 수 없을 듯한 초조함이나 아쉬움이 느껴진다. 어느 봄날의 꿈처럼, 그렇게 짧게 지나는 것이 우리의 삶이라는 시인의 독백이다. 아침이 되고 지면이 꽃잎으로 물들면 그렇게 야연은 막을 내리고 만다는, 낭만주의자다운 인생론인 것이다. 성당盛唐의 번화성만함을 누린 자의 감상답다. 봄꽃을 즐겨본 이만이 느낄 수 있는 무상감에 대한 성찰이지 싶다.

그렇다곤 해도 그 무상감 또한 누구나 말할 수 있는 것은 아니다. 아무래도 그의 연회가 모두에게 열려 있는 것 같지는 않다. 함께한 이들을 취하게 할 만한 시를 짓지 못하면 벌주 석 잔이 기다리고 있다니. 이백의 마음에 드는 시구를 읊조리는 것이 어디 그리 쉬운 일인가. 여기에 또 하나의 조건이 깔려 있다. '혜련'惠連처럼 준수한 이들이 아니면 도리원에 들어설 수 없다. 준수함이란 개인의 노력으로 갈고닦을 수 있는 성질의 것이 못 된다. 시인이 말하는 준수함은 단순히 '미제'美弟의 수려함에 대한 상찬만은 아니다. 그의 태생이 지닌 고귀함을 염두에 두었을 것인즉 대단히 귀족적이면서 세련된 '타고남'을 요구한다는 뜻이다.

초대받을 자신이 없는 나, 화가에게 묻는다. 그대는 시인의 눈에 들 만한 재능과 타고난 준수함을 갖추고 있는가.

그림 속의 야연, 〈춘야연도리원도〉

일단 예술적 재능에 대해서는 화가의 작품이 말해줄 것이다. 구영이 시인에게 말을 건넨 첫 화가는 아니었겠지만 연회에 대해 시인과 제대로 대화를 나눈 것만은 확실해 보인다. 그는 알고 있었다. 이 이야기는 어떻게 그려져야 하는가, 그리고 어떻게 그려져서는 안 되는가. 안 되는 것부터 정리하면 일이 한결 쉬워지지 않을까.

화가가 기본적으로 생각한 것은 다음 두 가지였을 것이다. '주제'와 '분위기'에 충실하기. 그렇다면 이를 위해 반드시 피해야 할 것은 바로, 주제를 여유롭게 전개하거나 화면을 소박하게 표현하는 일이다. 직설적으로 풀자면 지루함과 초라함은 〈춘야연도리원도〉라는 이름에 어울리지 않는다는 말이다. 짧은 인생을 후회 없이 즐긴다는 작품의 주제와, 당唐

의 귀족적 분위기로 가득한 시인의 작품을 읽는 것, 그 이상의 핵심은 없을 것 같다. 과연 그는 지루한 전개와 지나치게 소박한 표현을 무사히 잘 피해갔을까.

화가가 선택한 것은 상당히 긴 '축'軸이다. 폭 또한 제법 넉넉하여 길이의 절반을 넘는데 가로 세로의 비율로 보자면 축으로서는 꽤 통통한 편이다. 무언가 '이야기'를 담으려면 어느 정도의 폭은 필요했을 것이다. 이렇게 화가의 기량을 충분히 펼칠 만한 화면이 준비되었다.

화면은 크게 상단과 하단의 두 부분으로 나누어볼 수 있다. 이야기는 감상자와 가까운 곳, 즉 하단에서 진행되고 있다. 화면 중앙에 멋진 자태를 뽐내는 꽃나무 한 그루가 자리하고 그 꽃그늘 아래 시연詩宴이 펼쳐진다. 붉은 등촉이 은은한 빛을 던지는 가운데, 긴 탁자의 네 면을 하나씩 차지하고 앉은 그들은 바로 이백과 그의 미제美弟들이다. 그들에게 유독 눈길이 쏠리는 것은 선명한 빛깔의 흰 비단옷 때문일 듯한데, 눈부시게 피어 있는 봄꽃들과 경쟁이라도 하자는 것일까. 혜련惠連으로 불리기에 부족함이 없는 근사한 모습들이다. 이들은 무엇을 하고 있는가.

당연히 봄밤에 취해 시를 짓고 있어야 할 것이다. 그런데 네 사람의 자세를 보면 여느 연회에 모인 이들의 분위기와는 무언가 좀 다르다. 분명 '모여' 있기는 하나 대단히 개별적으로 이 자리를 즐기고 있는 듯하다. 넷 가운데 어느 누구도 시선을 마주치며 화기애애한 분위기를 연출하지 않는다. 아리따운 여인들의 시중을 받으며 다소 풀어진 자세로 몸을 젖힌 채 느긋하게 술잔을 기울이는 인물, 그 맞은편에 앉은 사내는 고개를 제법 들어 허공을 바라보고 있다. 아마도 화면에서 생략된, 밤하늘의 촉촉한 달빛을 감상하고 있을 터이다. 감상자에게 등을 보이고 있는 한 사

람은 얼굴을 보여주지 않아 그의 표정을 살필 수 없는 것이 아쉽지만, 혹 벌주로 인해 다소 취한 상태는 아닐는지. 그의 왼편으로 술을 따르는 여인이 그려진 것으로 보면 가능한 상황일 듯하다. 나머지 한 사람 또한 이들과는 무관하게 자신의 세계에 빠져 있다. 붓을 들어 무언가를 생각하며 써내리려는 것인지 탁자 위로 시선을 내린 모습이다. 달랑 네 명이 모인 야연이다. 말을 건네지 않아도 어색하지 않은, 그런 사이였을 테니까. 혹, 주와 객 모두 각자의 봄밤에 취해 나름의 시상에 잠겼다는 이야기를 하고 싶은 것일까. 그렇다면 이들을 취하게 한 그 밤은 어떤 모습인가.

　화면을 조금 넓게 본다. 인물들은 꽃나무에 둘러싸여 있다. 아니, 꽃나무가 오히려 이 자리의 주인이라 하는 편이 옳겠다. 마치 연회를 위한 자리를 마련해놓은 듯, 꽃나무의 배치가 섬세하다. 이 가운데서도 자태가 가장 두드러지는 것은 화면의 중앙을 차지한 나무이다. 화면 전체의 중심을 잡고 있는 것이 이 꽃나무여서 아래쪽으로는 시인들의 연회가 펼쳐지고 그 위로는 원경이 그려지는 구도를 이루게 된다. 화가가 세심하게 그려 넣었을 그 수많은 꽃잎들을 달고, 나무는 혼자서라도 얼마든지 봄밤을 넉넉히 밝힐 만한 아름다움을 갖추고 있다. 이 무수한 꽃잎들을 보며 깨닫는다. 시인의 정원을 빛내주는 이 나무들의 존재는 꽃이 진 후의 열매를 위한 것이 아닌, 단지 봄에 피울 꽃만을 위한 것이라는 사실을. 이렇게 많은 꽃을 달고서야 어찌 실한 열매를 맺을 수 있겠는가. 잔가지 하나하나를 모두 소중히 간직한 것은 봄밤, 꽃그늘의 풍성함을 위해서이니 오직 완상의 대상으로서 의미를 가지게 된다고 화가는 이야기하고 있다.

　시선을 좀더 넓혀 꽃향기 가득한 도리원 전체를 둘러보자. 저택의

구영, 〈춘야연도리원도〉, 명, 비단에 채색, 224×130cm, 일본 지은원知恩院

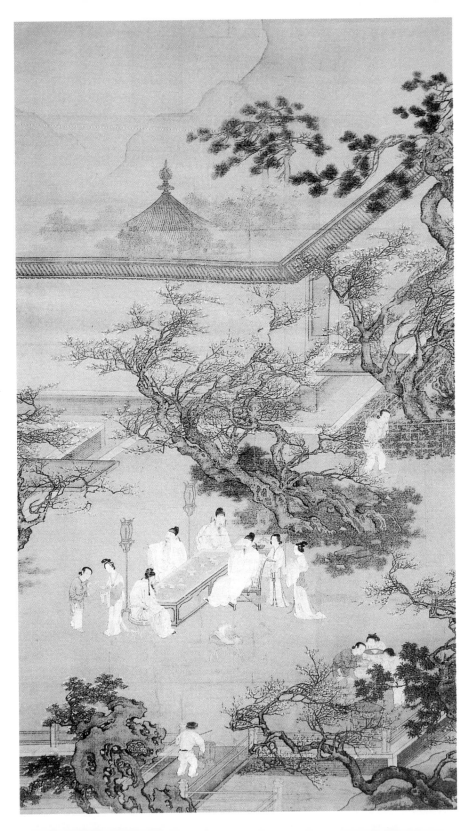

후원으로 보이는 이곳은 사방으로 물길을 둘러놓아, 작은 다리를 건너야 들어설 수 있다. 일종의 적절한 '격리감'을 의도하였던 것인데 하긴, 일상과 너무 밀접한 공간 속의 야연이란 낭만적 취기醉氣와는 아무래도 좀 거리가 있을 터이다. 화면 하단에 마련된 다리에만 난간이 둘러진 것으로 보아, 다른 가교들은 야연을 위해 임시로 놓은 것이지 싶다. 야연의 공간을 더욱 넓혀 즐기기 위한 배려일 터이다. 가교를 건너면 도리원을 둘러싼 긴 기와 담장 밖으로 또 다른 공간이 자리하고 있다. 화가는 도리원 '안'의 공간과 농도 차이를 두어 그 '밖'을 엷은 담묵으로 그려냈다. 뾰족 솟은 정자의 지붕이며 이런저런 나무들, 윤곽선만 살린 원산을 운치 있게 담아내었다. 때는 봄밤이니, 담장 너머의 풍광 또한 이렇듯 아스라히 펼쳐지는 것이 마땅하리라. 텍스트의 표현대로 '희붐한 경색'이 이쯤 되지 않을까.

사실 화면 전체로 볼 때 사건이 진행되는 공간은 하단에 집중되어 있을 뿐, 상단 전체는 이런 '배경'이 차지하고 있다. 배경으로서는 상당한 비중이라 할 만하다. 화폭에 텍스트를 써넣기는커녕 단독 장면으로 그 내용을 압축하기까지 했는데 이렇게 되면, 이야기를 너무 홀대하는 것이 아닌가.

텍스트의 눈치가 보인다면 거꾸로 질문을 던져보자. 이러한 화면 구성이 이 '이야기 그림'에 적절치 않은가. 혹은 그 이야기를 재현하는 데 어떤 장애라도 되는가. 화가가 이런 고민을 하지 않았을 리 만무한데 그는 전혀 주저 없이 이 구성을 밀고나갔다. 이것 자체가 텍스트에 대한 그의 배려였던 것이다. 이 이야기가 어떻게 그려져야 하는가에 대한 화가의 입장을 다시 생각해본다. 지루하지 않은 주제 전달과 소박함에 머물

지 않는 분위기 창조, 멋진 '장면'을 그려내는 것이 그의 전략이다. 진정 시인들의 이야기를 돋보이게 하자면, 그 시인들만 확대하여 화면에 담아서는 재미없다는 것이다.

　물론 텍스트의 성격이 그대로 재현되지는 않았다. 잘라 말하자면, 시인의 이야기는 도리원에서 열린 춘야연에 무게가 실려 있다. 하지만 화가는 춘야연이 한창인 도리원을 그리고자 했다. 화가의 이런 해석에 대해 시인은 어떻게 생각했을까. 그의 재능이 무사히 도리원에 참여할 자격이 있다고, 이 낭만적인 시인은 그렇게 받아주지 않았을까. 적어도, 자신의 야연을 이처럼 멋지게 그려준 화가는 없었으니까. (구영 이후의 몇 작품을 보면 그다지 그 야연에 초대받고 싶은 마음이 생기질 않는다.)

　이 작품이 지닌 매력은 서로 다른 두 세계의 경계선에 놓인 것 같은, 그 모호함에 있는 것도 같다. 이야기와 회화의 경계, 문기文氣와 속기俗氣의 경계. 그렇다면 이 모호함은 어디에서 온 것일까. 화가의 재능만으로 설명할 수 없는 순간에 우리는 그의 주위를 둘러본다.

시대의 야연, 구영을 둘러싼 명대의 소주

타고난 준수함을 물을 차례가 된 것이다. 시대는 명대明代 중엽, 수도와는 또 다른 자존심으로 넘치는 강남江南 소주蘇州(오흥吳興) 지역이 그가 놓인 상황인데 이백의 시각에서 보자면 구영은 준수함을 타고난 인물은 아닌 듯싶다. 태생을 묻는 일처럼 난감한 것은 없다. 많은 것이 달라진 16세기였지만 구영의 출신은 한낱 칠공漆工일 뿐이었다. 뒤집어보자면, 칠공으로 출발한 그가 소주의 문인 사회에서 이백의 이야기를 그리는 화가로 받아들여질 수 있었던 것은 그의 재능이, 태생으로 지칭되는 여타의 것

들을 모두 덮을 수 있을 만큼 탁월했기 때문이다.

당시의 소주는 '화단'畵壇이라 불릴 정도의 문인 집단이 형성된 대단히 특별한 지역이다. 훗날 '오파'吳派(吳門)로 지칭되는 이 그룹은 단순한 아마추어 문인화가들이 아니었다. 그림을 즐겨 그린 문인들, 특히나 정치활동을 떠나 학문과 예술을 삶의 목표로 삼았던 문인들의 역사라면야 매우 오래된 것이지만 어떤 화파를 형성한다는 것은 개인적인 '취미'로 말할 수 없는 문제이다. 그들 사이의 관계나 유사점, 미술사적 의의나 영향 관계를 따지지 않을 수 없다. 그리고 이걸 따져보려고 할 때, 아니 오파로 엮어 말하기 시작할 때부터 이 분류 자체를 좀 혼란스럽게 하는 인물이 있으니 그가 바로 구영이다.

그를 '오문사가'吳門四家로 묶어 부르려면 정의 자체를 조금 확장하지 않을 수 없다. 적어도, 명대 소주에서 활동한 최고의 '문인화가들'로 지칭할 수는 없게 된다. 다른 세 사람인 심주沈周(1427~1509), 문징명文徵明(1470~1559), 당인唐寅(1470~1523)이 무사통과한 기준이 그로 인해 바뀌지 않을 수 없다. 출신은 그렇다 치고 화풍을 어울러 이야기할 수는 있을까. 개인적으로는, 이것도 좀 어렵다고 생각한다. 그럼에도 분류하기를 좋아하는 중국인들은 그를 포함한 네 화가를 '오문사가' 또는 '명사대가'明四大家로 부르고 있다.

이 또한 그의 재능으로 가능한 일이겠는데 그가 없는 오파는 아무래도 좀 밋밋하게 느껴진다. 무엇보다도 당시의 수장가들을 크게 실망시키지 않았을까. 그렇지만 후대의 우리처럼, 오파의 다른 문인들 또한 구영의 작품을 그렇게 받아들였을지 궁금하다. 다른 지역도 아닌, 궁중의 화원화가들까지도 가벼운 무시를 담아 간단히 '원체'院體로 정리해버렸을

그 대단한 소주에서. 그런데 이상하게도 그들이 구영을 대하는 태도는 그런 식으로 간단히 정리되지 않는다. 문인들의 입장에서 보자면 단지 손재주가 뛰어날 뿐인 천한 신분의 이 화가에게, 무엇 때문에?

문징명에게 답을 청해본다. 실질적으로 화파로서의 오파를 가능하게 한 문인화가이니 그의 견해가 당시 소주 화단을 지배했을 것은 자명한 일이다. 구영이 아직 어린아이였을 때 세상을 떠난 심주나, 문인 출신이지만 문인다운 삶을 누리지 못했던 당인에 비해, 구영에 대해 무언가 이야기를 할 만한 자리에 있는 인물이 바로 문징명이다. 구영보다 한 세대 앞서 태어나 더 오래까지 살았던, 다시 말해 화가로서의 구영의 작업 전체를 알고 있었으며, 구영과 소주의 문인 사회를 이어줌으로써 그의 '이름'을 만드는 데 결정적인 영향을 미치기도 했다. 문징명의 '인정'이 없었다면 구영은 스승인 주신周臣(1450~1535)을 뛰어넘는다는 평가로만 만족해야 했을 것이다. 소주의 대수장가 항원변項元汴(1525~1590)의 집에 머물며 그 집안의 수많은 고화를 임모하고, 이처럼 부유한 패트런들의 후원을 받은 것 또한 문징명과의 만남으로 가능했던 일이다.

두 사람 사이의 관계는 이렇듯 상당히 일방적인 것으로 보인다. 하지만 패트런의 후원에 따르는 요구가 없었을 리 없다. 사실, 문징명 같은 이는 기량으로도 상당한 수준의 '화가'이다. 그러나 그(와 오파의 다른 문인들)에게 주어진 여건은 구영과는 달랐다. 즉 모든 그림을 다 그릴 수 있는 것은 아니었다는 말이다. 원하기는 했으나 기술적으로나 심리적으로 그리기 어려운, 그런 그림들이 있었을 것이다. 구영의 야연이 지닌 모호한 이중성이 사랑받게 된 배경이라 해도 좋겠다.

다시 화가의 작품을 본다. 당대唐代 시인들의 야연이 작품의 주제이

지만 화면에 펼쳐진 광경은 그리 고답적이지 않다. 세련된 축화로 제작된, 단독 회화로서 충분히 감상 가능한 작품이 되었던 것이다. 옛 이야기에 구애되지 않고 구영 당시의 문인들이 이 작품을 즐겼다는 것인데, 그것은 화면에 재현된 그 장면을 바로 자신들의 야연처럼 느꼈기 때문은 아닐는지.

등장인물들의 면면을 보자. 근사한 풍채의 사내들과 긴 치맛자락을 늘어뜨린 가느다란 몸매의 미인들. 특히 이 여인들로 보자면 당나라 미인의 지나치게 후덕해 보이는 외모와는 전혀 다른 면모가 아닐 수 없다. (물론, 고화를 많이 접했던 구영은 당나라 미인의 전형이 어떠했나를 당연히 알고 있었다. 자신의 화면에 불러오기를 원치 않았을 뿐이다.)

인물만이 아니다. '도리원'은 어떻게 그려졌는가. 이백의 도리원을 생각해보자. 텍스트는 아무런 정보를 제공해주지 않으므로 화가는 전적으로 자신의 판단에 따라 도리원을 그려내야 했다. 하지만 화가가 창조한 도리원이 오로지 '상상'에 의존한 것일까. 자신에게 친숙한 명대 소주 어느 정원의 모습에서 힌트를 얻는 것이 당연하지 않겠는가. 화면 하단을 장식한 태호석太湖石이나 기왓골 가지런한 담장을 두른, 조금은 인공적인 배치로 아기자기한 화면 속의 도리원은 명대 소주를 유명하게 만들어준 그 아름다운 원림園林들의 한 부분을 옮겨놓은 듯하다.

구영이 재현한 도리원은 명대 어느 문인 저택의 정원이라 해도 전혀 무리가 없어 보인다. 당시의 문인들 또한 이처럼 자신들이 자랑하는 후원에 모여 어느 봄밤의 꽃그늘을 즐겼을 터이니, 이 작품 속 장면은 바로 그들의 야연이었을 것이다. 옛 시인에게 초대된 듯한, 그런 환상을 누리기에도 썩 괜찮은 방법이다.

그런데 이 그림, 텍스트의 낭만적인 분위기에는 상당히 잘 어울리는 것이 사실이지만 명대 문인들의 모임이라기엔 너무 화사하다고 느껴지지 않는가. '준수한' 그의 패트런들이 과연 이런 그림을 좋아했을까. 물론 그랬다. 오히려 이 점이 이 작품, 아니 구영을 '오파'에서 자리 잡게 한 이유로 여겨진다.

우선 기법을 살펴보자. 섬세한 나뭇가지와 옅은 먹선으로 윤곽만 표현한 원산에서는 남송대南宋代의 서정적인 산수가 떠오른다. 구영의 이 꽃나무를 보기 전에는 간지러울 만큼 섬세한 이런 나무는 남송 화원화가들의 시대로 막을 내렸다고 생각했다. 그 한없이 가느다란 가지 끝에 걸친 시정은 문인화의 엄숙주의가 살짝 과도했던 원대元代는 물론, 명대 산수화풍에서 만나기는 어려울 것으로 여겼던 것이다. 구영 회화의 한 상징처럼 이야기되는 '섬세한' 필법은 여느 화가들이 따라할 수 있는 수준의 것이 아니다. 문인화가라면 더욱 근접하기 어려운 숙련된 기량을 필요로 한다. 즉 그리고 싶다고 그릴 수 있는 것이 아니다.

그렇다면 그리고 싶은 마음은 있었을까. 아무래도 심리적인 부담이 따랐을 것이다. 문인화가로서 이처럼 달짝지근할 정도로 정교한 필법을 구사한다는 것, 지나치게 세련된 화면을 구성한다는 것에 대해. 그렇지만 아름다운 야연을 감상하고 싶은 마음은 간절하다. 그릴 수는 없으나 한 점 소유했으면 하는 그림, 주제와 표현에 있어 적절한 문기를 갖추되 속기의 경계를 아슬아슬 타고 있는 작품을. 그들은 자신들의 '야연'을 이 걸출한 화가를 통해 즐기고자 했던 것이니 당시 소주에서 구영의 재능이 사랑받지 않았다면 도리어 이상한 일이다.

화가의 야연, 야연을 그리다

이렇게 하여 풍광도 수려한 소주 땅에 아름다운 야연이 펼쳐졌다. 화면 속의 문인들과 함께 화가 또한 여기에 온전히 동참하고 있는가. 엄밀히 답하자면 '동同참은 아니다. '불不참인가 하면 그렇지도 않다. 그렇다면 그는 지금 어디에 있는가.

화면에서 그를 찾을 수는 없다. 인물이라야 네 명의 시인과 야연을 준비하는 시녀와 시동들. 혹, 그 네 사람 가운데 화가의 모습이 있는 것은 아닐까. 아무리 인정받는 화가였다고는 해도 이건 좀 무리가 따르는 상상이다. '타고난 준수함' 없이는 도화원에 들어갈 수 없었다는 사실을 상기해보라.

다시 그림을 본다. 길이 2미터가 넘는 축에 그려진 이 작품은 마치 실제로 벌어지고 있는 어느 야연의 한순간을 그대로 옮긴 것 같은 느낌이다. 인물이나 정원이 동시대의 모습이라는 의미로서가 아닌, 시점視點이나 사물의 배치가 그렇다. 화가가 축화를 선택할 수밖에 없었던 이유도 이런 측면을 고려했기 때문이겠다. 구도가 마치 중요한 순간의 한 장면을 카메라로 잡아낸 듯하다. 중앙의 꽃나무 한 그루를 제외하면 화면 밖 어딘가에 있는 나무에서 그림 안으로 가지를 들이민 형상이다. 아마도 카메라를 조금씩 이동한다면, 정원의 이런저런 장면들이 앵글 안으로 들어올 것이다. '프레임'을 의식했다고나 할까. 여러 시점이 공존하는 중국의 산수화들과는 전혀 다른, 고정된 시점이 있다는 이야기다. 즉 그 시점에서 이 장면을 바라보는 사람이 있다. 바로 그 '시선'을 통해 야연에 참여하고 있는 화가이다.

화가가 있는 곳을 찾기는 어렵지 않다. 당신 또한 그의 시점에서 이

야연을 보고 있지 않은가. 그렇다. 사물들의 기울기나 담장 너머의 어렴풋한 정경으로 보아 화가는 이야기가 진행되는 도리원을, 우측 약간 높은 지점에서 슬쩍 내려다보는 중이다. 화면 하단에 놓인 다리 건너, 이 정원을 바라볼 수 있게끔 지어진 2층 누각의 어디쯤이 아닐까. 꽃나무의 화사한 빛깔이나 인물들의 세세한 옷주름까지 담아낼 수 있는 것으로 보아 그리 먼 곳은 아니다. 정원에 밝혀진 등촉에 의존할 만큼의 거리일 터이니 시를 나누는 인물들의 나직한 읊조림도 간간히 들을 수 있었을 것이다.

그들과 함께하고 있지는 않지만 화가는 자신만의 야연을 즐기고 있다. 바로 '그림을 그린다'는 사실 그 자체. 그 대상이 무엇이었든 자신의 붓으로 빨려 들어온 순간, 그것은 그만의 아름다운 그림으로 다시 태어난다. 화가로서 그 이상의 순간이 있을까. 시인이 촛불을 밝혀 이 밤을 즐긴 것이 꿈처럼 짧은 인생 때문이었듯, 화가 또한 그렇게 이야기하고 있다. 인생이 얼마나 오래 지속되리. 그 무거움은 또 얼마나 되리. 그림 또한 사의寫意 속에서 오래 번민할 일이 무엇이냐고, 이 아름다움을 즐기라고 말이다. 그대들, 준수함을 갖춘 이들의 야연 또한 내 그림을 통해 세상에 드러나리니 누가 속된 그림의 경계를 논할 것인가.

구영의 작품에 대한 상찬이나 비난은 이상하게도 양쪽 모두가 같은 점에서 출발한다. '정교하게 잘 그린다'는 것이다. 상찬은 그렇다 해도 비난이라니 어인 말인가. 그림을, 특히 동양화를 감상할 때 대상을 너무 세세히 표현한 그림에 대해 흔히 '문기文氣가 없다'거나 '격이 낮다', 혹은 '속되다'고 한다. 정교한 묘사와 화려한 색채로 뒤덮인 그림들 앞에서의 나의 감정도 대개의 경우 이와 다르지 않다. 하지만 그것은 오직 내세울 것이 성실함뿐인 화가들의 안타까운 결과물이다. 자신을 향한 이런 유의

비난에 대해 구영은 후대 미술사가의 입을 빌려 이렇게 말하고 싶지 않았을까. "기법적 숙련이란 천재성과 결코 상충되는 것이 아니며 세심하게 묘사한다고 해서 반드시 따분하고 재미없는 결과를 낳는 것은 아니다."

이 작품의 정교한 아름다움은 아름다움에만 머물지 않는다. 보는 이의 마음에 머물러 오래도록 그 장면을 되새기게 하는 힘을 지니고 있다. 그렇다고 '이야기 그림' 자체가 구영의 성향에 적절했다는 뜻은 아니다. 수많은 문학 작품을 회화로 재현했던 여느 오파 화가들처럼 구영의 경우도 옛 이야기에 근거한 작품이 제법 많다. 그의 후원자들이 원했을 것이다. 하지만 뛰어난 기량만으로는 좋은 그림이 나오지 않는다. 두루마리에 그린 〈독락원도〉獨樂園圖나 〈귀거래도〉歸去來圖를 보면 화가로서 구영의 장점이 썩 잘 발휘된 것 같지는 않다. 단지 이야기를 나열하고 있는 듯, 그저 그런 그림들이다. 자신을 억제한 데서 전해지는 불편함이랄까. 야연을 즐기듯, 삶의 질서에 자신을 맡긴 그림이라는 느낌은 들지 않는다.

그렇다면 그런 차이는 어디에서 기인한 것일까. 주제와 형식의 문제를 생각해보자. 아무리 뛰어난 화가라도 어느 그림에나 흥이 솟을 수는 없을 터이다. 〈춘야연도리원도〉가 회화로서 성공한 것은 「춘야연도리원서」라는 텍스트 자체가 구영이라는 화가에게 잘 어울렸기 때문은 아닐까. 인생을 바라보는 시선이 비슷했다는 이야기다. 게다가 이 주제를 담아내기에 '축'이라는 형식이 매우 적절했던 것도 사실이다. 화가의 섬세한 필법과 완벽한 구도를 제대로 펼칠 수 있는 커다란 한 폭의 축화. 텍스트의 낭만적인 분위기와 화가의 성정이 절묘하게 맞아떨어졌으니 감상자가 그들의 이야기에 몰입하게 되는 것은 당연한 일이다.

구영, 〈금곡원도〉, 명, 비단에 채색, 224×130cm, 일본 지은원

이 주제를 두루마리에 옮겼다면 어땠을까. 실제로 이 형식을 택한 작품들이 적지 않은데 그 가운데 구영 자신의 것도 남아 있다. (그는 직업화가다. 후원자들의 의뢰대로 작품을 제작하는 것이 당연한 일.) 하지만 이 두루마리 그림들에서는 그 봄날의 아름다운 야연이 전혀 제대로 재현되지 못했다. 그저 한 무리의 사내들이 함께한, 어느 평범한 모임의 기록물처럼 보일 뿐이다. 주제와 형식, 화가의 성정이 이루어내는 조합, 그 어느 하나라도 어긋나는 대목이 있어서는 안 된다는 것이 두루마리 〈춘야연도리원도〉가 전하는 교훈이다.

시인의 어구에 한정될 필요를 못 느낄 만큼 자유로운 야연을 창조한 화가 구영. 그가 「춘야연도리원서」의 한 구절인 '금곡원'金谷園에 착안하여 이 작품의 대축對軸으로 〈금곡원도〉金谷園圖를 그렸다는 사실도 흥미롭다. '금곡원의 예를 따른다'는 시인의 한마디에 화가는 또 다른 그림으로 응수한 것이다. 시인에게 던지는 유쾌한 농담이겠다. (다행스럽게도 두 그림은 나란히 같은 곳에 소장되어 있다.) 텍스트를 그대로 풀어야 한다고 믿는 고지식한 문인들이라면 생각도 못할 일이다. 그렇다면 그 문인들에게도 재미있는 농담 하나쯤 남겨두지 않았을까. 마지막으로 한 번 더 그의 작품을 살펴보자.

시인들이 모인 자리, 탁자 하단의 둥근 의자에 무언가 얌전히 놓여 있다. 둘둘 말려 있는 모양새가 아무래도 권축화卷軸畵인 듯싶다. 명대 문인들의 연회에 어울리지 않는 것은 아니지만 텍스트에는 언급된 바가 없는 소재이다. 게다가 다소 눈에 띄는 자리에 덩그러니 놓아둔 것이 예사롭지 않다. 그들, 시를 짓는 인물들이 소주의 문인이라면 그들이 감상하게 될 이 그림은 혹, 구영 자신의 작품은 아닐까. 그(의 그림)는 그곳에서

무얼 하고 있는가. 당연히 야연을 즐기고 있을 것이다. 그런데 각기 자신의 봄밤에 빠져 있는 시인들의 표정으로 보아 그 존재를 눈치 챈 이는 없는 듯하다.

그리고 우리들의 야연

'대지가 내게 문장을 빌려주었다'고 시인은 이야기한다. 자신의 재능은 대자연의 것일 뿐, 인간의 힘으로 시가 '이루어지지는' 않는다는 의미다. 시인의 문장을 옮겨 그린 화가 또한 운명이 기대하는 자신의 몫이 무엇인지 제대로 알고 있었다. 봄밤처럼 짧은 삶을 빛내보라고, 대지가 그대에게 빌려준 것은 무엇인가. 저마다의 야연을 펼치고 그렇게 즐길 일이다.

「춘야연도리원서」春夜宴桃李園序 이백李白

대저 천지란 만물의 여사旅舍요 세월이란 백대의 과객過客이라

덧없는 인생이 꿈같으니 환락을 누린들 그 얼마뇨

선인이 촛불을 밝히고 밤에 논 것은 진실로 까닭이 있었던 것이구나

하물며 양춘지절이 희붐한 경색으로 나를 부르고 대지가 내게 문장을 빌려주었음에랴

복숭아꽃 오얏꽃 그윽한 뜨락에 모여 형제육친 이야기꽃 만발한데

아우들 준수하여 모두가 혜련惠連이건만

이 사람 노래만 홀로 강락康樂에 부끄러우리

그윽하니 봄밤을 완상치도 못했는데 고담준론高談峻論 맑음을 더해가고

거나하니 자리 펴고 술잔 날려 달에 취하니

수작秀作이 없다면야 어이 풍류를 펼치리

혹여 시가 이룩되지 않거든 금곡원金谷園의 예에 따라 벌주를 세리라

夫天地者 萬物之逆旅 光陰者 百代之過客

而浮生 若夢 爲歡 幾何

古人秉燭夜遊 良有以也

況陽春 召我以烟景 大塊假 我以文章

會桃李之芳園 序天倫之樂事

羣季俊秀 皆爲惠連 吾人詠歌 獨慚康樂

幽賞未已 高談轉淸

開瓊筵以坐花 飛羽觴以醉月

不有佳作 何伸雅懷

如詩不成 罰依金谷酒數

도원에 이르는 세 갈래 길

장대천張大千, 〈도원도〉桃源圖

도원에 피는 꽃, 도화

제목의 힘은 놀라울 만큼 깊고도 길다. 그것이 문학이든 회화든, 그가 작가든 감상자든, 제목 앞에서 자유롭지 못하다. 자유를 포기하면서까지 그 힘에 의존하는 것은 충분히 그럴 만한 가치가 있기 때문이다. 이야기 그림의 경우에는 더욱 그렇다. 창작의 길을 암시하거나 감상의 길로 안내하거나, 실족失足의 위험을 최소화할 수 있는 안전장치가 되기도 한다. 따뜻한 배려이자 나른한 유혹이다.

만발한 매화에 취해 붓을 든 화가가 있다. 전통에 대한 이해가 남다른 그에게 기대되는 작품은 〈매화서옥도〉梅花書屋圖이다. 〈탐매도〉探梅圖라도 그럴듯하다. 설산雪山을 배경으로 눈부신 매화가 가득하고 거기, 작은 서옥에 앉아 온 밤을 즐기는 은사隱士나 아니면, 깊은 산 속 매향梅香을 찾아 길을 떠나는 낭만적인 시인의 모습이 담겨 있을 것이다. 하지만 화

가는 매화를 이야기하지 않는다. 제목인즉 〈도원도〉桃源圖이다.

'도원도'에는 도화桃花가 그려져야 한다. 많은 사람들이 그렇게 생각했다. 역도 성립하니 '도화가 그려지지 않은 그림은 도원도가 아니다' 또는 '도원도에 그려진 꽃은 도화이다' 등의 변주도 가능하다. 천 년이 넘도록 그 생각은 유효했다. 이 정도의 세월이면 그 생각은 시비의 영역을 넘어 진리의 반열에 오른다. 〈도원도〉라는 제목 앞에서 그 안에 담긴 이야기만큼이나 모두들 평화로웠다. 도화를 떠올릴 때 느껴지는 것은 단순한 봄꽃의 향기가 아닌, 그 이상향의 신비로움이다. 도원도에는 도화가 그려져야 한다고 생각하는 이들이 공유한 문화적 체험인 것이다.

'매화로 이야기하는 도원도라니, 뭐 이런 실없는……' 하며 지나칠 수도 있었다. 그 제목이 〈도원도〉가 아니었다면, 작품이 충격적일 만큼 아름답지 않았다면, 그리고 작품을 그린 주인공이 20세기 중국 최고의 화가 장대천張大千(1899~1983)이 아니었다면. 그의 인생 마지막 해에 그렸다는 〈도원도〉. 무언가 오해가 있었는지도 모른다. 이 거장이 '도원'에 이르는 길을 잘못 들어선 것은 아닐까. 아니면 세상이 모르고 있던 숨겨진 길을 찾아낸 것일까. 우리에게 익숙한 이 도원의 길은 아주 오래된 텍스트에서 발원했다.

「도화원기」, 보편적 이상향을 이야기하다

도원에 이르는 길을 알고 싶다면 「도화원기」桃花源記를 펼칠 일이다. 동진東晉의 유명한 문사 도잠陶潛(호 연명淵明, 365~427)이 우리를 인도한다. 멋진 여행이 될 것 같은 예감이다. 다만 이 여행이 순조롭게 진행되려면 꽤나 어려운 조건이 붙는다. 길을 너무 잘 알아서는 안 된다는 것. 도원 찾기의

관건은 길을 잃어야 한다는 것이다. 이야기 속의 '어부'는 시내를 따라가다 '길을 잃어' 도원에 이르렀다. 역설 치고도 그 뜻이 오묘하다.

그렇다면 길을 잃은 자는 모두 도원에 이르는가. 그렇지는 않다. 도원은커녕 자신이 돌아가야 할 길조차 잃을 위험이 있다. 그러니 어찌해야 하는가. 다시 텍스트로 돌아가보자.

길을 잃은 어부는 '홀연히' 도화가 피어 있는 숲을 만난다. 어지러이 흩날리는 꽃잎 속에서 '몹시 이상한 생각이 들어' 계속 앞으로 나아가다 그 시냇물의 '발원지'에 이르게 된다. 그곳이 바로 별천지로 통하는 낯선 동굴의 입구이다.

이처럼 길을 잃은 후의 사건도 여행자에겐 만만치 않은 조건이다. 즉 자신의 선택이나 의지로 가능한 일이 아니다. 그가 도화 숲에 이른 것은 필연의 결과가 아니다. 홀연히 일어난 일이니 혹 시절이 도화가 만개한 봄이 아니었다면, 그처럼 꽃잎이 흩날리는 것을 '이상히' 여겨 따라가지 않았더라면 도원에 이를 수 없었다. 이처럼 어부가 여기까지 올 수 있었던 조건은 우연의 연속이다. 텍스트의 주인공에겐 아주 쉬운 일처럼 보이지만, 사실 우연이 중첩되어 어떤 의미 있는 사건이 만들어지는 것처럼 어려운 일이 없다. 그럼에도 도연명은 아무렇지도 않다는 듯 담담하게 어부의 이야기를 계속한다.

어부가 입구로 들어가 만난 것은, 도화 흩날리는 시내를 거슬러 깊은 동굴을 지나 만난 것은 신선이 노닐 만한 신비로운 정경이었을까. 보기에 따라서는 그렇다. 어부는 지금의 세상이 어느 때인지를 모르고 살아가는 사람들의 매우 '평화로운' 마을에 들어선 것이다. 우리는 알고 있다. 생활공간에서 평화를 누리는 일이 얼마나 어렵고, 심지어 불가능한

일인가를. 그렇기에 이 마을은 지극히 현실적인 삶의 현장이면서도 현실에서는 존재하기 어려운 공간이다. 신선이 노니는 곳보다 더 찾기 힘겨운 곳일 수도 있다. 작가는 바로 여기가 이상적 공간이라 말하고 싶은 것이다.

다시 그곳을 떠나 돌아가는 어부에게 마을 사람들은 당부한다. 바깥 사람들에게는 이곳에 대해 말하지 말아달라. 하지만 어부가 마을을 나온 후 길목 곳곳에 표시를 해두었다고 해서 그를 탓할 수는 없다. 도원으로 가는 길을 어찌 묻어둘 수 있을 것인가. 우리 또한 그 여행길에서 돌아온 순간, 자신만의 방법으로 그 길을 기억하려 애쓰게 될 것이다. 하지만 당연히, 그 길은 다시 찾는 이에게는 나타나지 않는다. 태수의 명을 받들었던 이들도, 남양 땅의 한 선비도 도원에 이를 수 없었다.

왜 그 길은 다시 찾는 이에게 나타나지 않을까. 도원에 이르는 길은 찾는 이가 아닌, 잃은 이에게 나타나기 때문이다. 어부가 그 길에 들어선 것은 자신의 길을 잃었을 때였다. '도원'이라는 목적지를 염두에 두었을 때 그 어부조차도 다시 그 길을 찾을 수 없었다. 그리고 마침내 그 나루를 묻는 자가 더 이상 없게 되었다고 한다.

이렇게 여행은 끝이 났다. 덧붙일 말이 있을 듯도 하지만 텍스트는 여운을 남기는 쪽을 택했다. 탁월한 선택이다. 그 여운은 매우 길 뿐만 아니라 어찌된 일인지 선명함까지 동반한다. 이 짧은 이야기 속의 평화로운 마을은 하나의 '이상향'으로 받아들여져 그 이미지가 오래도록 지속된 것이다. 텍스트에 시간이 더해지면 핵심어만 남게 되어 점차 도식화의 경향을 띤다. 물론 반대의 길도 생각할 수 있다. 시간이 곁가지를 붙여줌으로써 텍스트가 시간과 함께 풍성한 이야기로 두툼해지는 경우이다.

텍스트의 성격에 따라 장점이 많은 쪽을 따르게 될 것인데 「도화원기」는 전자의 길을 걸었다.

　이야기의 핵심이 '이상향'이라는 이미지로 살아남았던 것이다. 모두에게 사랑받는, 모두가 꿈꾸는 보편적 이상향이다. 여기에 도화라든가 어부의 이미지가 결정적인 역할을 했음은 물론이다. 이제 '도화'는 복숭아를 맺기 위한 전제 조건이나 아름다운 계절적 배경으로서의 꽃이 아닌, 도원을 떠올리는 매개체로서 상징성을 띠게 된다. 중국의 고전을 문화적 배경으로 둘러두고 살아온 이들 모두, 도화를 이상향과 동의어로 받아들이는 데 아무런 거부감을 느끼지 않는다.

　'어부' 쪽은 어떤가. 그를 단지 '고기잡이를 업으로 하는 사람'이라기엔 미심쩍은 부분이 많다. 그는 도화, 즉 이상향의 상징물을 보고 그 근원을 따라가 확인하는 인물로 그려져 있다. 그런 그의 행동은 고기잡이와는 하등 관련이 없어 보인다. 그는 진秦 시대에 머물러 있는 마을 사람들에게 그 이후의 한漢과 위魏·진晋에 대해 이야기해줄 수 있는 사람이다. 마을을 떠나온 후에는 태수를 알현하고 그 마을을 찾도록 마음을 움직일 수 있었다.

　도원을 찾아낸 유일한 인물인 어부는 대체 누구인가. 작가는 짐짓 시치미를 뗀 채 3인칭을 고수하고 있지만, 어부에게 도연명이 투영되어 있다는 것은 의심의 여지가 없다. 58세의 도연명에게 이상향이란 이처럼 평범한 사람들이 살아가는 곳이면서 약간은 숨겨진 곳에 존재해야 마땅한 것이었다. 농사를 짓고 가축을 키우며 이웃과 함께 하는 평화로운 일상, 이것이 진정한 이상향이라 이야기한다. 그것이 현실 정치에 대한 비판적 지식인으로서의 발언이든, 혹은 당시에 풍미했던 노장사상의 발현

이든 근원이란 찾는다고 찾아지는 것이 아니다. 세상을 살다가 길을 잃었을 때, 현실의 고민 속에 헤매고 있을 때, 어느 순간 얻게 되는 깨달음이다.

오히려 궁금한 대목은 작가 자신이 어부인가 아닌가의 여부가 아니라, 왜 1인칭을 포기하고 '그'로 등장하는가 하는 점이다. 도연명이라는 인물과 위진魏晉의 문학. 새로운 '문학'이 '창조'되었던 그 시대에 대해서도 깊은 대화가 필요하지만 갈 길이 너무 멀다. 각자 저마다의 독해법으로 「도화원기」를 읽을 일이다.

나의 「도화원기」 읽기는 도연명과 어부의 관계에 대한 고민이다. 이 부분, 작가가 굳이 '그'의 이야기를 전달하는 형식을 도입했다는 사실, 이것이 바로 도원의 이미지가 '보편적 이상향'으로 자리 잡게 된 중요한 요인이 아닐까. 모두가 이 도원을 이상향으로 받아들일 수 있게 된 것은 이야기의 주인공이 도연명이 아닌 '한 어부'였기 때문이다. 그는 고유명사로 등장하지 않았다. 누구의 이름이나 대입할 수 있는 '누군가'이다.

이런 순간은 의외로 쉽게 주어지는 것이 아니다. 조식曹植의 「낙신부」落神賦나 소식蘇軾의 「후적벽부」後赤壁賦를 떠올려보라. 독자의 감정이입에 한계가 있었다. 낙수의 여신과 사랑을 나누거나, 적벽에서 꿈같은 하루를 즐기는 주인공은 너무도 유명한 작가 자신이다. 그대로 한 몸을 이룬 작가와 텍스트의 사이에는 독자가 끼어들 틈새가 없다. 하여 그 작품을 읽고 음미하는 행위는 체험의 공유가 아닌, 선망에 기인한다. 「도화원기」 쪽은 어떠한가. 작가의 직접 체험이 텍스트와 독자 사이를 가로막지 않으니 어부의 도원행은 모두에게 열려 있는 이상향으로의 여행길이기도 하다. 게다가 그 도원이란 곳이 낙수나 적벽처럼 구체적 장소를 지

칭하지도 않는다. 독자 스스로 알고 있는 어느 시내에 배를 띄우면 될 일인즉 열린 공간으로서의 가능성은 더욱 커지게 된다.

　도화 핀 시내를 따라 유유자적하는 어부가 되어 살짝 길을 잃고 낯선 곳으로 흘러들어가는 장면은 꽤나 근사한 상상이 아닐 수 없다. 도연명의 숨겨진 의도가 무엇이었는지는 분명치 않지만 그 결과는 분명했다. 도화에 어우러진 어부는 그 자체가 하나의 '도원'이 된 것이다.

도원도, 개별적 이상향을 그리다

익숙한 길, 모두가 잘 알고 있는 그 길을 걸으며 생각한다. 이 길은 문자 안에만 갇혀 있는 것 같지가 않다. 그 '길'은 실제 체험한 것처럼 구체적으로 떠올릴 수 있는 길이다. 「도화원기」에는 도원의 모습이 대단히 상세히 묘사되어 있다. 작가는 눈으로, 혹은 마음으로 '본' 것을 전하고 있다. 때문에 「도화원기」가 그림으로 재현되는 방법은 텍스트에서 그리 멀리 떨어져 있지 않다. 이상향에 대한 꿈이 있는 곳에서라면 (그렇지 않은 곳이 있던가!) 〈도원도〉가 사랑받을 것은 당연지사다. 화가들은 또다시 좋은 주제를 얻게 되었다.

　사실, 「도화원기」는 그림으로 재현하기에 좋은 조건을 두루 갖추고 있다. 내용이 서사적으로 전개되어 주인공의 발걸음만 따라가도 크게 무리가 없는 구조이다. 회화성이라는 측면에서도 대단히 빼어나다. 도화라든가, 일엽편주―葉片舟, 평화로운 마을 등은 주제에 기대지 않더라도 얼마든지 장르 전환이 가능한 소재들이다.

　텍스트가 3인칭의 '한 어부'를 주인공으로 내세움으로써 독자의 감정이입이 자유로운 열린 구조, 즉 보편적 이상향의 창조에 성공했다면,

그림의 입장에서는 어떤가. 한 사람의 독자로서 텍스트를 대하는 것과 그것을 새로운 창작의 원천으로 삼는 것은 전혀 다른 차원의 문제이다. 수동적 감상에서 능동적 창조로 바뀌는 순간, 그 어부는 다시 1인칭의 '나'로 어법을 바꾸어 등장하게 된다. 그 어부가 도연명이 아니라는 안도 감에서 자신의 상상에 충실할 수 있었던 화가는 이제 그 어부에게 자신의 모습을 덧입힐 차례에 이르렀다. 그 텍스트는, 그 어부는, 그 도화는 이렇게 화가의 것이 되었다.

　　화가의 도원은 「도화원기」가 일러주는 길만 좇아서는 도달하기 어렵다. 화가는 새로운 인도자가 되어 '자신의 길'로 우리는 이끈다. 보편적 이상향을 지나 개별적 이상향으로 구체화된 도원이다. 그래서인가. 〈도원도〉는 여느 이야기 그림들과는 그 변화 양상이 사뭇 다르다. 이야기 그림은 일반적으로 이야기를 시간적 순서에 따라 그려낸 두루마리 그림에서 출발하여 가장 상징적인 장면을 잡아낸 축화로 정리되곤 했었지만, 〈도원도〉는 약간 제멋대로 떠도는 느낌이다. 시내에서 길을 잃은 어부처럼, 그가 찾아 흘러든 도원이 가지각색이다.

　　텍스트를 대하는 태도부터가 그렇다. 화가의 어부들은 마음 내키는 대로 아무 때고 길을 나선다. 텍스트를 원하는 곳에서 툭, 잘라내듯이. 「도화원기」는 회화식으로 읽으면 '도화원도' 또는 애칭으로 '도원도'라 부를 수 있는데 저마다의 방식으로 텍스트를 풀어낸 화가들 가운데에는 그 이름을 슬쩍 바꾼 이들도 있다. 자신만의 도원을 칭하기엔 너무 보편적이라고 느꼈기 때문일까. 그들은 '도원도'를 개인의 '이름'이 아닌 '성'姓 정도의 무게로 읽은 것이다. 〈화계어은도〉花溪漁隱圖나 〈도원춘효도〉桃源春曉圖, 본가에서 좀 멀리 떨어진 느낌은 있지만 〈어부도〉漁夫圖 유의 그림

도 모두 '도원도' 집안 출신이다. 조선으로 넘어와 새로운 이야기가 추가된 〈몽유도원도〉夢遊桃源圖 또한 그 조상이 같다.

　두루마리 그림 가운데는 얌전하게 집안의 이름을 그대로 따른 작품들이 많다. 그렇다고 작품 속 도원의 모습이 모두 같은가 하면 물론 그렇지는 않다. 얌전하다기보다는 원칙을 지키는 유형이랄까. 이미 송대宋代에 두루마리 〈도원도〉가 그려졌다고 하는데 현재 전하는 작품은 주로 명청대明淸代의 것이다. 다만, '방'倣을 선배 화가에 대한 존경과 찬사로 생각했던 중국의 전통 덕분에 북송北宋의 화가 조백구趙伯駒의 작품을 따른 〈방조백구도원도〉倣趙伯駒桃源圖 등이 남아 있어 이 장르의 출발점을 짐작케 한다.

　이야기의 차분한 서술이라는 측면에서 보자면 명대 문징명文徵明의 〈도원문진도〉桃源問津圖가 대표적 작품이다. 이름 있는 문인 집안의 출신답게 그는 좀 반듯한, 기본에 충실한 '도원도'를 구상한다. 문징명은 문학 작품을 회화화하는 데 특히 열심이었다. 그가 그린 수많은 이야기 그림처럼 이 도원도 또한 대단히 설명적인 방식으로 제작되었다. 텍스트에 대한 태도는 물론, 그림으로서도 성실하기 그지없는 도원을 보면서 궁금해진다. 그의 이상향은 무엇이었을까.

　이상이란 아무래도 현실과는 반대편 언덕에 존재하기 마련인데 문징명의 현실은 애써 시내를 거슬러 갈 필요가 없는 것처럼 보인다. 그로 말하자면 자신의 고향 소주蘇州에서 오파吳派로 일컬어지는 당대 화단의 중심에 서 있던 인물이다. 자신이 걷는 방향이 곧 길이 되는, 화가로서는 더 이상 바랄 것이 없는 삶이다. 하지만 다른 쪽에서 보자면 관운官運이 트여 대단한 권력을 누렸던 것은 아니었으니 그 시대의 남자로서 성공적

인 삶이었다고 말하기도 좀 그렇다. 이것이 문징명의 현실이었다. 그럭
저럭 살만한 세상. 85세의 화가가 바라본 이상향은 현실도, 그 반대편 언
덕도 아닌 듯하다. 다만 그는 긴 생애에 걸쳐 전심을 다해 문장을 읽고 그
림을 그렸다. 유난히도 복고적인 경향이 두드러지는 그의 작품들을 보며
깨닫는다. 그의 도원도가 이야기하고 싶은 것은 옛 텍스트 그 자체였던
것이다. 문학과 회화, 즉 예술이 그의 이상향이었으니 그는 전 생애를 도
원으로 향하는 길 위에서 살아갔다는 이야기가 된다. 만족스러운 삶이었
을까. 조금은 지루한 날들도 있지 않았을까. 그의 작품이 주는 느낌도 대
체로 그러하다.

　　당시 화단에 미친 그의 영향과 더불어, 그의 도원도 양식(정확히 말하면
텍스트에 충실한 양식)은 후대까지 오래도록 이어진다. 좀 재미없다고 생각한
다면 어느 정도는 문징명에게 책임을 물어야 할까. 그렇지는 않다. 자신

문징명, 〈도원문진도〉(부분), 1554년, 종이에 채색, 56×468.2cm, 요녕성 박물관

의 이상향을 그리지 못한 것을 두고 누구를 탓할 것인가. 두루마리에 대한 편견을 버리라고, 얼마든지 새로운 해석이 가능하다고, 석도石濤(1642~1705)의 〈도원도〉는 이야기한다.

두루마리 그림은 이야기를 오른쪽에서 시작한다. 시선을 점차 왼쪽으로 옮기며 읽어가다 보면 이런저런 장면들이 이어지고 마지막 부분에서 화제畵題와 관지款識로 마무리되게 마련이다. 그런데 이상한 일이다. 석도의 작품은 시작과 끝이 바뀐 것 같다. 텍스트대로라면 어부는 시내를 따라와 동굴 입구에 배를 놓아두고 산속으로 길게 이어진 동굴을 통과해서 그 마을에 이르러야 한다. 석도의 그림으로 보자면 왼쪽에서 오른쪽으로 이야기가 전개되는 셈이다. 어부와 마을 사람들이 마주한 방향을 보아도 그렇다. 어부는 왼쪽의 산을 통과해서 오른쪽으로 향하고 섰으며, 마을 사람들은 산의 오른쪽으로 펼쳐진 마을을 등지고 그와 마주하고 있다. 무슨 일인가.

독창적인 화론과 화법으로 후대 미술사가들을 때로는 곤란하게, 때

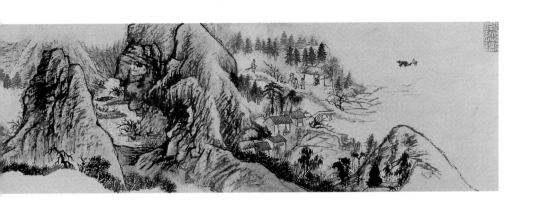

로는 황홀하게 만드는 이 천재가 혹 두루마리의 어법을 무시하기로 마음
먹은 것일까. 나는 왼쪽에서 시작할 거야라고. 충분히 그럴 만한 인물이
다. 하지만 화제와 관지가 제 위치를 지키고 있는 것으로 보아 그건 아니
다. 화가가 바꾸기로 마음먹은 건 두루마리의 방식이 아니라 도원도를
바라보는 시선이다. 석도 작품의 이야기 전개 방향이 바뀌었다고 생각한
것은 우리가 도원으로 '향하는' 길을 염두에 두고 있기 때문이다. 그 마을
은 도화로 가득한 신비로운 풍경을 지난 후에야 만날 수 있는 곳이라고
말이다. 하지만 들어가는 길은 나오는 길과 다르지 않다. 석도는 도원으
로 향하는 길이 아닌, 도원에서 '나오는' 길을 그리고 싶었던 것이 아닐
까. 앞선 선배들과는 전혀 다르게, 그는 들어가는 길을 생략한 채 도원에
서 이야기를 시작한다. 두루마리 첫 부분에 그려진 마을의 풍경을 넘어
어부는 다시 왼쪽으로 우뚝 선 산을 통과해서 자신이 타고 왔던 배로 돌
아갈 것이다. 그 시내를 거슬러 내려오면 거기 그가 살던 현실 속의 세계
가 어렴풋이 나타난다.

석도, 〈도원도〉, 청, 종이에 채색, 25×157.8cm, 프리어 갤러리

이 작품은 화면 자체로 볼 때도 그다지 '도원도'답지 않다. 이상향의 꽃향기가 그려지지 않은 도원도, 마음속에 상상했던 아름다운 정경 대신 화가의 심각한 붓질만이 화면에 가득하다. 쓸쓸하다 못해 황량함마저 감도는 화면이다. 마음을 쉬고 싶어 그림을 펼쳤는데 도리어 긴장된 고민의 시간을 만나게 된다. 석도의 도원은 어디에 있는가.

석도의 본명은 주약극朱若極이다. 그는 명明 황실의 후손으로 태어났으나 그 신분으로 살아가지는 못했다. 제국의 이름이 이미 청淸으로 바뀌었으니 세상의 주인은 이민족의 황제였다. 석도는 자신을 둘러싼 모든 상황이 너무도 혼란스러웠을 것이다. 불가佛家에 입문하기는 하였으나 불심이 깊어서라기보다는 세상과 거리를 두려는 행동이었을 것이다. 그는 이런 현실을 어떻게 받아들였을까. 시간이 좀 걸리긴 했지만 현실을 현실로 받아들였다. 현실이 힘겨울수록 꿈에 대한 욕구가 커지는 것이라면 석도의 이상향은 누구보다도 선명하고 화려한 것이어야 했다. 그런데 그의 도원도는 그렇게 말하지 않는다. 이상향을 꿈꾸지 않았다기보다는, 이상향이란 현실 그 자체여야 한다고 이야기한다. 옛 시절을 지키며 사는 마을에 무슨 의미가 있겠는가. 그건 순진한 낭만이거나 쓸쓸한 회고일 뿐이다. 명의 후손이라는 생각은 이제 잊어야 하는 꿈이다. 돌아볼 것 없다, 세상은 다시 옛 시절로 거슬러 갈 수 없으니. 절정기의 청, 강희康熙의 치세에 대한 화가의 담담한 고백인지도 모른다. 어부는 그 마을을 떠나 자신의 자리로 돌아가고자 한다. 동일한 텍스트에서 출발했지만 이처럼 두루마리 속의 두 도원은 전혀 다른 모습이다.

축화의 경우에는 어떠한가. 텍스트를 한 장면으로 축약해서 그린 축화들 또한 제법 이른 시기에 등장했다. 이 경우 제목을 슬쩍 변형하는 예

가 많았는데 아무래도 이야기의 전달보다는 그 장면의 상징성에 무게를 두었기 때문이다. 어부의 이미지를 강조한 어은도漁隱圖 계열도 한 장르를 형성하고 있으며, 향기로운 도화를 전면에 내세워 화면 전체를 별천지의 느낌으로 채워낸 작품들도 있다. 어느 쪽이든 시각적 효과를 염두에 둔 산수화풍의 그림들이어서 「도화원기」에 의존하지 않더라도 주요 소재의 이미지만으로 화가가 꿈꾸는 이상향에 함께할 만하다.

왕몽王蒙(1298~1385)의 〈도원춘효도〉桃源春曉圖는 이 가운데서도 독특한 도원의 형상이 두드러지는 작품이다. 길게 늘어뜨린 화면 가득 화가 특유의 필선이 넘실댄다. 중국 문인화의 모범이 완성되었다는 원말元末, 왕몽은 원사대가元四大家의 한 봉우리로 추앙받는 인물이다. 하지만 그의 화법은 사대가의 다른 세 화가와는 물론, 당시의 누구와도 견줄 수 없는 독특한 것이었다. 문인화라는 점잖은 명칭과는 좀처럼 어울리지 않는, 이 장르의 전위前衛라고나 할까. 심하게 꿈틀대는 필선으로 화면을 빽빽이 채워넣은 것이 특징인데 이는 그의 성정이나 상황과도 무관치 않았을 것이다. 그의 도원에는 원명元明 교체기를 참으로 힘겹게 보내야 했을 화가의 심정이 담겨 있다. 은둔을 꿈꾸었고 어느 정도 그 꿈을 이룬 것 같았으나 결국은 어은의 삶을 지키지 못한 채 불행한 최후를 맞았던 화가. 화려한 필법 속에 감추어진, 안주할 곳을 찾지 못한 지식인의 고뇌가 그의 도원을 더욱 신비롭게 채색한 것이겠다.

각기 다른 어부들이 제각기 다른 길을 찾아 저마다의 도원으로 향하고 있다. 이야기 그림으로는 더 이상 바랄 것이 없을 만큼 풍성한 해석의 장이다. 그런데 그 가운데 어디에도 우리가 기다리던 장대천이 보이지 않는다. 분명 제목도 솔직하게 〈도원도〉라 밝히고 있었는데…… 그는

이쪽 시내로 들어서지 않은 것 같다. 아니면 문제의 '매화'가 다른 도화원 어부들의 심기를 불편하게 했던 것일까.

장대천, 추상적 이상향을 창조하다

화가가 길을 잘못 들어섰거나, 다른 길을 찾아냈거나 가능성은 두 가지다. 첫번째 경우는 아무래도 상상하기 어렵다. 길을 잘못 들어섰다는 것은 길을 몰랐다는 말인데, 장대천이 누구인가. 전통에 대한 공부를 화업畵業의 근본으로 생각했던 중국에서도 그만큼 선배들의 업적에 밝았던 화가도 드물다. 그가 그린, 그다지 창조적으로 보이지 않는 수많은 작품들을 살펴보면 그 하나하나에 전통을 공부했던 흔적들이 배어 있다. 장대천은 모든 화법을 두루 익힌 화가다. 산수에서 인물, 화조에 이르기까지 그가 거치지 않은 장르는 없다. 돈황의 석굴이 세상에 알려지던 시기에는 직접 그곳에서 몇 년을 보내며 벽화까지 모사했던 인물이다. 옛 작품의 임모臨模에도 빼어났는데 특히 석도의 모작模作에 대해서는 그 자신이 입을 열지 않는 한 진위를 가릴 수 없을 정도였다고 한다. 게다가 석도의 〈도원도〉는 직접 소장하기도 했다. (그가 세상을 떠난 지금, 그와 함께 영원히 묻혀버린 원작의 비밀들도 많을 터인데, 혹 누가 아는가, 앞서의 도원도 가운데 그의 장난이 숨어 있을지.) 장대천이 길을 잘못 들어섰을 리는 없다. 도리어, 그는 선배들의 모든 길을 살필 만한 유리한 위치에 있었다.

그는 다른 길을 찾은 것이다. 그럼 다시 묻기로 하자. 그의 선배들 또한 모두 자신만의 길로 도원에 이르지 않았던가. 새삼스레 그만이 다른 길을 '찾았다'고 하기는 어렵다. 다양함을 언급하자면 선배들의 도원도 또한 만만치 않았다. 제목을 바꾸거나, 텍스트를 잘라내고, 심지어 거꾸

왕몽, 〈도원춘효도〉, 원, 종이에 채색, 157.3×58.7cm, 대북 고궁박물원

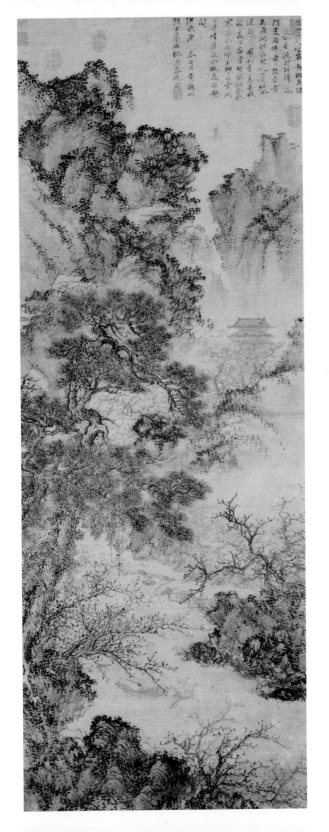

로 읽기를 시도하지 않았던가. 하지만 그것은 어디까지나 텍스트의 '해석'에 관한 문제였다. 장대천의 경우는 논의의 장을 달리해야 한다. 그의 관심은 텍스트를 새롭게 해석하는 데 있지 않았기 때문이다. 장대천의 새로운 시도는 회화적 '기법'에 있었다.

〈도원도〉는 장대천이 1983년, 그의 나이 85세에 그린 대형 축화이다. 1899년 사천성四川省에서 태어난 장대천은 젊은 시절 이미 화명畵名을 얻었으나 정치, 사회적 격변기인 1949년 대륙을 떠난다. 이후 유럽과 북미, 남미를 오가며 오랜 세월 창작활동을 계속했으며, 서양에서도 중국을 대표하는 화가로 높이 평가받고 있다. 만년에도 결국 고향으로는 돌아가지 못하고 대만에 정착하여 여생을 보냈고, 이 작품 또한 자신의 마지막 거처인 마야정사摩耶精舍에서 제작했다. 먼 길을 돌아온 노화가의 도원도이다.

작품의 출발 지점으로 돌아가보자. 이야기 그림은 본디 이야기를 어떻게 그릴 것인가에 대한 고민에서 시작된다. 당연히 먼저 텍스트를 읽고 나서 화면을 구상하게 된다. 그런데 장대천의 〈도원도〉는 이야기 그림의 기본적인 순서를 지키지 않았다. 그의 출발은 텍스트가 아닌, '꽃'이라는 소재였다. 그것도 도화가 아닌 매화였다. 제목을 '도원도'로 붙였다고 해서 이 작품을 「도화원기」에서 출발한 '이야기 그림'이라고 할 수 있을까. 다시 말해 '도원도' 집안의 일원이 될 수 있는가. 출생 배경을 따지지 않고 외양만 본다면 도원도가 확실하다. 대단히 특이한 것은 사실이지만 어부와 도화, 그리고 동굴까지 등장하는 가장 전형적인 도원도 장면의 요소를 갖추고 있다. 왕몽의 〈도원춘효도〉에 비한다면 오히려 텍스트에 더 근접한 것으로 보인다. 하지만 장대천의 도원행은 출발부터 복잡하다.

장대천, 〈도원도〉, 1983년, 종이에 채색, 211×93cm, 캐나다 cemac 사

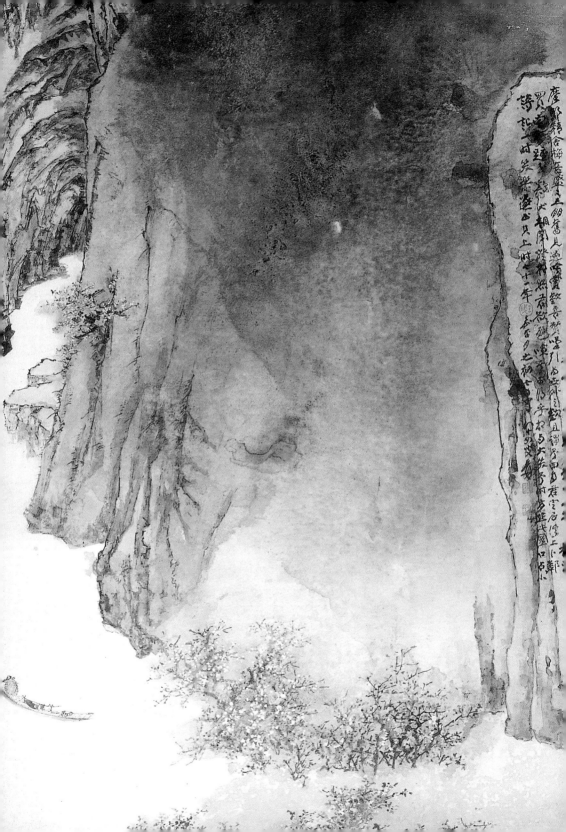

화면을 보자. 그의 작품이 익숙하게 느껴진다면 소재의 유명세 때문이고, 혹 그렇지 않다면 독특한 회화적 기법 때문일 터이다. 이 작품은 추상화인가. 구체적 형상을 담고 있으니 그렇지는 않다. 그렇다고 중국의 여느 이야기 그림이나 산수화로 읽을 수 있는가. 그것도 아니다. 추상과 구상이 절묘하게 섞여 있으니 이야기는 구상 쪽, 회화적 효과는 추상 쪽에서 나누어 맡은 형국이다.

길이가 2미터를 넘는 화면의 대부분을 차지한 것은 형체를 알 수 없이 신비롭게 번져나가는 색채들이다. 제목을 추리할 수 있는 소재들은 화면 한쪽에 작게 그려졌을 뿐이다. 시선을 아래쪽에서 위로 옮기며 읽는 것이 쉽겠다. 화면 하단에 화사하게 분홍빛이 번지고 있다. 안개 속을 퍼져 나가는 듯한 몽롱한 빛깔이다. 사이사이에 그려진 나뭇가지로 보이는 봄꽃일 터인데 그들은 개별적인 꽃잎이 아닌, 하나의 색채로 이야기한다. 물기 머금은 연분홍보다 더 사랑스러운 빛이 있을까. 그리고 그 위에 점점이 자신의 존재를 드러내는 하얀 꽃잎들. 아니 선염으로 물들인 분홍이나, 선명하게 톡톡 찍어낸 흰빛은 서로가 서로에게 기댐으로써 그 아름다움이 완성되는 존재들이다.

꽃나무들은 시내를 사이에 두고 무리지어 어스름한 그림자를 만들어내는데 작은 배 한 척이 그곳을 스쳐가고 있다. 바람이라도 불면 흔들릴 듯, 말 그대로의 일엽편주다. 꽃의 향연을 어떻게 받아들였을지 뒷모습의 어부는 무심히 물길에 몸을 맡길 뿐이다. 그는 분명 주인공이건만 색채도 형상도 소박하기 그지없다.

그의 배는 어디로 가고 있는가. 물길을 따라 시선을 위로 끌어올리면 시내가 굽이진 곳에 홀연히 동굴의 모습이 나타난다. 거친 붓질로 쓱

쓱 그려낸 갈라진 암벽은 오래된 마을을 감추고 있을 만큼 충분히 크고도 신비롭건만 동굴은 그 입구만 슬쩍 보여줄 뿐이다. 동굴의 생태이자 도원의 속성이다. 뱃머리의 방향으로 보면 어부가 향한 곳이 분명한데, 혹 그의 시선을 놓칠세라 동굴 입구엔 다시 희고 붉은 꽃나무 한 그루가 섰다. 자, 이쪽이라고. 그 꽃나무 안쪽으로 어떤 세계가 펼쳐질지 어부는 궁금하기만 하다. 하지만 이야기는 여기까지다. 우리가 텍스트에 기대어 읽어낸 이야기는 길 잃은 어부가 도원으로 향하는 순간까지이다.

여기까지만 해도 충분히 아름답다. 하지만 우리는 아직 화면의 절반도 채 살피지 못했다. 구성에서는 옛 축화들의 도움을 받은 것도 사실이다. 이야기에 비해 배경이 과한 면이 있기는 하지만 이 정도가 크게 어색할 것은 없다. 텍스트에 대한 설명보다는 도원 자체의 아름다움을 강조하고 싶었던 옛 화가들에게서도 꽃과 어부, 동굴만으로 이야기를 풀어낸 예들이 있었으니까. 오른쪽으로 시선을 옮기면 거기 바위에 새겨 넣은 듯 화제畵題가 적혀 있다. 붉은색 인장까지 곁들인 이 작품은 분명 중국화의 전통을 잇고 있으니 전통을 놓지 않았던 화가의 마음이 담긴 것이다. 그렇다면 나머지 화면은 어떻게 읽어야 하는가.

남은 화면은 읽지 말고 이야기를 잊고, 보라. 형상을 벗어난 자리에 남은 것은 아름다운 색채이다. 푸른빛과 먹빛이 서로의 결을 따라 깊숙이 스며들어 말 그대로 환상적인 화면을 연출한다. 먹빛을 검다고만 생각해왔다면 여기서 그 변주를 눈여겨볼 일이다. 지극히 독립적이면서도 함께 어울리는 모든 색채에 그 깊이를 더해주는, 단순한 색 이상의 존재이다. 순수한 색채의 아름다움을 즐기는 것이야말로 회화가 꿈꾸던 하나의 절정이 아닌가. 화가는 그 순간에 빠져든 것이리라.

화면의 주도권은 이야기보다 이 '회화적' 기법 쪽에서 쥐고 있다. 기법의 다양함으로 말하자면, 장대천이야말로 가장 많은 방법을 제시할 수 있는 화가이다. 전통화를 수련한 덕이라 해도 좋겠으나 그의 빼어남은 전통을 넘어섰다는 데 있다. 가장 중국적인 전통으로 현대적 추상의 아름다움을 창조해낸 것이다. 그가 단지 기량이 뛰어난 화가가 아닌, 진정한 거장이 될 수 있었던 것은 바로 창조적인 발묵潑墨 기법에 있었다. 〈도원도〉는 물론, 그의 후기 산수화 대부분이 이 발묵법을 바탕으로 그려졌다. 이 화법은 장대천이 60대 이후에 시작한 것으로 노년에 들어선 화가의 시력 감퇴가 원인이었다고도 하지만, 이건 좀 재미없게 들린다. 시력이 떨어진 모든 화가가 이런 길을 걷는 것은 아니니 오히려 그 순간을 또 다른 화법 창조로 대응한 장대천의 재능으로 이해해야 할 것이다.

발묵법은 중국의 전통과도 매우 가까운 사이다. 먹의 느낌을 맘껏 풀어낸, 파묵破墨 효과를 이용한 반추상에 가까운 옛 작품들을 보면 추상적 전통이 오히려 동양 쪽에서 더 오래전으로 거슬러 오른다는 것을 알 수 있다. 사실, '사의'寫意를 추구했다는 것 자체가 구체적 형태에 매이지 않겠다는 정신의 표출 아닌가. 그렇지만 장대천의 회화는 전통적으로 보이기는커녕 대단히 현대적인 감각으로 다가온다. 그의 발묵에는 발채潑彩가 더해져 있으니 무거운 느낌을 덜어내는 동시에 색감은 더욱 풍성해지는, 그런 결과를 얻게 된 것이다. 이 새로운 회화를 전통만으로 설명할 수는 없다. 그가 발묵산수를 처음 제작한 것은 1962년, 서구에서도 이미 추상표현주의抽象表現主義 등으로 지칭되는 다양한 물결이 흐르던 시절이었다. 해외에서 작업하던 장대천 또한 그 흐름을 익히 알고 있었으니 전통과 현대를 두루 읽어낸 화가의 창조성이 자신만의 독특한 산수를 완성해

낸 것이다.

〈도원도〉의 경우 특히 이 발묵이 대단히 효과적으로 구사되어 있는데 멋진 표현법이 적절한 주제를 만난 덕이다. 폭포처럼 쏟아져 내릴 듯한 색채, 화면 상단에서 물감을 부어내린 듯 자연스럽게 흘러내리는 그것은 화면 하단, 시내에 이르러서야 겨우 멈추어 선다. 이 색채들은 도원 입구의 거대한 바위를 형상화하듯, 혹은 그 안의 무언가를 가려 서듯 화면 전체를 지배하고 있다. 북송대의 웅장한 산세를 표현해낸 거비산수巨碑山水의 감동과도 흡사하다. 그 바위 아래쪽에 떠 있는 한 척의 배는 자연 혹은 운명과 마주한 인간의 모습일 터이다.

시선을 압도하는 것은 주제를 암시하는 소재들이 아닌, 이 거대한 발묵의 효과다. 하지만 화가가 이 작품을 여느 산수화처럼 '발묵산수'라 하지 않고 '도원도'라 불렀다는 것은 분명 이야기적인 요소를 신경 쓰고 있었다는 뜻이다. '회화' 자체에 집중한 이 추상적인 작품이 이야기 그림으로서도 매력적인 이유는, 도리어 그 모호한 추상성이 감상자의 상상을 더욱 자극하는 데 성공했기 때문이다. 도원이란 어차피 상상 속에 존재하는 것이니까.

추상과 보편, 그 매화와 도화에 대하여

장대천의 도원이 선배들의 어부가 노를 젓던 개별적 이상향의 길 어디에서도 보이지 않았던 이유는 무엇인가. 그의 이상향은 그 길을 넘어선 곳에 있기 때문이다. 장대천에게 「도화원기」는 서사적인 이야기가 아니었다. 그것은 도원으로 압축되는 하나의 상징이었다. 그의 도원은 텍스트에 대한 해석을 넘어, 그 이미지에 대한 해석이었다.

그가 〈도원도〉를 그리던 1983년, 그 20세기 말에 이르는 동안 도원은 수많은 화가들의 이상 속에서 그 모습을 달리해왔다. 장대천의 도원은 중국인으로 태어나 전통의 이야기와 이미지 속에서, 참으로 오랫동안 차곡차곡 쌓아온 마음속의 이상향이다. 그는 매화에서 얻은 감흥으로 〈도원도〉를 그렸다. 이미 그 마음속에 '도원'의 깊은 뜻이 온전히 스며들어 있었으니 그에게 아름다운 꿈으로 다가오는 것은 모두 '도원'이 될 수 있다. 하여 그가 그린 것이 매화인가 도화인가는 아무런 문제가 되지 않는다. 장대천의 〈도원도〉를 마주한 그대가 이 아름다운 한 폭의 축화 앞에서 환상의 도원을 꿈꿀 수 있다면 그것만으로 충분하지 않겠는가. 이야기 그림이 친절한 설명과 항상 함께 있어야 할 이유는 없다. 과도한 친절은 지루함을 더할 뿐, 오히려 추상의 이미지가 더 많은 이야기를 남기게 된다.

도연명에게서 아주 멀리 떠나온 것 같았지만 이상하게도 그는 바로 곁에 있다. 장대천이 찾은 길은 둥근 원을 그리며 오히려 원점에 가까운 곳으로 향한다. 추상화란 개개의 형체를 감추거나 모든 형체를 융화하여, 개별화와 구체화를 넘어선 곳에 있다. 때문에 추상적 도원의 이미지는 보편적 이상향으로 이어지는 길이 되기도 한다. 도연명이 전하는 '한 어부'의 이야기가 모두의 것이었듯, 장대천의 그 신비로운 바위 뒤에 숨겨진 도원 또한 모두가 꿈꾸어도 무방한 곳이다. 그래서인가. 그림 속의 어부는 자신의 존재를 내세우려 하지 않는다. 거대한 바위는 물론, 동굴이나 도화와도 겨룰 수 없을 만큼 작고 소박하게 그려졌다. 그는 그저 '한 어부'였기 때문이다. 조금 더 화가의 마음에 가까이 다가가보자. 어부가 들어선 시내는 한 세상을 떠돌다 귀의하는 영원의 땅으로 느껴지기도 한다. 그렇다면 그 어부는 우리 모두 언젠가는 맞이하게 될 마지막 뒷모

습이 아니겠는가. 죽음을 앞둔 노화가의 고백인 셈인데 그런데도 그의 화면은 가슴 저릴 만큼 아름답기만 하다.

「도화원기」는 매우 의미심장한 문장으로 이야기를 맺는다. 그 후로는 드디어 나루를 묻는 자가 없게 되었다고. 의당 그러해야 하리라. 도연명은 알고 있었던 것이다. 그 나루, 도원으로 가는 길은 각자의 마음속에 있는 것이니 누구에게 묻고 답할 일이 아니다.

그래도 묻고 싶은 것이 있기는 하다. 텍스트가 이렇게까지 해석되었다면, 드디어 이야기 그림이 추상화를 받아들였다면 이 다음에는 어떻게 나아갈 것인지. 누군가 장대천을 넘어 도원으로 향하는 또 다른 길을 찾아낼 것인지. 아직도 「도화원기」가 전하는, 길 잃은 한 어부의 이야기가 계속되고 있는지. 궁금한 일이다.

「도화원기」桃花源記 도잠陶潛

진晉나라 태원太元 때 무릉武陵 사람이 고기잡이를 업으로 하고 있었는데 시내를 따라가다 길을 잃게 되었다. 그러다 홀연히 복숭아꽃이 피어 있는 숲을 만나니 언덕을 끼고 수백 보 안에 다른 나무는 없었고, 향기로운 풀들이 깨끗하고 아름다웠으며 떨어지는 꽃잎이 어지러이 흩날리고 있었다. 어부는 몹시 이상한 생각이 들어 다시 안으로 들어가 그 숲의 끝까지 가보려 하였다. 숲은 시냇물이 발원한 곳에서 끝나더니 문득 하나의 산이 나타났다. 산에는 작은 입구가 있었는데 마치 빛이 나오는 듯했다. 이에 배를 버려두고 입구로 들어가 보았다.

처음에는 극히 협소해 겨우 사람이 통과할 만했으나 다시 수십 보를 걸어가니 밝게 확 트여 있었다. 땅은 평탄하고 넓었으며 집들은 번듯하고 좋은 밭과 아름다운 연못, 뽕나무, 대나무 등속이 있었으며 길은 서로 통해 있었고 닭과 개 소리가 들려왔다. 그 가운데를 오가며 씨 뿌리고 밭을 가는데 남녀의 의복은 모두 외지 사람과 같았으며 노인네와 어린아이가 다 즐거운 낯빛이었다. 그들은 어부를 발견하고 이내 크게 놀라며 온 길을 물었고 어부는 자세히 대답해주었다. 문득 집으로 와주기를 요청하더니 술상을 차리고 닭을 잡고 밥을 지어내었다. 촌락에 이 사람이 있다는 소문이 퍼지자 모두 다 와서는 꼬치꼬치 질문을 하였다. 그들은 스스로 말하길 선대에 진秦나라 때의 난리를 피해 처자식과 고을 사람들을 거느리고 이곳에 오게 되었고 다시는 나가지 않게 되어 드디어 외부 사람과 멀어지게 되었다고 하였다. 지금이 어느 세상인가를 물었는데, 한漢나라를 알지 못했으며, 위魏·진晉은 말할 것도 없었다. 이 사람이 일일이 아는 바를 자세히 말해주니 모두들 탄식하며 슬퍼하였다. 나머지 사람들도 각기 다시 그들의 집으로 데려

가서 모두 술과 음식을 내어놓았다. 며칠을 머무르다 인사하고 떠나려 하니 그곳 사람은 말하길, "바깥 사람들에게는 말하지 마십시오"라 하였다.

어부는 그곳을 나온 후에 배를 찾아 지난번 왔던 길을 따라가며 곳곳에 표시를 해두었다. 무릉군 성 아래에 이르러 태수를 알현하고 이러한 사정을 말해주었다. 태수는 즉시 사람을 시켜 그를 따라가 지난번 표시한 곳을 찾도록 하였으나 드디어 길을 잃어버리고 다시는 찾지 못하게 되었다. 남양南陽의 유자기劉子驥는 고상한 선비이다. 그 얘기를 듣고 흔연히 찾아 나섰으나 이루지 못하고 머지 않아 병들어 죽고 말았다. 그 후로는 드디어 나루를 묻는 자가 없게 되었다.

한글풀이는 이성호의 번역을 인용했다. 이성호 옮김, 『도연명전집』, 문자향, 2001.

병풍

병풍, 이어 그리기와 끊어 그리기

이야기 그림이 병풍에까지 왔다. 이어 그리던 두루마리를 넘어 한 장면의 상징성을 내세운 축軸을 지나 병풍이라니, 참 멀리도 왔구나 싶으면서도 그 방식이 궁금하다. 두루마리나 축과는 근본이 다르기 때문이다. 이 둘은 그 존재 자체가 그림이나 글씨 같은, 무언가로 채워지기 위한 바탕으로 태어났다. 하지만 병풍은 다른 기능을 위해 만들어진 구조물이다.

먼저 기능을 고려해보자. 원래 병풍屛風은 말 그대로 '바람 가리개'를 뜻하였으나 이제는 여러 '병屛'을 총칭하는 용어로 쓰인다. 무언가를 막아 가리거나 공간을 나누는 것이 기본적인 기능이었는데 이동까지 간편했으니 그 쓰임새가 대단히 넓었다. 그런 만큼 생활 곳곳에서 자주 마주치는 존재이다. 그림의 배경으로서도 꽤나 매력적인 형식이 아닐 수 없다. 물론 그 위에 그림이 그려졌다면 그 목적은 본래의 기능에 덧붙여진 장식적인 효과를 위해서라고 보는 것이 옳겠다. 이처럼 그림으로 장식한 병풍을 화병畵屛, 즉 그림병풍이라 한다.

장식을 위해서라면 어떤 화제畵題가 적절할까. 놓일 공간에 따라 정해졌겠지만 적어도 이야기 그림에서 시작되지는 않았을 것이다. 이야기라는 것은 아무래도 단순한 장식품에는 어울리지 않는다. 병풍 그림은 옛 사람들의 풍류와 이상을 따른 산수화나, 부귀와 풍요를 화사하게 장식한 화조화, 여기 더하여 미인도에 이르기까지 다양했다. 장소와 용도에 맞는 내용이어야 함은 물론이다. 엄숙한 제사에 아리따운 여인들이 등장하는 병풍을 두를 수는 없지 않겠는가.

이야기가 병풍에 그려지기 시작한 이유도 이런 바탕에서 생각하면 된다. 이야기 그림 병풍을 둘러두기에 적절한 공간이 조성되었거나, 또는 조성하기를 원하는 이들이 생겼다는 의미다. 화가들은 다시 고민에 빠졌다. 병풍이라는 형식에 이야기를 어떻게 담아내면 좋을까. 어느 분야이건 탐구의 과정은 대체로 비슷하

다. 이야기가 그려지기 시작한 출발점을 돌아보라. 다만 이번에는 살펴야 할 항목이 하나가 아니라 둘이겠는데, 이야기 그림의 속성상 두루마리와 축을 모두 고려해야 한다.

각각의 조합을 생각해보자. 두루마리를 응용한 경우와 축의 특성을 따른 경우, 그리고 둘을 모두 참작한 경우가 있을 것이다. 이야기 그림이 병풍에 적용하는 방식이 이렇게 달랐던 까닭은 기본적으로 병풍의 형태가 조금씩 달랐기 때문이다. 병풍이라고 통칭하기는 하지만 그 가운데는 한 폭으로 된 것과 여러 폭으로 이루어진 것이 있고, 여러 폭 병풍이라 해도 모양새가 모두 같지는 않다. 폭의 나눔을 의식하지 않고 그 전체를 하나의 면으로 생각할 수도 있고, 각각의 폭을 독립된 화면처럼 마주할 수도 있다. 병풍의 화면이 하나였거나 하나처럼 받아들이기로 했다면 어려울 것이 없다. 두루마리 그림을 세로로 확장한다는 느낌으로 등장인물과 배경을 시원스레 배치하면서 이야기를 진행하는 것이다. 다만 축과 마찬가지로 전체를 한눈에 보여주는 형식이므로 그에 맞게 화면 구성과 필법에 신경을 써야 한다. 실제로 이 방식으로 작업한 이야기 그림들이 꽤 많은데 넓어진 화면에, 인물의 활달한 움직임과 그 배경의 아름다움을 보는 즐거움이 적지 않다. 여기까지만 해도 이야기 그림으로서의 병풍화는 대단히 근사하다.

'나누어진 폭'에 주목했다면 어떤 결과를 얻을 수 있을까. 전체를 이으면 하나이되 각각은 독립성을 지니는 화면, 꽤나 재미있는 상황이 주어진 셈이다. 물론 어느 탁월한 개인의 창조물은 아니지만 이 형식을 대하는 화가의 방식은 상당히 멋진 결과를 만들어냈다. 우리가 흔히 말하는 '정반합'正反合의 관계를 조금 쉽게 적용하면 이러한 병풍으로 영역을 넓힌 이야기 그림의 이력이 보인다. 주인공인 병풍이 '합'合일 터이니 당연히 '정'正은 두루마리, '반'反은 축으로 보면 되겠다.

이야기 그림에서 '정'은 서사성을 중시하며 이어 그리는 것이다. 이에 대해 '반'이 있다면 그 '이어서 그리는 것'에 대한 저항이다. 한 장면을 툭 끊어내어 독립된 화면을 강조하는 것이다. 여기에서 '합'의 답은 자명해진다. 이어 그리기와 끊어 그리기, 그 둘 모두를 취하는 것이다.

어떻게 양쪽을 취하는 것이 가능할까. 여러 폭이 모여 완성되는 병풍의 속성을 충실히 따라가보자. 각각의 폭은 독자적인 화면으로 그려내면서 그들이 모여 전체 화면을 완성하도록 구성하는 방법이다. 옴니버스식 구성을 따르듯, 하나의 장면은 끊어 그린 것이되 병풍 전체로 보면 이어서 그린 그림이다. 한 폭을 여유롭게 감상하고 다음 폭으로 시선을 옮기다보면 어느새 각각의 장면이 모여 더 큰 그림 하나를 이루는 구성의 묘미를 깨닫게 된다. 한 폭의 독자성과 전체의 조화 가운데 그 어느 쪽에 무게를 두느냐에 따라 또 다른 해석이 가능한 그림이니 그리는 이에게나 보는 이에게나 다양한 즐거움이 기대되는 그런 형식이기도 하다.

이처럼 아름다운 이야기의 주인은 어떤 이들일까. 담겨진 이야기로 보건대 이런 화병은 문인들의 한가로운 거처에 어울렸을 병풍들이다. 홀로 감상하는 맛도 그윽하겠으나 지기知己와 담소를 나누는 공간에 둘러둔다면, 그것도 썩 괜찮을 것 같다.

병풍화는 조선의 작품들을 골라보았다. 시간과 공간 점유율이 높은 형식이니 무엇보다 그림이 좋아야 한다. 정선의 〈귀거래도〉 팔폭병과 김홍도의 〈서원아집도〉 육폭병이면 부족함이 없을 듯하다.

이야기를 빌려 산수를 그리다

정선鄭敾, 〈귀거래도〉歸去來圖 팔폭병

길을 만든다는 것

처음이 아니라면 쉬이 갈 수 있을까. 누군가 하나의 이야기를 그려낸 다음이라면 그의 길을 따라 조금은 편안한 상황에서 시작할 수 있을 터이다. 그러나 과연 그럴까. 많은 화가들이 가벼운 마음으로 이 길을 따라 걸었겠지만, 오히려 자신의 상상력을 발휘할 여지가 가로막힌 것을 아쉬워한 화가도 있었을 것이다.

다루려는 주제가 너무 유명하면 그런 문제에 직면할 수도 있다. 사실, 선배 화가들의 도상에서 더 이상 나아갈 것이 없다고 느낄 정도로 오래도록 많이 그려진 주제들이 적지 않다. 이야기 그림 가운데서는 적벽부도赤壁賦圖나 귀거래도歸去來圖가 이런 경우에 해당한다. 이 둘은 탄생은 물론 성장과정까지 매우 비슷한데 이는 곧 이야기 그림의 전형적인 일생이기도 하다. 문인화가의 두루마리 그림에서 출발하여 단일 장면으로도

제작되다가, 텍스트와 분리된 후에도 그 '한 장면'이 인기 있는 화제畵題로 오래도록 생명을 유지해온 주제들이다.

하지만 각자의 인생에 저만의 색채가 없을 수 없으니 둘 가운데 귀거래도 쪽에서 좀더 다양한 변주를 볼 수 있다. 적벽부도가 최초의 도상을 비교적 잘 따르는 데 비해 귀거래도는 슬쩍슬쩍 벗어나는 여유가 있다고나 할까. 그리고 바로 이 작품이 그 다채로움에 결정적인 획을 더한다.

정선鄭敾(1676~1759)의 〈귀거래도〉 팔폭병. '조선'으로 건너와 '병풍'으로 제작된 '귀거래도'라니, 한 호흡에 건너기엔 너무 벅찬 상황 아닌가. 그저 한가로이 그림을 이야기하는 나에게도 그렇게 보인다. 하물며 당사자인 화가에게 필요한 것이 그저 호흡을 가다듬을 시간만은 아니었을 것이다.

「귀거래사」歸去來辭를 병풍의 형식에 어울리게 그림으로 재현하라. 정선에게는 크게 두 가지 선택이 가능했을 것이다. 선배들의 길을 따르는 것과 자신의 길을 만드는 것. 이야기를 그림으로 푼다는 것은 텍스트에 매인다는, 어느 정도의 제약이 따를 수밖에 없는 작업이다. 앞서 길을 만든 선배를 따라 걸으면서 자신의 개성을 표현법의 차이로 드러내는 것이 가장 일반적인 방법이다. 화가로서의 기량에 자신이 있다면 이 방법도 그리 나쁘지는 않다. 정선이라면 자신만의 화법으로 화면의 표정을 넉넉히 바꿀 만한 당대 최고의 실력자이니 충분히 가능한 선택이다.

그러나 이렇게 되면 아무래도 재미가 떨어진다. 다행스럽게도, 붓을 잡은 그의 생각도 이와 같았다. 더욱 다행스러운 것은 자신의 길을 만들기로 마음먹은 그에게 그럴 만한 능력이 충분했다는 사실이다. 그렇게 마음먹은 이상, 이제 정선에게 주어진 상황은 상상의 원천인 동시에 넘

어서야 할 과제이기도 하다. 이 과제는 대략 세 가지로 정리될 만한데 텍스트와 선배들의 귀거래도, 그리고 병풍이라는 형식이다.

세 가지 과제

먼저 텍스트를 살펴보자. 화가와 텍스트 사이에는 동진東晋과 조선 사이를 흘러온 천 년이 넘는 세월이 가로놓여 있다. 그러나 그것이 큰 문제였을까. 기록에 의존하여 미루어보자면, 그 물리적인 거리가 곧 심리적 거리는 아니었던 것 같다. 5세기의 중국 문인과 18세기 조선 화가가 공유한 가치관이랄까, 그런 것들은 어찌 보면 같은 민족으로 시차가 겨우 3백년인 화가와 우리 사이보다 더 촘촘하게 이어져 있었을 것으로 여겨진다. 적어도 「귀거래사」와 그 저자에 대해 정선을 비롯한 18세기 조선의 반응은 호의적인 친밀감에 약간의 경외심이 더해진 것이었다. 중국 문학에 대한 일반적인 호감도를 넘어서는 반응이다. 무엇 때문일까.

「귀거래사」는 도잠陶潛(호 연명淵明, 365~427)의 시문들 가운데서도 대중적인 지명도가 가장 높은 작품이다. 벼슬을 떨치고 고향으로 돌아와 진정한 은자隱者로서 살고자 했던 도연명의 삶이 잘 표현된 이 작품은 후대의 수많은 문인들에게 지속적으로 애호되었던 중국 문학의 한 이상이라 할 수 있다. 물론, 도연명의 '귀'歸에 대해 딴죽을 거는 해석도 가능하겠으나 적어도 봉건시대의 문인들에게 그런 삐딱한 시선이 있었을 리 만무하다.

중국 문학을 수입품으로 인식하는 것은 지극히 근대적인 발상이니 이 땅의 옛 문인들이 도연명의 이야기와 그의 심정에 공감하는 데는 거리낄 것이 없었다. 「귀거래사」는 어쩌면 꿈같은 이야기를 다룬 작품이다.

자신의 뜻과는 다르게 흘러가는 현실에 몸을 굽힐 수 없어 그 현실의 자리를 포기하고 돌아선다는 것, 향리로 내려와 남은 생을 보내기로 마음 먹는 일이 어찌 쉬웠을 것인가. 봉건 왕조에서 관리로서의 삶을 포기한다는 것은 세상으로 통하는 통로 자체를 차단하는 행위와 크게 다르지 않다. 한편으로는 대단히 멋지게 보이기도 하지만 그 길을 따른다는 건 작은 결단으로 가능한 일이 아니다. 문학은 바로 이럴 때 필요한 것이다.

　조선의 문인들과 「귀거래사」의 관계를 보자. 이제 도연명의 삶 자체가 동경의 대상으로 떠올라, 그의 작품은 문인이라면 당연히 깊이 음미해야 할 하나의 텍스트로 받아들여졌다. 특히 당파간의 정쟁으로 출사와 낙향을 반복하던 그들에게 「귀거래사」는 남다른 의미를 지니는 작품이 되었을 터이다. 그렇기는 해도 천 년이 넘는 세월 속에 '원작의 정신'이 그대로 이어졌다고 믿어서는 곤란하다. 그 세월은 무언가를 이상화하기에 지나칠 만큼 충분한 시간이다. 18세기 정선에게 남겨진 텍스트는 그 시간만큼의 두께가 더해진 「귀거래사」로 보아야 한다. 텍스트를 어떻게 읽었는가는 그의 그림이 답해줄 터인데, 유명한 원작이란 그 존재만으로도 부담스러운 과제이다.

　하지만 화가라는 입장에서 생각하면 원작보다 더 신경 쓰이는 것이 선배들의 귀거래도이다. 물론 그 시대의 정선이 귀거래도의 역사적 흐름 같은, 세세한 정보를 모두 알고서 작업하기는 불가능했겠지만 그렇다고 중국 쪽 귀거래도에 대해 몰랐느냐 하면 그렇지도 않다. 중국과 조선의 문화적 교류 양상으로 볼 때 그쪽의 그림이 조선으로 건너오는 것은 드문 일이 아니었다. 진품이 아니라도 모본模本이나 화보畵譜의 도움을 기대할 수 있다. 실제로 17세기 초에 중국 사신이 조선의 왕에게 그려 바친

화첩 가운데 귀거래도 장면이 포함되어 있었으며 그 화첩이 여러 차례의 임모를 거쳐 조선 화가들에게 영향을 미쳤다는 등의 이야기를 들어보면, 중국 귀거래도의 도상이 널리 알려져 있었음을 짐작하기 어렵지 않다.

중국의 귀거래도는 11세기 말경 두루마리 그림에서 시작되었다. 현전하는 최고最古의 귀거래도는 북송대 이공린李公麟의 작품을 충실히 임모한 것으로 전해지는 작자 미상의 〈연명귀은도〉淵明歸隱圖로 알려져 있다. 후대에 그려질 귀거래도의 범본이 되는 이 작품은 총 길이 5미터가 넘는 두루마리에 그려졌는데, 「귀거래사」의 전문을 모두 일곱 개의 장면으로 나누어 그린 후 각각의 장면에 본문의 내용을 써 넣는 전형적인 이야기 그림의 형식을 보여준다.

귀거래도는 정치적 전환기에 스스로 고결한 삶을 선택했던 인물들이 자신의 의지를 표명하기에 적절한 소재로도 받아들여졌다. 원초元初에 전선錢選이 그린 〈귀거래도〉歸去來圖를 보면 새로운 왕조를 대하는 화가의 이러한 태도가 잘 드러나 있다. 이 작품은 「귀거래사」 전문을 표현하던 전대前代의 작품과 달리 텍스트의 상징성을 단적으로 보여주는 귀향 장면만으로 화면을 구성한 것이 특징이다. 원대元代에는 이미 전선과 같은 문인화가뿐만 아니라 하징何澄 등의 직업화가도 이 주제로 작품을 제작했다. 이제 귀거래도의 제작이 도연명의 은일사상을 추앙하는 단계를 넘어선 것이다. 이러한 경향에 대해, '유명한 서예가가 쓴 원문에 그 내용에 대한 그림과 다른 사람들의 송사를 함께 실으면 고위 관료의 은퇴에 걸맞은 선물이 되었다'는 해석이 제기된 바 있다. 이 주제 자체가 이미 하나의 장르를 형성했다는 뜻이겠다.

명대明代에 이르면 귀거래도가 더욱 다양한 형식으로 등장한다. 몇

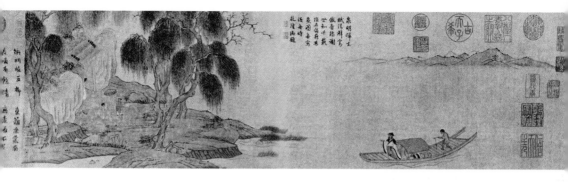

사람의 화가가 합작한 작품이 있는가 하면, '귀거'歸去를 포함한 도연명의 여러 고사를 두루마리 형식으로 표현한 예도 있다. 세부적인 묘사를 완전히 생략한 채 배를 타고 고향을 향하는 주인공의 모습만 표현한 작품 또한 매우 많다.

자, 그러면 문인 출신이지만 전문화가로 활동했던 정선은 텍스트를 어떻게 풀어냈을까. 그는 조선 화가 가운데 가장 많은 귀거래도를 그렸으며 지금 살펴볼 팔폭병 형식 외에도 여러 작품을 남겼다. 이 주제와 대단히 가까운 사이였던 것이다.

텍스트와 선배들의 작품 속에서 자신의 시각을 정리했을 화가에게 이제 그림의 형식에 대한 고려가 남았다. 전대의 작품에 흔히 보이는 두루마리나 축이 아닌, 병풍이라는 형식을 택했다면 그럴 만한 충분한 이유가 있었다는 말이다. 물론 자오自娛하는 화가는 아니었던 정선의 상황에서는 누군가에게 병풍을 의뢰받아 이에 맞게 제작한 것일 수도 있다. 하지만 중요한 것은 화가가 귀거래도를 병풍으로 제작할 수 있다고 판단했다는 점이다. 여러 폭으로 구성된 병풍에 「귀거래사」를 어떻게 배치할

전선, 〈귀거래도〉, 원, 종이에 채색, 26×106.6cm, 메트로폴리탄 미술관

것인가, 선배들의 두루마리 형식을 병풍으로 변용할 방법이 있을까, 아니 단순히 변용할 것이 아니라 병풍의 속성을 전면에 내세우면 어떨까. 주어진 상황에 대한 고민이 이렇게 끝났다. 정선은 과제를 어떻게 해결했을까. 화가의 답은 대단히 신선한데 오히려 지극히 당연한 길을 찾은 것도 같다.

여덟 폭 화면에 담긴 「귀거래사」

정선의 〈귀거래도〉는 비단에 수묵으로 그린 팔폭 병풍이다. 제1폭은 '나그네에게 길을 묻다'(問征夫以前路)의 부분으로 이야기 전체의 도입부에 해당한다. 주인공이 고향을 향하면서 나그네에게 길을 묻는 장면이다. 하지만 이야기 전개를 책임져야 할 인물들이 화면 하단에 자그마하니 그려져 있을 뿐, 별다른 서사적 장치가 보이지 않는다. 오히려 자연만이 이야기의 주인공인 양 광활한 모습인데 화면 중앙의 대부분은 넓은 수면이 차지하고 있다. 수면을 그렸다는 것은 사실 그 부분을 거의 비워놓았다는 뜻이다. 그만큼 시원스러운 공간감이 화면을 주도하는 느낌이지만 수면을 감싸안은 산세가 적절한 긴장감을 불어넣어 준다. 오른쪽으로 솟아오른 암산과 화면 상단에 미점米點으로 표현된 토산이 종과 횡으로 만나며 대조를 이루는데, 이렇듯 같은 화면 안에 서로 다른 느낌의 준법을 구사한 것도 색다른 맛이다. 그런데 주인공이 향하는 길 앞에 하필이면 험준한 바위산이 가로막고 있다. (반대 방향에는 별다른 장애물이 없다.) 물론, 말에 올라탄 그는 꼿꼿하게 몸을 세워 자신의 의지를 강행하는 모습이지만. 세상을 등지고 떠나는 길이 쉽지만은 않다는 의미일까. 아니면, 이제 홍진紅塵을 떠나 자연 속으로 들어간다는 의미를 담은 것일지도 모른다.

제2폭은 귀거래도 가운데 가장 널리 알려진 '어린 아들이 문가에 기다리고'(稚子候門) 부분이다. 주인공이 고향집에 돌아오는 상징적인 구절을 나타낸 것이니 이야기가 자세해야 할 것 같지만, 다른 폭과의 균형을 고려하여 역시 산수를 중심으로 그려졌다. 화면 하단부와 상단부는 각기 수면과 하늘의 자리로 남겨놓았고 이야기는 화면 중앙에서 조용하게 진행된다. 사립문에 기대어 선 아이와 물가의 두 종복이 그를 기다리고 있을 뿐이다. 소박한 초가집이 몇 그루 버드나무와 어우러져 은자隱者로서 살고자 하는 도연명의 이미지를 잘 드러내준다. 험난한 길을 거쳐 도착한 고향의 아늑한 모습을 담고 있기 때문일까. 제1폭의 높이 솟은 산세와는 달리, 집 뒤로 펼쳐진 산들은 편안하기만 하다.

제3폭은 '술동이를 끌어당겨 자작하다'(引壺觴以自酌)의 정경을 묘사한 것이다. 벗도 가족도 없이, 술병을 앞에 놓고 홀로 술을 마시는 주인공의 모습이 고독하다. 역시 화면의 하단은 물결로 가득하고 빈 배 한 척이 외로이 흔들리고 있을 뿐이다. 농담을 달리한 미점으로 채워넣은 뒷산과 산과 집 사이를 가로지르는 안개, 습윤한 먹으로 그린 나무 들이 한데 어우러져 화면 전체가 물기를 머금은 듯 촉촉하다. 술잔을 기울이는 인물의 심정 또한 이렇듯 젖어들고 있을 듯하다.

제4폭에는 '외로운 소나무를 어루만지며 서성이다'(撫孤松而盤桓)를 표현했다. 언덕 위의 소나무 한 그루와, 이를 어루만지며 먼 곳을 바라보는 주인공의 뒷모습. 둘의 조합은 지극히 외롭기만 한데 인물의 감정이 살짝 가파르게 느껴지는 것은 아무래도 화면의 구도 때문일 것이다. 화면에서는 경물이 모두 왼쪽으로 심하게 치우쳐 있을 뿐 아니라 언덕과 소나무, 뒷산이 모두 수직으로 바짝 치켜세워져 있다. 수평 구도가 주는 편

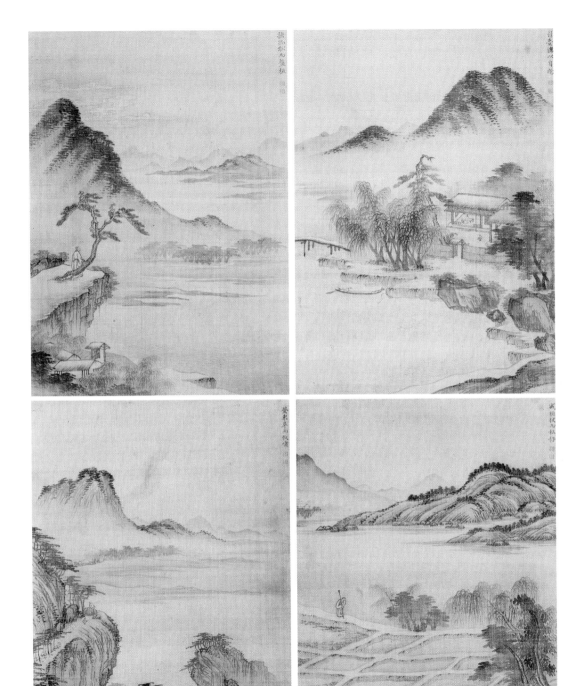

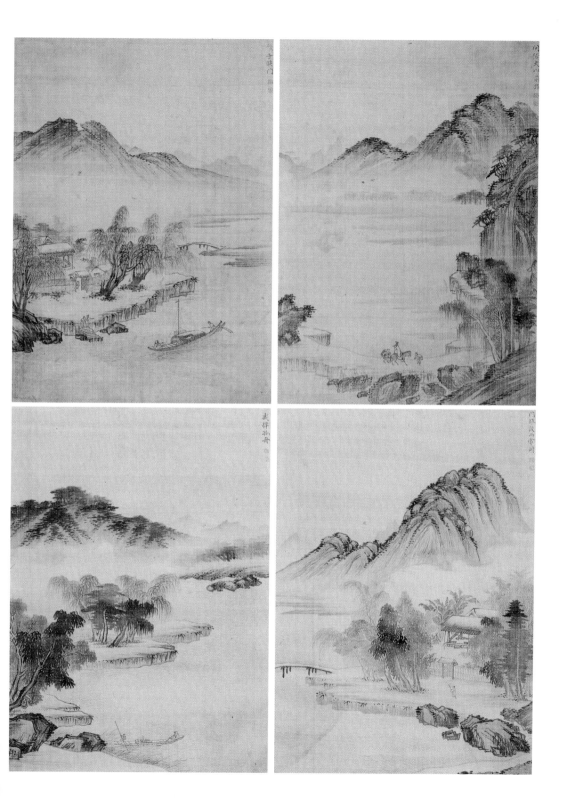

안함과는 다른, 긴장감이 흐르는 장면이다.

제5폭은 '문은 설치되어 있으나 항상 닫혀 있고'(門雖設而常關)를 나타내었다. 찾는 이 없이 굳게 닫힌 사립문과 긴 지팡이에 의지하며 고독하게 소요하는 주인공의 모습이 제3폭의 적막한 분위기와 닮았다. 너무도 정적인 장면이라 어떤 이야기가 진행되는 중이라고 말하기 어려울 정도이다. 그래서일까. 인물이나 그의 집은 한 겹 안개가 가려진 듯 옅은 먹으로 표현되어 있다. 안개 위로 거대하게 솟아오른 뒷산의 형상이 오히려 또렷한데 다른 화면에 보이는 산들과 달리, 피마준披麻皴으로 길게 그어 내린 산세가 다소 고식적인 멋을 풍긴다.

제6폭은 '혹 외로운 배에 올라 노를 젓고'(或棹孤舟)의 글귀를 그린 장면이다. 화면 하단의 작은 배와, 왼쪽 나무 뒤에 반쯤 가려진 수레가 글귀에 등장하는 소재들이다. 줄거리를 이끄는 소재이지만 무게감은 그리 대단하지 않다. 사건의 중심에 있어야 할 주인공 또한 화면 전체를 좌우하는 존재로 묘사되지는 않았다. 다른 폭에 비해 유독 산과 나무의 빛이 짙은데 아무래도 이 부분에 감상하는 이의 눈길이 가장 먼저 닿을 듯싶다. 자연에 둘러싸인 인물이라기보다는 인물을 둘러싼 자연을 그리고 싶었다는 뜻일까.

제7폭 '혹 지팡이를 꽂아두고 김을 매다'(或植杖而耘耔)에서 주인공은 밭일하는 모습으로 등장한다. 이 장면에서 고개를 잠시 갸웃했다면 그건 아무래도 화면 구성이 여느 폭과 다르기 때문일 것이다. 지금까지 보아온 장면들은 화면 하단을 넓은 수면으로 채워넣은 시원한 구성이 주를 이루었다. 게다가 화면을 가르는 토파土坡 또한 대각선으로 배치되어 보는 이의 시선을 툭 틔워주었다. 그런데 이 장면에 이르러 구성에 문제가

생겼다. 전체 화면의 절반가량을 수평으로 잘라낸 전답이 차지하면서 시작된 이 답답함은 상단의 산세로까지 이어진다. 지나치게 얌전한 피마준에, 산등성이의 나무들까지 지루하게 한 줄로 늘어서 있을 뿐이다. 인물 또한 정선 특유의, 간략하면서도 날렵한 필치의 인물들과는 거리가 느껴진다. 왜 그랬을까. 화가에게 무슨 이유라도 있는 것일까.

제8폭은 '동쪽 언덕에 올라 휘파람을 날리다'(登東皐而舒嘯)로 마무리하였다. 기세 좋게 솟아오른 산세에, 거침없이 쭉쭉 그려낸 나무들만으로도 눈이 시원해진다. 그런데 주인공은 어디서 무얼 하고 있는가. 화면 하단 오른쪽에서 시작된 산으로부터 시선을 점차 왼쪽으로 옮겨 산길을 따라 위로 오르면, 거기 바위 위에 앉은 주인공이 보인다. 높은 언덕에 올라 휘파람을 부는 장면이니 이렇듯 광대한 자연을 배경 삼아 그의 호연지기를 그려내는 것이 마땅하겠다. 높이 치솟았던 봉우리는 오른쪽으로 천천히 낮아지면서 원산으로 이어져 점차 보이지 않게 될 때까지 아련한 먹빛으로 흘러내린다.

이 여덟 폭의 장면들을 텍스트 원문과 비교해보면 순서가 뒤바뀐 장면들도 있다.(텍스트에 따르자면, 제2폭의 배를 타는 부분은 제1폭 내용 앞에, 제4폭의 소나무를 쓰다듬는 부분은 제5폭의 내용 뒤에 나온다.) 앞 시대의 화가들 또한 이야기를 순서대로만 그리지 않았다는 점에 비춰볼 때, 정선도 이에 크게 얽매이지는 않은 것으로 생각된다. 「귀거래사」는 하나의 사건을 서사적으로 다룬 작품이 아니다. 서사성이 약하다기보다는, 별개의 이야기가 나열된다는 느낌이 강하다. 즉 일정한 플롯이 있는 구조가 아닌 만큼 앞뒤를 바꾸어도 이야기 전개에는 지장이 없었던 것이다.

순서를 바꾸어도 무리가 없는 이야기, 이제 너무도 유명해져 도상

정선, 〈귀거래도〉 8폭병, 비단에 수묵, 각 폭 55.4×41cm, 개인 및 겸재 정선 기념관

4	3	2	1
8	7	6	5

한두 개만으로도 주제를 전달할 수 있는 그런 이야기. 이렇게 그의 그림을 읽어보니 화가의 해석이 참으로 돋보이지 않는가. 장면 하나하나를 살필 때도 그랬지만, 전체를 한눈에 담게 되면 그의 의도가 '서사'에 중심을 두고 있지 않다는 것을 깨닫게 된다. 「귀거래사」를 풀어낸 것이 분명한 '귀거래도'. 그러나 앞서의 두루마리나 축에 그려진 이야기들과는 전혀 다른 장르의 그림처럼 보인다. 옛그림을 좀 아는 이라면 '산수화'라 생각할 것이고 제법 아는 이라면 '소상팔경도'瀟湘八景圖를 연상하게 되지 않을까. 물론 세부적인 도상을 읽을 정도의 실력이라면 그 주제만큼은 '귀거래도'라는 걸 부정하지 않겠지만.

산수화로 재해석된 귀거래도

정선이 「귀거래사」의 전문을 병풍으로 나누어 그리고자 했을 때 우선 고려한 것은 전체의 구성이었을 터이다. 이미 귀거래도가 시작될 무렵에 전문을 나눈 전례가 있는 만큼 텍스트를 끊어 읽는 것은 어려운 문제가 아니다. 하지만 정선 이전의 중국 화가들이 택한 방식은 두루마리로 길게 이어 그리는 것이었다. 물론, 문학적 텍스트를 그림으로 표현하는 것인 만큼 중국의 화가들도 그 내용을 '나누어' 그린 것이 사실이다. 하지만 펼쳐가면서 '읽는' 그림인 두루마리 형식은 텍스트의 서사성을 존중하면서 그 전체 이야기를 이어나가는 성격이 강하다. 또한 각각의 장면은 독립적이라기보다는 연속적으로 이어진다.

병풍은 풀어가며 읽어내는 두루마리 그림과 다르다. 펼쳐놓은 상태에서 전체를 '보는' 그림인 셈이다. 그러면서도 각 폭은 시각적으로 확실히 나누어지게 된다. 귀거래도를 그리는 것이니 당연히 「귀거래사」의 내

용을 담아야 하겠으나 그 형식을 배려하지 않을 수 없다. 이와 함께 그 형식에 어울리는 적절한 장면을 선정하는 것도 중요하다. 중국 화가들은 주로 홀수 장면으로 이야기를 끊어 표현했는데 이를 따르자면 병풍의 폭 수와 맞지 않다는 문제가 생긴다. 조선 후기의 귀거래도 가운데 전문全文을 여덟 장면으로 그린 예가 있어 정선은 이와 유사하게 그 내용을 선정하여 작품을 제작할 수 있었다. 물론 이렇게 선정된 여덟 장면으로 인물과 이야기 위주의 그림을 그리는 것도 가능하겠으나, 정선이 택한 방식은 무엇보다도 펼쳐놓고 보는 그림에 매우 잘 어울리는 것이었다. 그는 전통적인 서사 위주의 귀거래도를 산수화로 재해석하였던 것이다.

이 작품은 여덟 폭 전체를 감상할 때 그 구성을 제대로 살필 수 있다. 사실 귀거래도임을 알려주는 몇몇의 특정 도상을 제외한다면 오히려 소상팔경도에 가깝게 보인다. 각기 두 폭이 서로 마주하며 하나의 공간을 형성하면서 작품 전체에 리듬감을 불어넣고 있는 것이다.

구성의 묘미는 그것만이 아니다. 마주보는 두 폭이 그 사이로 하나의 둥근 공간을 형성한다면, 기대어 선 두 폭은 서로 연결되는 장면처럼 자연스럽게 배치되었다. 제2폭과 제3폭의 토파가 사선으로 무리 없이 이어지고, 제4폭의 소나무 언덕 또한 제5폭 하단의 바위로 자연스레 연결된다. 제6폭과 제7폭은 하단의 수목이 대칭형으로 그려져 있기도 하다. 첫 장면과 마지막 장면의 호응 또한 매우 정교하다. 중앙의 넓은 여백을 감싸는 듯한 제8폭의 'ㄷ'자 형의 구도는 첫째 폭과 같은 방식을 염두에 둔 것이다. 이 두 폭은 구도뿐 아니라 필법에서도 유사성이 두드러져 작품으로서의 '완결성'에 기여하는 바가 크다.

전체 구성에서 눈에 걸리는 장면은 아무래도 제7폭이다. 리듬감 넘

치던 화면이 여기서 둔탁하게 멈춰서 좀처럼 어울리지 않는 장면이 되어 버린 것이다. 무엇 때문일까. '산수화'로 재해석되는 과정에서 화가가 머뭇거린 이유가 혹, '이야기' 때문은 아니었을까. 주인공이 밭에 나가 일하는 장면이니 산수화로는 좀체 구현하기 힘든 내용이다. 홀로, 외로운 은자로서 그려진 주인공은 산수에 매우 잘 어울리는 인물이지만, 구체적인 삶의 현장에서 만난 그의 모습은 조금 느닷없다는 인상을 준다. 그런 일상을 설명해야 하는 상황이 화가를 난처하게 만들었던 것인지도 모른다.

귀거래도의 성격이 이전과 달라진 만큼 '인물과 서사'가 작품 감상을 위한 필수 요소라 말하기는 어렵게 되었다. 심지어 정선은 인물이 여럿 등장하는 장면을 의도적으로 피한다는 느낌마저 준다. 중국의 전全 장면 귀거래도를 보면 주인공 외에도 다양한 인물들이 그려져 있다. 정선의 화면에는 주인공 혼자 등장하는 장면이 대부분인데, 중국 화가들과 동일한 장면을 그린 경우에도 그들과는 달리 고독한 주인공의 이미지를 고수했다. 어느 장면을 놓고 보더라도, 장면에 담긴 텍스트를 알지 못하더라도 충분히 회화만으로 감상할 수 있는 그림이 된 것이다. 각 폭 상단에는 간결한 어구로 텍스트를 압축하여 써놓았을 뿐 「귀거래사」 전체의 자세한 이야기를 환기하지는 않는다.

이렇듯 인물에 비해 자연의 비중이 두드러지는 화면에 대해 '자연의 일부가 되어 살아가는 도연명의 삶을 보여주려는 의도가 반영된 결과'라는 해석이 제기되기도 했지만, 그림의 구성 방식에 주목한다면 다른 측면에서 생각해보는 것도 가능하다. 이 그림은 일반적인 서사적 그림과 달리 소상팔경도 유의 구성을 택했다. 화가의 의도를 생각해보지 않을 수 없다. 그의 목적은 도연명의 자연 귀의에 대한 예찬에 있었다기보다

는 그 모티프를 이용한 감상용 산수화 제작에 있었던 것이다. 자연과 인간의 비중을 일반적인 귀거래도와는 반대로 나타낸 것은 결국 그림의 성격에 어울리는 자연스러운 선택이었던 셈이다.

도상과 비유로 이야기를 대신하다

정선의 작업을 '재해석'이라 부를 수 있다는 것은 그가 '무無'에서 출발한 것이 아니라는 의미이기도 하다. 때로 첫 해석보다 어려운 것이 재해석인 경우도 있겠으나 선배들의 업적에 기댈 것이 없지는 않다. 없지는 않다니, 전통 회화에서는 그것이 전부인 경우도 없지 않다. 전혀 새로운 화면 구성을 시도한 정선의 경우 선배들에게 받은 도움은 주로 도상을 빌리는 것이었다. 누구라도 이 작품이 단순한 산수화가 아니라 '귀거래도'임을 알 수 있는 까닭은 바로 널리 알려진 도연명의 이미지 덕분이다.

　가장 유명한 도상을 수용한 예는 고향 집으로 돌아오는 제2폭으로 '귀향歸鄕'의 주제를 나타내는, 귀거래도 전체의 대표 이미지이다. 다만 선배들과 달리 정선은 이 장면을 매우 침착한 느낌으로 표현했다. 주인공은 물론 그를 맞이하는 어린 아들이나 종복의 모습 또한 전체적인 분위기에 걸맞게 전혀 소란스럽지 않다. 만남의 순간을 너무 담담하게 표현한 것이 불만이라는 이들도 있겠으나, 산수화풍의 구성에 떠들썩한 귀향 장면을 배치할 수는 없지 않겠는가.

　제2폭과 함께 가장 널리 알려진 장면은 제4폭이다. 소나무의 전통적인 이미지와 어우러져 도연명을 나타내는 대표적인 도상으로 자리 잡았는데, 조선의 화가들에게도 커다란 영향을 미친 화보 『개자원화전』芥子園畫傳에 거의 동일한 도상이 전해진다. 하지만 선배들의 작품에서와 달리

주인공을 뒷모습으로 표현한 것은 다소 쓸쓸한 화면 분위기에 맞추고자 함이었을 듯하다. 독립성이 강한 이 도상은 이후 여러 화가들이 즐겨 다루었는데, 직접 「귀거래사」를 화제로 삼지 않은 경우에도 도연명을 대표하는 이미지로 널리 사용되었다.

다음으로 눈여겨보아야 할 것은 두 구절을 한 장면으로 소화한 경우이다. 이야기를 아무리 잘 그린다 해도 「귀거래사」의 모든 내용을 단 몇 개의 장면에 담을 수는 없었을 것이다. 제6폭의 뱃놀이하는 인물의 왼쪽, 나무 아래 반쯤 가려진 수레가 바로 이런 경우에 해당한다. 즉 '혹 외로운 배에 올라 노를 젓고'(或棹孤舟)의 바로 앞 구절인 '혹 수레를 타거나'(或命巾車)를 같은 장면에 표현한 것이다. 이때, 배와 수레의 관계는 서로 뒤바뀌어 나타나기도 한다. 북송대 〈연명귀은도〉에서 도연명은 수레를 타고 있으며 배는 화면 뒤쪽에 작게 그려져 있다. 정선의 경우 배를 주연으로 내세웠으니, 넓은 수면을 강조한 전체 구성을 고려할 때 당연한 선택이었다.

정선은 전통적 도상들을 이렇듯 자기만의 방식으로 재해석하여 수용함으로써 '귀거래도'의 이야기를 표현하면서도 형식화의 지루함을 덜어내는 데 성공했다. 하지만 이것으로 만족한다면 창조적인 화가로 불리기엔 좀 민망하지 않을까.

다시 제2폭으로 눈을 돌려보자. 화가는 널리 알려진 이 귀향 장면에서 옛 전통을 따랐다. 하지만 유심히 살펴보면 주인공의 자세가 달라져 있음을 알 수 있다. 주인공은 뱃전에 팔을 기대고 앉은 채 고향집에 도착하는 순간을 편안히 맞이하는 중이다. 「귀거래사」 전문을 담은 중국 작품들에 등장하는 도연명이 배 위에 선 채로 고향에 도착하는 설렘을 드러

냈던 것과는 사뭇 다른 자세이다. 주인공의 자세가 그렇게 민감한 사안일까? 정선이 이 장면 전체를 '창조'했다면 서거나 앉는 것이, 그저 가벼운 선택일 수 있다. 하지만 이미 '도상'이 되어버린 장면의 일부를 바꾼데는 의도가 개입되었다고 할 수밖에 없다. 그러면 자세를 바꾸면서 화가가 얻은 것은 무엇일까. 주인공의 '고유성'이 많이 옅어졌다는 느낌이다. 크기조차 배경에 묻힐 정도인 그는 여느 산수화 속의 '한 인물'처럼 보인다. 고향으로 돌아오는 '도연명'이라기보다는 자연을 감상하는 '고사高士의 풍모라고 할까. 게다가 이 인물은 제6폭에서 실제로 자연을 즐기러 나간 인물과 차이가 느껴지지 않는다. 화가는 그들의 역할이 그다지 다를 것이 없다는 이야기를 하고 싶은 것일까. '산수화'로 전향轉向한 '귀거래도'의 고백으로 들린다.

다음으로 제3폭에 그려진 주인공의 모습을 보자. 일반적으로 도연명이 가족들과 함께 있는 상황으로 표현되는 장면인데 정선의 화면에서는 주인공 홀로 술병을 마주하고 있다. '자작'自酌이라는 표현을 염두에 둔 것으로 해석되기도 하지만, 이 구절은 앞의 내용인 '아이를 데리고 방으로 들어가다'(携幼入室)에 이어져 나타나게 되는 행동이므로 텍스트의 자구에 따라 그린 것으로 보기에는 다소 무리가 따른다. '자작'은 스스로 술을 따라 마시는 행동일 뿐, 홀로 앉아 있어야 할 근거가 되지는 못한다. 전대의 도상을 무시하고 도연명을 홀로 앉은 모습으로 그린 것은 그의 고독함을 표현하고자 함이었을 터이다. 게다가 이미 산수화로 전향 고백까지 한 시점이니. (산수는 전적으로 선비들의 공간이다. 처자를 이끌고 나타난다면 그 화면은 '풍속화'로 전향해야 할 것이다. 하긴, 가족과 더불어 행복한 이라면 굳이 산수 속으로 들어갈 이유가 있겠는가.) 고독한 그는 옆으로 돌아앉은 모습이다. 바깥 세상과

의 거리감을 더욱 강조한 듯한데 다른 폭에서도 인물의 시선은 늘 먼 곳의 자연을 응시하는 듯, 화면 밖의 감상자를 정면으로 바라보지 않는다. 이 장면의 고독감을 강조하는 또 다른 모티프는 한 척의 '빈 배'다. 텍스트에 등장하지도 않거니와 그렇다고 (사람을 태우고 있는) 실제 기능에 충실한 상태로 그려진 것도 아니다. 그저 강가를 외로이 지키고 있을 뿐이니 아무래도 이 배는 인물의 내면을 대신한 은유적 심상이 아닐는지.

좀더 깊숙이 숨겨진 비유도 있다. 제5폭의 장면, 주인공이 비워둔 텅 빈 방 안을 보자. 방은 온전히 비어 있는 것도 아니다. 거기, 방의 한 면을 가득 채울 만한 크기의 병풍이 존재한다. 그것도 고고한 문인의 삶을 반영하는 소병素屛의 형상을 입고. 전대의 귀거래도에서는 물론, 정선의 다른 산수도에서도 소병이 그려진 예는 좀처럼 찾기 어렵다. 아니, 원명대元明代 문인화에 주로 등장하는 이 소재가 우리 옛그림에서 의미 있게 받아들여진 경우 자체가 거의 없다. 그렇다면 화가의 깊은 의도가 담겨 있다는 뜻일 터. 이 소병은 비어 있는 방을 채워주는 단순한 배경으로 두른 것이 아니다. 주인공이 지배하는 공간, 은자의 삶을 드러내는 적극적인 비유로 읽어도 좋을 듯하다.

이 장면 '문은 설치되어 있으나 항상 닫혀 있고'의 구절은 중국 화가들에게는 별로 인기 있는 대목이 아니다. 그들은 주로 친척들의 정겨운 방문을 '받는' 장면을 형상화했는데 정선은 방문객이 없어 사립문이 닫혀 있는 이 구절을 그렸다. 인물보다는 산수를 강조한 전체 구성에 어울리는 선택이기는 하지만, 사실 누군가의 방문을 받지 '않는' 것을 표현하기가 쉬운 일이 아니다. 무언가를 그려서 이야기를 전하는 것이 그림의 속성일진대. 직설법으로 곤란하다면 비유의 힘에 기대어보라, 그 소병에

게 한 번 더. '비워둠'을 강조한 듯한 커다란 소병, 그러면서도 그 공간을 지키고 섰으니 비워둔 상태가 부족함으로 느껴지지는 않는다. 타인의 방문을 품위 있게 사양하는 절묘한 선택이다. 이처럼 암시적 소재를 통해 보여주기 어려운 장면을 그리고자 한 것이 화가의 의도라고 해석해도 좋을 것이다.

화가는 전통의 도상을 빌려 「귀거래사」라는 이야기를 진행했다. 이 도상들은 산수화로 보이는 이 작품의 서사성을 지탱하는 효율적인 장치인 셈이다. 그렇지만 그는 수다스러운 그림을 원치 않았다. 그윽한 산수가 소란스러워지는 것을 피하기 위해 서술의 자리를 비유적 모티프로 조용히 채워넣은 것이다. 이 작품이 그저 아름다운 산수화로만 남지 않은 것은 바로 화가가 창조한 은유의 힘에 기댄 바가 크다.

서사를 넘어 이상적 공간으로

그래도 궁금한 것이 남는다. 그가 귀거래도를 '산수화'의 개념으로 접근했다는 설명만으로 '어떻게' 그렸는가에 대한 답이 부족했던가? 그렇지는 않다. 답이 아닌, 질문이 부족하다. 그가 그렇게 그렸다면, '왜'?

물론 펼쳐놓고 보는 병풍에는 산수화가 썩 어울리기는 한다. 그리고 무엇보다도 정선은 산수에 능한 화가였다. 여덟 폭이나 되는 병풍 그림을 인물과 이야기로 끌어간다는 것은 누구보다도 화가 자신이 좋아하지 않았을 것이다. 어쩌면 이것이 가장 본질적인 이유일 수도 있다. 이 작품에서는 머리가 손을 앞선 그림들의 답답함이 느껴지지 않는다. 화가가 자신의 기량을 무리 없이 펼친 결과다.

하지만 이것이 그 이유의 전부가 되지는 못한다. 구성의 짜임새나

소재의 성격으로 보아 단순히 자신의 취향이나 필력에만 의존한 그림은 아니다. 화가는 이야기를 빌려 산수화를 그리고자 했다. 그렇다면 그 교체된 자리에서 답을 찾을 수 있지 않을까. 헐거워진 '서사'의 틀 대신에 산수라는 '공간'을 창조하고자 했다는 의미로 읽힌다.

화가는 태생적으로 시간보다는 공간에 민감한 존재이다. 이 그림에서 공간은 도연명이 '돌아간' 그곳이다. 원작의 이야기가 진행되는 장소는 밭을 일구고 친척들을 만나 담소하는 일상의 공간이다. 말 그대로 그의 고향인 셈이다. 하지만 세월이 그 성격을 바꾸었던 것일까. 18세기 정선이 생각한 그 공간은 일상이라기보다는 '이상적' 성격을 띤 곳이다. 돌아간 곳이라기보다는, 돌아가고 싶은 곳.

물론 그 공간에 대한 의미 부여가 정선의 독자적인 시각은 아닐 수도 있다. 5세기 동진에서 18세기 조선으로 넘어오는 과정 곳곳에서 얼마나 많은 이야기와 해석이 더해졌겠는가. '은일隱逸의 공간'은 저자의 인격에 대한 이상화와 짝을 이루며 그 공간 자체가 '돌아가고 싶은' 상징적 대상으로 받아들여졌을 것이다. 화가이자 문인이었던, 다시 말해 텍스트와 화면 구성 모두에 대해 독자적인 해석이 가능했던 정선이 선택한 길은 그 해석된 '관념', 즉 이상화된 공간을 화면에 재현하는 것이었다.

이야기가 여기에 이르면 그의 산수가 구체화된 '형식'에 대해 답하는 것도 가능해진다. 귀거래도를 그리면서 소상팔경도의 구도를 차용하게 된 배경이라 해도 좋겠다. (물론 정선 자신이 소상팔경도를 여러 점 그렸던 만큼 화면 구성에도 자신이 있었을 것이다.) 소상팔경은 실제로 존재하는가. '소상'瀟湘이라면 모를까, '소상팔경'瀟湘八景이 실존하지는 않는다. 이상화된 공간으로 재탄생한 귀거래도와 아름다운 산수의 대명사로 널리 감상되던 소상

팔경도가 만나는 지점이 바로 이 부분이다. 이제 정선의 작품 속 그곳은 더 이상 고유한 지명을 거론할 수 있는 도연명의 고향 땅이 아니다.

그곳은 현실에 존재하지 않을 뿐 아니라 존재해서도 안 되는 공간이다. 옛 사람들은 이를 '산수'라는 말로 대신했다. 하여 '산수화'란 단순히 자연을 담은 그림이 아니다. 정선의 귀거래도가 산수화라면 그가 그린 것은 문자로 전해진 이야기가 아니다. 그 이야기가 환기하는 이미지, 그 자체인 것이다.

「귀거래사」 歸去來辭 도잠陶潛

돌아가자

전원이 묵었으니 어찌 돌아가지 않으리

여태껏 마음은 몸을 위한 노예였거늘

어찌 낙담하고 홀로 슬퍼만 하는가

지난일은 후회한들 고칠 수 없으나

앞일은 바르게 할 수 있음을 깨달으면

헤맨 길은 실로 멀지 않은 법

어제 잘못을 오늘 바르게 하면 깨달음인 것을

배는 흔들리며 가볍게 미끄러지고

바람은 산들산들 옷깃을 흔든다

행인에게 길을 물어두었지만

새벽빛이 어두워 걱정이 되네

이내 초라한 우리 집이 보인다

좋아서 뛸 듯이 달려가니

하인들이 기꺼이 맞고

어린 자식들은 문 앞에서 기다린다

뜰 안의 길은 거칠었으나

소나무와 국화는 여전하구나

어린것들 손잡고 방으로 들어오니

맛 좋은 술이 단지에 가득하구나

술 단지 끌어당겨 스스로 잔을 들며

반가운 얼굴로 정원의 나무를 돌아보고

남쪽 창가에 비스듬히 기대앉으니

무릎 하나 간신히 들여놓을 작은 집이지만

참으로 편안하구나

정원은 날마다 거닐어도 정취 있고

대문은 항상 닫힌 채로다

늙은 몸 지팡이에 의지하여 아무 데서나 쉬고

때때로 머리를 들어 먼 곳을 바라본다

구름은 무심하여 계곡을 빠져나오고

새들은 날다가 지치면 돌아올 줄 아는구나

해가 뉘엿뉘엿 황혼이 지려 하면

외딴 소나무를 어루만지며 머뭇거린다

돌아가야지

사귐도 그만두고 교류도 끊으리라

나와 세상은 서로 맞지 않으니

다시 속세에 나가 무엇을 하랴

가족들과 정다운 이야기 즐겁고

거문고와 책을 벗 삼아 근심을 풀리라

이웃 농부가 봄이 온 것을 알려주면

서쪽 밭에 나가 씨를 뿌리자

때로는 수레를 몰고

혹은 배를 저어

그윽한 골짜기를 찾고

험준한 고개를 오르기도 하리라

나무는 물이 올라 싱싱하고

샘물은 졸졸졸 흐르기 시작한다

아! 만물은 좋은 시절 만났는데

나는 인생의 여정이 끝나감을 느끼노라

그만두어라

이승에 몸을 맡길 날이 얼마나 남았는고

어찌 본성대로 오고 가도록 맡기지 못하는가
무엇을 위하여 허겁지겁 어디로 가려는가

부귀도 내 원하는 바 아니며
신선도 내 기약하지 않노라
기분이 좋을 때는 홀로 나다니고
때때로 지팡이 꽂아놓고 김을 매노라

동쪽 언덕에 올라 휘파람 불고
맑은 물가에서 시를 읊어본다
잠시 자연에 맡겼다가 돌아갈 뿐이니
천명을 즐거워할 뿐 다시 무엇을 의심하랴

한글풀이는 기세춘 · 신영복의 번역을 인용했다. 기세춘 · 신영복 편역, 『중국역대시가선집 1』, 돌베개, 1994.

별들, 서원에 모이다

김홍도金弘道, 〈서원아집도〉西園雅集圖 육폭병

이야기 그림, 주인공의 조건을 묻다

존재만으로 빛나는 이들이 있다. 아무것도 하지 않아도 좋다. 자리를 지키고 있다는 것 자체가 중요한 것이기에. 바라보는 것만으로 눈부신 그들, 시대는 그 이름을 별 속에 새긴다. 하지만 거역할 수 없는 것이 시간의 흐름이니 어느덧 그 이름들은 역사 속으로 저물고 새로운 별들이 떠올라야 할 것이다. 조금 쓸쓸하긴 하지만 그것이 세상의 이치다.

여러 별들이 한자리에 모인다면 어떨까. 그 생명을 더욱 오래도록 이어나갈 수 있지 않을까. 그럴 수도 있겠지만 그래도 모이지 않는 편이 낫다. 서로의 빛이 부딪쳐 그저 작은 알갱이로 흩어져버리기 마련이니까. 주연은 한둘로 족하다는 것도 세상이 가르쳐준 이치다.

무려 열여섯 명의 등장인물 전원을 주연급으로 불러낸 이야기 그림이 있다. 우리가 배운 이치에 따르면 당연히 한 시대를 넘기지 못하고 시

들었어야 옳다. 두엇도 아니고 열여섯이라니. 오랜 시간 사랑받아온 이야기 그림의 조건을 떠올려보라. 텍스트는 빛나는 주인공을 내세운, 비교적 단순하면서도 상징적인 서사 구조로 이루어져 있다. 그림으로 재현되는 과정에서는 단순화 쪽으로 좀더 바짝 다가서야 한다. 대표적인 '도상'을 남길 수 있다면 더할 나위 없는 영광이겠는데, 쉽지 않은 일이다. 이야기 그림의 오랜 역사에 비해 의외로 성공적인 작품 만나기가 어려운 것은 어느 정도는 장르 자체의 성격 때문이다.

이 까다로운 상대 앞에서 도대체 누가 열여섯 명 모두를 주연으로 삼아달라는 무모한 소망을 피력했단 말인가. 놀랍게도 흔쾌한 승낙을 얻어냈다. 뿐만 아니라 세상의 이치를 가볍게 따돌리고 그 인기를 과시했는데, 국경 또한 가뿐히 넘어 조선으로까지 이어졌으니. 아무래도 예사롭지 않다. 〈서원아집도〉西園雅集圖에는 뭔가가 있는 것이다.

18세기 조선 최고의 화원 김홍도金弘道(1745~1806 이후)가 이 주제에 도전했다. 흥미로운 점은 작품을 병풍으로 제작했다는 사실인데 이는 중국 화가들이 눈여겨보지 않았던 형식이다. 하지만 김홍도의 화면은 말한다. 이 주제야말로 병풍에 제격이다, 병풍화란 이런 것이어야 한다고.

차이는 그것이다. 주인공들을 어떻게 대할 것인가. 인물을 열여섯이나 그려달라니, 화가에게 좀 잔인한 주문이 아닐 수 없다. 서른넷의 젊은 화가 김홍도는 그 주인공들을 어떻게 맞이했을까. 때는 북송대, 일군의 유명 인사들이 모여든 한 원림이 문제의 진원지이다.

서원에 모이다, 그리다, 이야기하다

서원西園이라는 원림이 있었다. '서쪽의 원'이라는 일반명사에 가까운 이름이지만 그 유명세는 만만치 않다. 적어도 중국과 한국의 옛그림에서 이처럼 자주 등장한 원림은 없다. 이 원림의 주인인 왕선王詵이 황제의 부마였으니 그곳의 정경도 대단했을 것이다. 하지만 서원이 이름을 얻은 것은 자신의 아름다움보다는 이곳에서 '모임'을 가졌던 한 그룹의 면면 때문이다. 소식과 미불米芾, 이공린에 황정견黃庭堅까지 당시에 이름 좀 있다는 지식인 열여섯 명이 거론되는 대단한 모임이었다.

이들의 모임이 더욱 빛을 발한 까닭은 만남 이외의 별다른 목적이 없었기 때문인데 이 유명한 문사들이 모여서 한 일이란 각자 자신이 좋아하는 '취미' 활동이었다. 다만 그들의 취미 자체가 대단히 품위 있는 것이어서, 글을 짓고 그림을 그리고 악기를 연주하거나 인생을 논하기도 했다는. 참가자 가운데 한 사람인 미불이 이를 밝혀 글로 적었으니 이른바 「서원아집도기」西園雅集圖記로 전해지고 있다.

그런데 이 주제는 이야기와 그림의 관계가 좀 복잡하다. 텍스트의 제목이 「서원아집도기」이니 당연히 그 '기'의 출발이 된 '도'가 있어야 하지 않을까. 즉 서원에서 아집이 있은 후 이공린이 이를 기념하여 〈서원아집도〉를 그렸으며, 이 그림을 본 미불이 「서원아집도기」를 썼던 것이다. 그리고 다시 후대 화가들이 이 「서원아집도기」를 텍스트로 삼아 '서원아집도'를 그리게 되었으니, 탄생의 배경이 여느 이야기 그림과는 다르다.

「서원아집도기」에 따르면, 이공린의 작품에는 열여섯 명의 인물이 각기 다섯 개의 그룹으로 나뉘어 모임을 즐기는 모습이 담겨 있었다고 한다. 인물들이 적절히 그룹을 이룬 것은 적어도 이들을 일렬로 나열하는

'그림 안 되는' 장면을 피할 수 있었으니 후대의 화가들에게 대단히 다행스러운 일이었다. 그 다음의 작업은 회화적 상상력에 맡길 만하다.

텍스트는 이공린의 〈아집도〉를 상찬하는 것으로 시작한다. 미불은 이 작품의 필치를 당대唐代의 화가 이소도李昭道(약 675~741)와 견주면서 '사람을 감동시킬 정도로 절묘한' 것으로 평하고 있다. 이소도는 당대 채색 산수화로 명성이 높았던 아버지 이사훈李思訓(651~716)과 함께 대소이장군大小李將軍으로 불렸던 종실宗室 출신의 화가이다. 〈아집도〉의 수준을 가늠할 만한 대목이다. 그렇다면 아집에 참석한 인물들의 면면은 어떠했을까.

첫번째 그룹의 중심은 소식이다. 붓을 쥔 그의 주위로 서원의 주인인 왕선과 이원의李元儀, 그리고 채조蔡肇가 모여 있다. 당시 문화계 최고의 스타였을 소식은 물론, 왕선 또한 산수화로 이름 높은 화가였으니 이쪽 그룹이 발하는 빛이 만만치 않다. 여기에 「서원아집도기」에 등장하는 유일한 여인인 왕선의 아름다운 가희家姬가 함께하고 있다.

다음으로 언급된 그룹은 이공린을 비롯한 여섯 명이다. 북송을 대표하는 문인화가 이공린은 이 장면에서도 그림을 그리는 모습으로 묘사되어 있는데 다른 인물들의 면면 또한 예사롭지 않다. 먼저 소식의 동생으로, 아버지인 소순蘇洵과 함께 세 부자가 당송팔대가唐宋八大家에 이름을 올린 문장가 소철蘇轍이 보인다. 더하여, 빼어난 서체로 서예사에 우뚝 선 황정견과 조보지晁補之, 그리고 장뢰張耒, 정가회鄭嘉會가 함께하고 있다. 이공린이 그리는 내용이 동진의 은사 도연명의 「귀거래사」라고 하니 그들이 추구한 삶이란 「서원아집도기」에서 밝힌바, '인간 세상의 청광清曠한 즐거움'이 아니었을지.

다소 많은 인물들로 이루어진 두 그룹에 비해 남은 이들은 둘씩 짝을 이루어 한가로운 모임을 즐기는 중이다. 먼저 비파를 타는 도사 진경원陳景元과 그 곁에서 경청하는 진관秦觀이 있다. 도사의 연주라니, '명리에 집착하는' 이들이라면 그 깊은 아름다움을 음미할 수는 없으리라. 다음은 미불과 왕흠신王欽臣이다. 「서원아집도기」를 남긴 미불은 큰 바위에 글을 쓰는 중인데 실제로 그는 개성 넘치는 서체의 소유자였을 뿐 아니라, 자신의 이름에서 유래된 '미점준'米点皴이라는 독특한 준법으로 후대에 큰 영향을 미친 화가이기도 하다.

남은 두 사람은 원통대사圓通大師와 유경劉涇으로, 원통대사는 지금 무생론無生論을 강하는 중이다. 이처럼 도사와 승려까지 등장하는 것을 보면 서원의 아집이 단순히 유교적 문인들만의 전유물은 아니었다는 말이다. 서원에 대한 묘사를 보아도 이 공간의 속성 또한 유교적 엄숙주의와는 좀 거리가 있다. '바람이 대나무에 나부끼고 화로의 연기가 피어오르고 초목이 저절로 향을 내는' 곳. 이들의 만남은 격식에 매이지 않고 자유롭게 이루어졌던 것이다.

여기까지가 바로 열여섯 명 전원을 주연급으로 등장시킨 무모한 이야기의 전말이다. 하지만 무모함은 자신감의 반증이 아니던가. 그들 '세속에 영합하지 않는' (그러면서도 너무도 유명한) 열여섯 명은 서원에 모여 아름다운 이야기의 주인공으로 자리를 잡는다. 아름다운 이야기는 흠모하는 이들을 낳게 마련인데 그림까지 한 팀을 이루고 있으니 작전이 괜찮았다. 하지만 여전히 의문이 남는다. 어떻게 이들은 서로의 빛을 방해하지 않으면서 공존할 수 있었을까.

그 빛들이 적절한 거리를 유지하면서 조금씩 다른 색으로 반짝였기

때문이다. 즉 같은 공간에 존재하되 각자의 빛깔로 제자리를 지켰다는 이야기다. 저마다의 취미를 살린 그룹으로 나뉘어 있었다는 사실을 상기하자. 그들은 그림을 그리거나 글을 쓰고, 혹은 악기를 연주하기도 한다. 모두가 떼를 지어 하나의 주제에 몰입하는 것이 아니니 각자의 고유한 영역을 지킬 수 있게 된다. 그들은 '주인공'이라는 같은 이름으로 등장하는 것이 아니라 화가로서, 연주자로서, 혹은 시인으로의 역할을 부여받았다. 서로의 자리에 대한 배려랄까, 아니면 경쟁적 관계를 자연스럽게 피했다는 느낌도 든다. 그들의 서원은 소란스럽지 않으면서도 다양한 즐거움이 존재하는 곳이었다. 여기에 각각의 그룹 속에서도 행위자와 관람자로 그 자리를 다시 안배했다. 물론 다소 조율한 감이 없지는 않지만.

　　그들을 숭상하는 후대의 문인들에게 이 주제가 어떻게 받아들여졌을지는 궁금할 것도 없는 일이다. 궁금한 것은 「서원아집도기」 이후의 '서원아집도'가 어떻게 그려졌는가 하는 점인데 일단 두루마리 그림에서 시작하여 축화로도 제작되는, 이야기 그림의 일반적인 경로를 따랐던 것만은 분명해 보인다. 또 하나 분명한 것은 김홍도가 이 주제를 고민할 만큼 18세기 조선 문화계에 미친 영향 또한 대단했다는 사실이다.

서원아집도, 텍스트와 형식의 관계를 고민하다

조선의 18세기는 뭐랄까, 어떤 문화적 열기가 스쳐 지나가는 시대였다는 느낌, 이런저런 이야기들로 다채롭던 그런 시대의 이미지로 다가온다. 새로운 세계에 대한 호기심이 넘치던 이 시대에 조금 의외이긴 해도, 옛것에 대한 동경 또한 적지 않았다. 물론 옛것 자체에 대한 동경만은 아닌 것 같다. 서원아집에 대한 태도를 보아도 그렇다. 「서원아집도기」를 읽으

며 그 우아한 모임을 꿈꾸었을 조선 문인들의 생각은 아집이 열리던 11세기의 북송으로 돌아가는 것이 아니라 그 아집을 18세기 조선으로 옮겨오는 쪽에 가깝다. 방법도 없지 않았다. 이야기 그림의 출생 배경을 돌이켜보자.

조선에서 서원아집도가 유행하기 시작한 것은 대략 17세기 후반으로, 미불의 「서원아집도기」는 독립된 문학 작품으로서도 인기를 얻었다고 한다. 서원아집에 등장하는 인물들 대부분이 조선에 널리 알려진 시인이거나 서예가 또는 화가이기도 했다. 「서원아집도기」의 표현 그대로 '그 명성이 사방의 오랑캐 나라에도 전해졌던' 것이다. 그들의 시를 읽고 서체를 익히며 회화의 정수를 논했을 이 땅의 문인들에게 「서원아집도기」는 회화의 효과에 대해서도 친절한 가르침을 베풀고 있다. '뒤에 이를 보는 자는 그림만이 아니라 그 사람들의 인품을 보는 것 같으리라'고. 열등감이 살짝 더해진 문화적 갈증은 엄청난 학습 효과를 불러왔으니 중국에서 전래된 서원아집도를 바탕으로 자체 생산에 들어간 것은 당연한 결과였다. 심지어 서원아집을 모방한 아집이 열렸다는 기록도 심심찮게 보인다.

이런 배경에서 화가에게 작품이 의뢰되었다. 김홍도가 가장 먼저 고려했던 사항은 바로 그 배경 자체였을 것이다. 즉 서원아집을 그대로 느끼게 해달라는 요구였다. 의뢰자가 그의 스승인 강세황姜世晃이었든, 혹은 왕실이었든 그림을 그릴 이가 김홍도이고 보면 그림에 대한 기대치가 상당했을 터이다. 이야기 그림에는 성공적인 작품이 그리 많지 않은데 서원아집도의 경우에는 그 정도가 조금 더 심했다. 주인공이 무려 열여섯 명에 그림을 바탕으로 한 텍스트라니 텍스트의 태생에도 문제가 있다. 그 상세한 묘사를 그대로 따르는 것을 넘어, 새롭게 '해석'해야 할 것

이 대체 무엇이란 말인가. 김홍도의 고민은 거기에 있었을 것이다.

이공린의 원작에서 도움을 얻을 수 있지 않았을까. 하지만 그의 것으로 전해지는 작품은 긴 두루마리에 다섯 무리를 나열해놓은 것, 그 이상은 아니다. 두루마리 그림의 속성이 이 주제에는 그다지 어울리지는 않았던 것이다. 시간성을 중시하면서 그 흐름을 따라 읽는 것이 두루마리와의 약속 아닌가. 이번 주제로 보자면 이야기 속의 무리들은 시간차를 두고 그곳에 모인 것이 아니다. 그들은 그날, 서원 내 각기 다른 공간을 동시에 점유하고 있었다. 시간을 공간으로 전환해야 하는 상황에 봉착한 것인데 두루마리 안에서 쉽게 해결될 문제가 아니다. 그래도 두루마리에 그려야 한다면. 정면 승부를 포기하고 다른 장르에 기댄 것이 회화로서는 나은 결과를 얻었다.

남송대南宋代 마원馬遠(1189이전~1225이후)의 〈서원아집도〉를 보면 이 주제가 이공린의 첫 작품이 그려진 한 세기 후에는 이미 두루마리의 형식을 고민하기 시작했다는 것을 알 수 있다. 사실 마원의 작품은 그다지 '서원아집도'처럼 보이지 않는다. 다섯으로 나뉘어 모임을 진행하는 것이 이 주제의 기본 구성이 되어야 함에도, 화면 속 인물들은 이 사실에 대해 전해들은 바가 전혀 없는 듯하다. 두루마리 중심 부분에 조밀하게 모여 있는 인물군을 제외하면 모두 제각각 흩어져 있을 뿐이다. 여기에는 바위에 제하는 미불도, 악기를 연주하는 진경원도 보이지 않는다. 게다가, 글을 쓰고 있어야 할 소식은 시동들을 대동하고 이제 막 서원으로 들어서는 중이다.

화가는 '서원아집'을 그대로 재현하는 것에는 흥미를 느끼지 못했던 것이다. 도리어 마원의 화면이 강조하고 있는 부분은 속세와 상당히 떨

어져 있을 것 같은, 서원의 아름다운 풍광이다. 두루마리를 펼쳐가면서 감상하게 되는 것은 문인들의 '아집'이 아니라, 일각—角구도의 서정적인 화면으로 이름 높은 마원의 아름다운 '산수화'이다. 멋진 작품이긴 하지만 김홍도의 상황에서 따를 만한 해석은 아니었다.

두루마리의 어려움을 축화와 의논하면 어떨까. 시간을 공간으로 전환해야 하는 과제라면 도움이 될 듯하다. 일단 두루마리의 한계를 극복하는 데는 도움이 되었다. 시간의 흐름과 관계없이 서원에서의 아집을 한눈에 보여줄 수 있기 때문이다. 하지만 이번에는 축화 자신의 문제에 부닥치고 만다. 역시 텍스트와의 관계를 푸는 것이 쉽지 않았던 것이다.

축에 이야기를 그릴 때는 상징적인 장면 하나로 압축해야 한다. 이는 화면 하나에 많은 이야기를 담는 것이 적절하지 않다는, 너무도 당연한 이치 때문이다. 그런데 서원아집도는 '집'集을 그려야 하는 운명이다. 어떻게 하나의 장면으로 표현할 것인가. 열여섯 중에 특별한 몇 사람만 불러낸다? 이런 경우라면 이미 서원아집도가 아니다. 실제로 '바위에 제하는 미불' 도상 등은 단독 장면으로도 인기를 끌었지만, 그렇다고 그 작품을 서원아집도라 부르지는 않는다.

축에 그려진 대부분의 서원아집도가 유사한 도상과 구도로 전해지는 것을 보면 일단 하나의 흐름으로 정리된 것은 사실이다. 인물들 가운데 누가 남았는가? 결국 모두가 남았다. 화가들이 줄이기로 마음먹은 것은 인물의 수가 아니라 인물의 크기였던 것이다. 이 주제를 가장 많이 그렸다는 구영仇英의 〈서원아집도〉로 양상을 살펴보자. 화가가 주제를 지키기 위해 포기한 것은 축화로서의 아름다움이다. 마원의 두루마리가 주고받은 것과는 정반대의 양상이다. 물론, 구영 작품 속의 서원도 대단히 근

마원, 〈서원아집도〉(부분), 남송, 비단에 채색, 29.3×306.3cm, 넬슨 앳킨슨 미술관

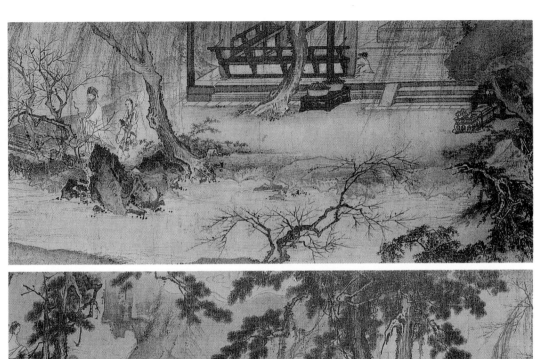
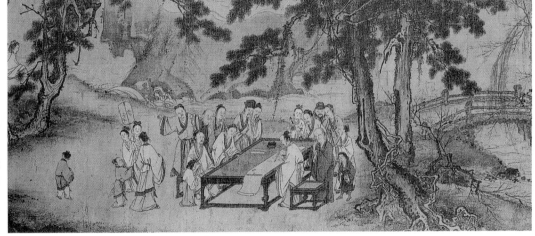

사한 공간이기는 하다. 하지만 한 폭의 축화로 보자면 구성이 산만하기 그지없다. 화가의 기량이 부족했던 것은 아니다. 한 폭의 축에 주인공들을 다섯 그룹으로 배치해야 한다는, 그 사실이 안고 있는 문제였을 뿐이다. 결국 서원아집도의 흐름이 두루마리보다는 축화 쪽으로 기울어지긴 했지만 그림이 좋아서라기보다는 주인공들이 오래도록 이름값을 한 덕분이다. 즉 주제에 대한 선호가 형식의 약점을 덮어준 셈이다.

물론 이 주제를 선호했던 주체는 화가가 아니다. 화가의 입장에서 보자면 이 주제, 재미없다. 걸작은커녕 졸작을 면하기도 어려워 보인다. 게다가 텍스트를 무시했다, 구성이 산만하다, 말들은 또 얼마나 많은가. 이 난감한 텍스트 앞에서 김홍도는 일단 앞서의 성과들을 검토했음이 틀림없지만 결과적으로 보자면 도상을 가져오는 것 이상의 도움을 받지는 않았던 것 같다. 완전히 새로운 것을 만들어내겠다는 의지로 충만했기 때문은 아니다. 오히려 그는 텍스트에 입각한 매우 모범적인 작품을 제작했다. 선배들의 해석으로는 자신이 처한 상황을 해결할 수 없었기 때문이다.

김홍도에게 요구된 것은 병풍화였다. 축화가 해결하지 못한 과제를 넘어설 수 있을까. 혹 여기에 골몰하느라 두루마리의 문제로 돌아가서도 곤란하다. 그리고 가장 중요한 것, '서원의 아집'을 제대로 느끼게 해달라는 의뢰인의 요청을 잊어서는 안 된다. 김홍도의 대응은 명쾌했다. 어려운 문제일수록 원점을 돌아보라. 그의 해석은 보는 사람에 따라 '모 아니면 도'였다.

김홍도의 〈서원아집도〉, 주인공의 무게를 존중하다

먼저 화면을 살펴보자. 1778년, 여섯 폭 비단에 담채로 그린 〈서원아집도〉는 병풍으로서는 적당히 아담한 크기이다. 이야기는 여느 병풍화와 마찬가지로 오른쪽 폭에서 시작된다. 화가의 관지款識는 제1폭 우측 상단에, 강세황의 화제는 제5폭 상단에 씌어 있다.

　제1폭과 제2폭은 이야기의 도입부이다. 공간적으로 보자면 서원의 입구이기도 하다. 원림으로 통하는 문을 중심으로 그 안팎에 세 사람이 그려졌다. 주인공들의 시종인 듯, 이런저런 물건들을 나르느라 분주하다. 하지만 도입부에서 눈에 띄는 소재는 인물이 아닌 입구 그 자체이다. 향리의 조촐한 정원과는 격이 다른, 다소 화려한 분위기의 규모 있는 원림이다. 그럴 것이다. 북송 황제의 부마였던 이가 자랑하던 원림이라면 이 정도는 되어야 한다. 화려한 기둥머리 장식에, 담장에까지 멋진 조각이 베풀어져 있으니 문 안쪽의 세계가 궁금해질 법도 하다. 그렇지만 원림 안은 쉬이 들여다볼 수 없다. 이 신비한 공간이 지나치게 드러나는 것을 막기 위해 구조물을 설치하여 덩굴을 올렸으며 대를 심고 거대한 태호석을 배치해놓았다. 문 바깥의 사람들에게는 호기심을, 안쪽에서 아집을 열고 있는 이들에게는 안정감을 더해주는 장치이다.

　그 문을 통과한 이들을 한 마리 사슴이 맞이한다. 마치 기다리고 있었다는 듯, 문 쪽을 향해 고개를 돌리고 있다. 원림의 안내자를 자청한 것일까. 옛그림에서 사슴은 신선과 함께 등장해야 마땅한 소재이니 서원이지닌 의미가 무엇인가를 생각해보라는 말이다. 사슴 뒤쪽으로는 과연 그러한 분위기에 어울리는 거대한 바위가 자리하고 있다.

　이 바위는 제3폭으로 이어져 첫번째 인물군의 배경을 이룬다. 평평

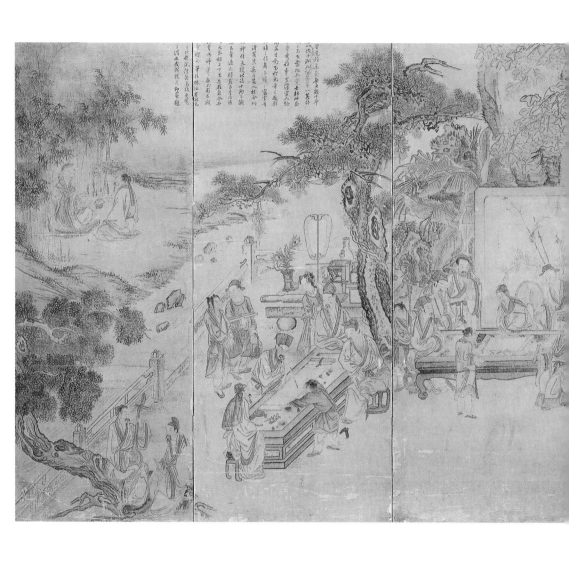

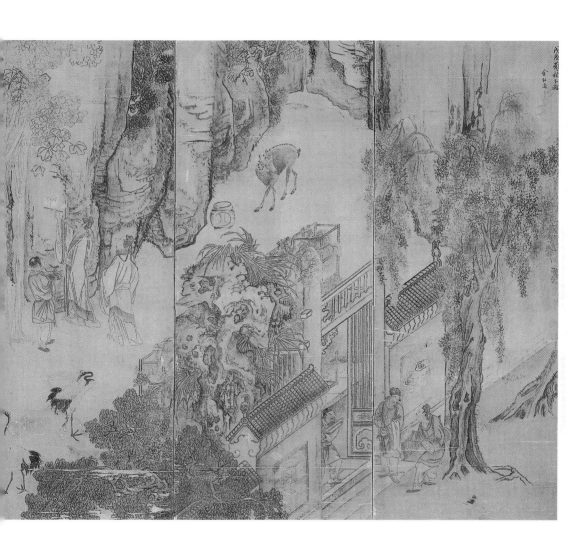

김홍도, 〈서원아집도〉 육폭병, 1778년, 비단에 담채, 122.7×287.4cm, 국립 중앙박물관(중박201006-206)

한 바위 앞에 붓을 들고 선 이는 미불, 바로 텍스트 「서원아집도기」를 남긴 인물이다. 그를 바라보는 왕흠신과, 벼루를 받치고 선 시동이 함께 그려져 있다. 그들 아래쪽에서 한가로이 서성이는 두 마리의 학. 이 또한 사슴과 같은 맥락으로 읽히는, 옛 이야기와 그림에 심심찮게 등장하는 소재이다.

다시 옆으로 걸음을 옮긴다. 제4폭은 오동나무 그늘 아래서 이야기가 진행된다. 이 장면의 중심인물은 이공린이다. 「서원아집도기」에 묘사된 대로, 그의 그림을 감상하려는 문인 다섯 명이 함께 등장한다. 이공린의 후면은 장자障子(한 폭짜리 병풍)가 받쳐주고 있으며 이 장자의 배경으로 제3폭에서 이어진 바위와 함께 태호석이 그려졌다. 무성한 파초 잎이 푸른 오동과 어우러져 서원에 싱그러운 계절이 무르익었음을 알려준다. 시중을 드는 시동은 두 명인데 지팡이를 짚고 선 한 아이는 다른 쪽이 더 재미있어 보이는지 고개를 돌린 모습이다. 그곳에는 무슨 일이 벌어지고 있기에?

시동의 시선을 따라가면 이곳에도 역시 커다란 탁자를 중심으로 네 사람의 문인이 앉아 있다. 바로 소식의 그룹이다. 어여쁜 시녀 하나가 이들을 모시고 섰지만 그녀의 눈길은 자기들끼리 이야기에 빠져 있는 젊은 시종들 쪽을 향하고 있다. 아무래도 시를 짓고 그림을 그리는 문인들의 모임이 그들에게는 조금 지루했을 것이다. 모두 여덟 명이 등장하는 다소 복잡한 장면인데 인물들 뒤로 각도를 달리한 또 하나의 탁자가 감상용 고기古器를 위해 준비되어 있다. 멋진 소나무 한 그루가 배경을 이루고 그 위쪽으로 단정히 적힌 화제畵題가 보인다.

제5폭의 인물 뒤로 둘러진 난간은 제6폭으로 이어지는데 돌다리가

놓인 시내를 사이에 둔 채 각기 둘씩 짝을 이룬 두 그룹이 화면의 위아래에 그려져 있다. 화면 하단에는 나무뿌리에 앉아 비파를 연주하는 진경원 등이 보인다. 원통대사는 상단의 대나무 숲속에서 무생론無生論을 강의하는 중이니, 역시 시내 건너 이처럼 고요한 공간이 제격이라 하겠다. 깊은 원림은 시내를 거슬러 대숲 저 뒤로 이어질 듯하지만 이들의 우아한 모임의 자취는 여기까지이다.

화려하면서도 깔끔한 작품이다. 사실, 이름깨나 있다는 화가들의 화면도 뜯어보기 시작하면 의외로 허술한 부분들이 눈에 툭툭 걸리곤 한다. 그런데 김홍도는 좀처럼 틈을 보이지 않는다. 배경을 멋지게 장식한 나무들이며, 탄력 있는 선묘가 돋보이는 인물들, 탁자에 놓인 옛 기물 하나에 이르기까지 그의 섬세한 손길은 흐트러지지 않는다. 모든 장르에 능했다는 세간의 평 그대로다. 사실 말이 쉽지, 육폭 병풍 전체를 동일한 긴장감으로 작업한다는 것은 결코 쉬운 일이 아니다.

전체 구성이 촘촘하면서도 시원스럽다. 각각의 화폭은 인물과 나무, 그 외의 소재들이 어울려 일단 여백이 많지는 않다. 여섯 폭 안에 시중드는 이까지 스물여섯이나 되는 인물을 무리 없이 배치해야 했으니 덩그러니 남아돌 자리가 있을 리 없다. 그렇지만 화폭 전체를 이어서 보면, 용케도 답답함은 피해나갔다. 사물이 매우 효율적으로 배치되어 있기 때문인데 그 사이사이 막힌 곳을 풀어내듯 길을 터준 것이다.

서원 입구에서 시작된 길을 따라 걸어보자. 그 길은 미불의 바위를 지나 잠시 이공린 앞에 머무르다 소식의 탁자를 돌아 시내를 건너는 돌다리에 이른다. 길은 거기서 작은 시내로 모습을 바꾸는데, 이 물길을 따라 '빈 공간'이 화면 밖으로 이어지는 구성을 취한 것이다. 크게 보아

비스듬한 'ㄷ'자 형태의 여백을 만든 셈인데 사선의 배치로 길이감을 강조함으로써 그 효과를 극대화했다. 대단히 의도적인 배치이지만 누구나 의도할 수 있는 배치는 아니다. 화가가 고민하며 고이 비워두었을 그 공간을 따라가며 마음을 열어보라. 이 원림에서는 바람의 흐름이 느껴진다.

여기까지가 그의 화면이다. 그렇다면 김홍도는 텍스트와 병풍이라는, 앞서 제기된 문제들에 어떤 방식으로 대응했을까. 먼저 생각해보자. 〈서원아집도〉의 존재 이유는 무엇인가. 텍스트의 가르침대로 '그림만이 아니라 그 사람들의 인품을 보는 것 같은' 데 있다. 김홍도는 바로 이 점에 주목했다. 그는 '그 사람들'을 '주인공'으로 제대로 대접했던 것이다. 그 하나하나가 별처럼 빛나는 이름들이 아닌가.

확실히 김홍도의 인물들은 화면에 비해 다소 크게 자리 잡은 듯한 느낌이다. 여타의 서원아집도와 비교해보면 그의 인물들은 세부까지 알아볼 수 있을 만큼 큼직하게 그려졌다. 원림의 모습을 넓게 그려 넣었다면 감상화로서 한층 근사한 결과를 얻을 수도 있지 않았을까. 산수화에도 탁월한 김홍도였다. 하지만 텍스트에 충실하기로 마음먹었으니 확실하게 갈 일이다. 화면의 비례에서 보자면, 사건을 진행 중인 인물의 무게는 텍스트에 집중하던 초기의 이야기 그림과 비슷할 정도이다. 하긴 그렇다. 인품까지 살피기 위해서라면 의당 이렇듯 상세히 표현해야 할 것이다. 서원을 너무 멀리서 조감하지 않은, 감상자가 곁에 있다는 느낌이 충분히 들 만한 정도의 거리감이다.

물론 크기만 키운다고 모든 문제가 해결되는 것은 아니다. 자칫, 빛이 서로 부딪쳐 모두가 파묻혀버리는 사태를 맞을 수 있다. 축화에서 인

물을 작게 그려 넣을 수밖에 없었던 이유는 이런 상황이 염려스러웠기 때문이다. 김홍도는 병풍의 특성에 이야기를 맡겼다. 병풍은 여러 개의 폭이 모여 결국은 하나의 화면을 이룬다. 마치 서원아집도를 위해 준비된 형식처럼 보이지 않는가. 한 공간에서 적절한 규모의 그룹으로 나뉘어 활동하는 주인공들에게 최고의 환경이다. 화가는 화폭 하나하나에 다섯 개의 주인공 그룹을 적절히 나누어 그려 넣었다. 그럼으로써 이들 그룹은 각기 독자적인 공간의 주인으로서 자신들의 모임을 편안히 즐기게 되었다.

고지식하게, 인물들에만 초점을 맞추면 될 것이라고 생각해서는 안 된다. 더군다나 이들을 서로 모르는 사람들처럼 한 폭씩 끊어서 배치하는 건 아집의 정신에도 어긋나는 일이므로, 각 폭을 이어 하나의 화면으로 읽어도 무리 없는 구성이 되어야 한다. 김홍도의 선택은 탁월했다. 이 '나누면서 이어주는' 구성을 위해 숨겨놓은 보물들이 있었으니, 무심한 배경처럼 자리를 잡고 선 소재들을 보라.

미불과 이공린 사이에 그려진 것은 두 그루의 싱그러운 벽오동이다. 곧게 솟아오른 오동의 줄기로 자연스럽게 둘로 나뉜 화폭은, 화면의 상단에서 양쪽으로 퍼져 내린 나뭇잎들로 다시 자연스럽게 이어진다. 이공린과 소식 사이에서는 소나무가 같은 역할을 맡았다. 「서원아집도기」의 내용 가운데서도 고기상古器床 옆에 그려진 것으로 등장하는 소나무를 활용하여 각기 여덟 명씩, 가장 많은 인물이 등장하는 두 그룹을 시각적으로 분리해두었다. 길게 뻗은 가지로는 화제까지 떠받치고 있으니 하는 일이 많은 친구다. 그리고 마지막 제6폭, 흐르는 시내를 사선으로 기울여 낸 감각까지. 단순한 계산으로 얻을 수 있는 결과가 아니다.

그렇게 만들어진 서원은 아집이 열리지 않았더라도 그 자체만으로 충분히 아름다운 공간이어야 할 터인데. 볼 것 없는 서원이라면 어찌 그런 곳에서 아집이 가능하리요, 차라리 우리의 자리를 줄여달라. 주인공들의 근심어린 항의가 이어질 것 같다. (그들이 누구던가. 최악의 경우 불참 통보를 보낼지도 모른다.) 다행히도 김홍도는 회화로서의 아름다움을 포기하지 않았다. '아집'이라는 주제를 위해 '서원'이라는 공간을 희생하지 않았으니, 두루마리나 축화 양쪽의 고민을 가볍게 털어낸 대목이기도 하다.

　　그는 많지도 않은 여섯 폭 가운데 두 폭을 과감히 잘라내어 도입부, 즉 서원의 입구를 표현하는 데 사용했다. 과하다 싶을 정도의 배려이다. 하지만 서원에 대한 묘사에 인색했다면 그날의 모임 또한 오래도록 기억되지는 못할 것이다. 게다가 아무런 준비 없이 첫째 폭부터 불쑥 이야기를 시작한다? 역시 아니다. 서원에 들어서기 전에 숨도 고르고 매무새도 다듬을 여유가 필요하다. 화가는 그런 참가자들의 마음을 읽었던 것이다. (물론 이 때문에 마지막 폭은 송구스럽게도 두 그룹이 공용하는 사태가 발생했다. 그래도 인물 수가 워낙 적은 데다 그다지 넓은 공간이 요구되는 활동을 하시는 것도 아니니, 화가의 고충을 넉넉히 헤아려주셨으리라.)

　　이처럼 아름다운 원림을, 화가는 감상자가 함께 거닌다는 느낌이 들도록 그려나갔다. 사실 의뢰자의 기대가 조금 더 발전했다면 그들의 '인품을 보는 것'에서 그들의 아집에 참여하는 쪽으로 진행될 것인즉, 이를 헤아린 화가의 마음이 예사롭지 않다. 바로 화면을 흐르는 길(여백)의 설정이 진가를 발휘하는 부분이다. 화가는 이 길을 따라 인물군을 순차적으로 배열함으로써 「서원아집도기」에 언급된 다섯 개의 그룹 모두에게

시선이 골고루 베풀어지도록 했다. 과연 축화가 부러워할 만한 구성이다. 게다가 특별히 마음에 드는 주인공이 있다면 그를 먼저 만날 수도 있다. 병풍은, 이야기를 풀어 읽으면서 그 인물이 나올 차례를 기다려야 하는 두루마리와도 다르다. 김홍도의 인물들은 모두 펼쳐진 화면, 즉 서원이라는 공간을 함께 즐기고 있으므로 병풍 앞에 서는 순간, 당신은 글을 짓거나 그림을 그리는 그 인물의 모습을 발견하게 될 것이다.

도상은 온통 옛것이건만 김홍도가 창조한 것은 완전히 새로운 서원아집도이다. 각 폭을 적절하게 배치하고 개개의 인물을 존중하면서 그들을 감싸 안은 원림의 정경까지 담아낸 병풍화. 텍스트의 의도까지 염두에 두고 비교해보라. 이것이 바로 '서원아집도'이다.

젊은 날의 이상을 그리다

그렇다. 그의 작품이 서원아집도로서의 모든 조건을 갖춘 것에는 '도'이거나 '모'이거나 모두들 별 이견이 없다. 그런데 '도' 쪽에서 덧붙일 이야기가 있단다. 논지인즉, 그의 작품에 너무 빈틈이 없다는 것, 완벽한 모범답안 같아 흥이 나지 않는다는 이야기다. 멋지게 꾸며진 공간에서 잘 차려입고 찍은 기념사진 분위기가 아니냐는 불만을 토로한 것이다. 옳은 말이다. 느낌만을 앞세우자면 나도 이쪽에 동의한다. 하지만 그의 작품은 나를 위해 그려진 것이 아니니 내 느낌을 존중해달라 말하기가 어렵다. 왕실에 소속된 대표 화원이라는 입장에, 서른넷이라는 미숙하지도 원숙하지도 않은 나이가 바로 김홍도가 처한 상황이다. 지금 나의 느낌보다 중요한 것은 18세기 후반 조선 문화계의 기대치이다. 헌데 그 기대치가 우리의 불만과 대체로 겹친다 해도 너무 놀라지 말기를.

내가 일찍이 아집도를 본 것이 무려 수십 본인데 그중에 구십주仇十洲(구영)가 그린 것이 제일이었고, 그 외는 자질구레하여 다 기록할 필요조차 없었다. 이제 사능士能(김홍도)의 이 그림을 보니 필세가 빼어나고 포치도 적절하며 인물이 살아 움직이는 듯하다. 원장元章(미불)이 절벽에 글씨 쓰는 것이며, 백시伯侍(이공린)가 그림 그리는 것이며, 자첨子瞻(소식)이 글 쓰는 모습이 원래 그 사람의 모습 그대로이다. 이것은 신이 깨우쳐준 것이거나 하늘이 주신 재능이니, 십주의 섬약한 작품에 비하면 그를 능가할 뿐만 아니라 장차 이백시의 원본과도 우열을 다툴 것이다. 뜻하지 않게 우리 동방 이 시대에 이러한 신필神筆이 있어 그림은 진실로 원본에 못지 않은데, 나의 필법이 성글고 서툴러 원장에게 비할 수 없으니 다만 좋은 그림을 더럽히는 것이 부끄럽다. 어찌 보는 이의 꾸지람을 면할 수 있으랴. 무술년 섣달 표암豹菴이 제題하다.

제5폭에 쓰인 표암豹菴 강세황(1713~1791)의 화제이다. 강세황은 김홍도가 활약하던 18세기 후반, 조선 화단에 지대한 영향력을 행사하던 지체 있는 문인화가이다. 나이로 보아도 김홍도보다 30여 년 연상인데 하물며 그 시절의 법도로 본다면. 그런 그가 한 화원의 그림에 이처럼 더할 나위 없는 상찬을 늘어놓고 있다. 물론 강세황은 김홍도의 그림 스승이자 진심 어린 후원자이기도 했다. 그렇다 해도 의례적인 비평으로 보기에는 좀 과하다 싶지 않은가. 그림의 '완벽함'이 정말로 마음에 들었던 것이다.

강세황이 이렇게까지 나오는데 더 무슨 불만을 늘어놓겠는가. 이제는 김홍도 자신의 이야기가 남은 것 같다. 화제는 스승에게 맡겼으니 그

림으로 빗댄 자신의 마음을 보여주려나? 그의 〈서원아집도〉가 감상자를 위한, 주제 의식이 선명한 작품인 것은 사실이지만 그것이 전부라 생각한다면 아직 이 화가를 잘 모르는 것이다.

그는 병렬식으로 전개되는 텍스트를 고려하여 등장인물 모두를 주인공으로 대접했지만, 그렇다고 그저 평면적으로 나열한 것은 아니다. 병풍에도 조명을 받기 좋은 자리가 있다. 약간 거리를 두고 바라볼 때 가장 먼저 시선을 끄는 부분, 즉 화면 전체의 중심을 잡아주면서 감상자와 정면으로 마주할 수 있는 인물이 등장한 장면이 어디인가. 유독 그 앞에는 깊은 호흡을 위해 다소 넓은 여백을 준비해두기도 했다. 김홍도가 텍스트의 순서와는 다르게 자리를 배치했던 의도 가운데는 그를 정중앙에 앉히고자 하는 마음이 숨어 있었을 터이다.

「서원아집도기」에는 '동파東坡 이하 열여섯 명'이라고 밝히고 있으니 분명, 아집의 좌장은 소식이다. 하지만 김홍도의 작품은 그렇게 이야기하지 않는다. 이공린이 앉아 있는 의자만이 등받이까지 세워진 색다른 모습인 데다, 도무지 낯설기만 한 소재까지 등장한다. 텍스트는 물론, 전대前代의 작품에서도 볼 수 없었던 이 소재는 바로 이공린의 등 뒤에 우뚝 세워진 병풍이다. 전통사회에서 '병풍 앞에 앉는 자'의 의미를 새겨보지 않더라도, 화면 안에서만 보더라도 그렇지 않은가. 복잡한 배경으로부터 그의 형상을 오롯이 지켜주겠다는 화가의 의지를 확연히 드러내는 장치인 것이다. 게다가 병풍의 형상을 보자. 고고한 문인의 상징인 대나무가 그려진 화병畵屛이다. 그런데 어인 일인지 그 위에 '동파거사'東坡居士라 적힌 희미한 글씨가 보인다. 즉 이 대나무 그림이 소식의 작품이라는 말이다. 이에 대해 '소식을 중심으로 한 인물들의 모임이라는 것을 암시한

다'고 해석한 예도 있지만 뭔가 석연치 않다. 소식을 강조하고 싶었다면, 도대체 그의 작품이 무엇 때문에 이공린을 위해 설치되어 있겠는가. 화가의 속마음을 읽어볼 일이다.

좀더 가까이 다가가 이공린의 얼굴을 살펴보자. 열여섯 명 가운데 가장 젊고 준수하게 그려졌다. 1049년에 태어난 이공린은 소식보다는 십여 년 연하이지만 장뢰는 물론, 조보지나 미불보다도 나이가 많다. 심지어 서원의 주인인 왕선에 비하면 스물 정도 연상으로 대략 이 그룹의 평균 나이 정도이다. 화가의 편애가 눈에 띈다. 사랑에는 이유가 있을 터인데.

서른 전에 이미 그 이름을 세상에 널리 알렸다는 김홍도이다. 국왕의 총애를 받으며 최고의 화원으로 승승장구하던 그의 꿈은 무엇이었을까. 이 뛰어난 화가의 진정한 꿈이 최고의 '화원'이었을까. 이공린은 북송대 문인화를 완성한 인물로, 우아한 문인이자 '화가'의 역할로 「서원아집도기」에 등장한다. 후대에 미친 영향 또한 적지 않아 이야기 그림의 경우만 해도 늘 첫머리에는 그의 이름이 등장한다. '이공린의 원본과도 우열을 다툴 것'이라는 강세황의 화제에 마음을 기울이지 않는다 해도, 위대한 화가 앞에 선 젊은 화가의 심정이 예사로울 수 없다. 게다가 화원 신분에서 보자면, 보아도 한참을 올려다보아야 하는 자리에 그가 있다. 재능만으로 좁히기에는 너무도 막막한 거리다. 아니, 거의 불가능한 거리라는 사실을 우리 모두 알고 있다. 젊은 시절 자字를 사능士能이라 했던 그이고 보면, 선비로서의 삶을 마음에 두었던 것이리라. 이공린을 그리는 김홍도. 질투는 선망의 다른 이름이니 마음속의 그 흔들림을 그린 것이다.

다시, 문제의 진원지로 돌아가다

속마음까지 읽게 해준 화가에게는 미안하지만 김홍도가 없는 자리에서 고백할 것이 있다. 우리가 처음 품었던 의문. 대체 누가 열여섯 명의 유명 인사를 모두 주인공으로 삼아달라고 요구했을까? 정말 그런 꿈같은 모임이 실제로 가능했을까?

꿈에 취해 「서원아집도기」를 읽고 그림을 감상할 때는 깨닫지 못했지만 따지기 시작하니 의심스러운 점이 한두 가지가 아니다. 먼저 이 서원아집의 실존 여부. 아집이 있었다고 전해지는 1087년을 전후하여 그들의 행적을 추적해보면, 생몰년이 명확하지 않는 원통대사 등을 제외한 다른 인물들만 살펴보더라도 생존 연대나 지방관 근무 기간, 유배 시기 등을 조합할 때 실제로 그들 모두가 일시에 서원에 모일 수 있는 가능성은 없다고 한다. 즉 서원아집은 실존했던 사건은 아니라는 이야기다.

어찌된 일인가. 서원아집이 존재하지 않았다면 이공린의 그림이나 미불의 「서원아집도기」는? 먼저 이공린의 〈서원아집도〉의 문제에 대해 살펴보자면 그림 자체가 존재했을 가능성이 전혀 없지는 않다. 그들이 서원에 모인 사건은 없었으나 몇 그룹으로 나뉘어 이런저런 교집합을 형성하면서 모임은 가졌을 것이다. 이들은 소식을 중심으로 하여 당파로 보아도 매우 친밀한 관계에 있었던 인물들인 만큼, 이공린이 상징적인 만남의 자리로서 이 그림을 그린 것이라는 해석이다. 물론 아주 긍정적으로 생각할 경우에 가능한 이야기다.

이공린의 그림이 실존한다는 전제에 동의한다면 그것을 보고 썼다는 미불의 「서원아집도기」는 무사통과일까? 사실은 이쪽의 설 자리가 더

욱 옹색하다. 일단 「서원아집도기」가 수록된 문헌이 미불 당시의 것이 아닌 데다, 소식을 '동파선생'東坡先生이라 일컫는다거나 스스로를 '미원장' 米元章으로 칭하는 등 내용 또한 미불이 직접 썼다고 하기에는 무리가 따른다. 게다가 「서원아집도기」는 이공린의 〈서원아집도〉가 채색화라 적고 있지만 다른 문헌에서는 수묵화라 전하기도 하는 실정인지라. 결국 「서원아집도기」는 후대의 누군가가 만들어낸 것이라는 쪽으로 이야기가 정리되는 중이다.

아집과 아집도, 아집도기는 이처럼 그 규명이 매우 모호한 상태다. 그럼에도 불구하고 놀라운 점은, 그 실체에 대해 의문이 제기된 것이 아니라 이 주제가 대를 거듭해가며 그림으로 재현되었다는 사실이다. 곰곰이 생각해보면 이 또한 세상의 이치다.

서원아집은 필요에 의해 '창조'된 것이다. 그것이 남송 문화계를 강타했던 '소식 열풍'이든, 회고를 동반하는 애틋한 추억이든, 그 이름이 무엇이든 그들에게는 그런 문화적 '이슈'가 필요했던 것이다. 한둘도 아니고 열여섯 명의 스타를 한자리에서 만날 수 있는 서원의 우아한 모임. 이미 더 이상 우아하다고 느껴지지 않는 현실에서 그런 모임은 근사한 화제이자 본받을 만한 모델로서도 매우 적절했다. 모임의 실존 여부는 중요한 것이 아니다. 중요한 것은 그 모임의 정신이다. 혹, 그것이 상상 속의 장면이면 어떠한가. 어차피 '이야기'는 그 속성상 허구와 쉽게 헤어질 수 없는 관계다. 그림을 그리는 이는 그리는 데 충실하고 감상하는 이 또한 감상함으로써 족할 것이다.

그래도 나에게 묻는다면, 나 역시 이 '사실'을 모르는 쪽이 낫기는 하겠다. 1778년, 김홍도는 이 복잡한 사연들을 알지 못한 채 자신만의 서원

아집도에 몰두하고 있었다. 그날의 모임을 생생히 재현하겠다는 젊은 열망으로. 결과를 보라. 다행스러운 일이 아닐 수 없다.

이백시李伯時는 당대 소이장군小李將軍이 샘물과 바위, 구름과 사물, 초목과 죽석을 채색화로 그린 것을 본받아 그렸는데 사람을 감동시킬 정도로 절묘했다. 인물들은 모두 빼어나고 각기 그 본래의 모습과 같았다. 나무 아래 부는 바람의 기운이 느껴지고 세속적 기운은 한 점도 없었으니 평범한 필치가 아니었다.

그중에 오모烏帽를 쓰고 누런 도복을 입고 붓을 잡고 있는 사람이 동파선생東坡先生이고, 선도건에 자색 갖옷을 입은 자가 왕진경王晉卿이고, 복건에 청색 윗옷을 입고 궤안 앞에 서 있는 사람은 단양丹陽 땅의 채천계蔡天啓이고, 의자를 만지며 바라보는 자는 이단숙李端叔이다. 뒤에 있는 계집종은 머리를 올리고 물총새 깃털로 장식했는데 자연스럽게 기대 서 있는 모습에 부유하고 운치가 있으니 왕진경의 가희家姬이다.

소나무 한 그루가 구부려져 자라고 그 위를 구름이 에워싸고 있어서 붉은 기운과 푸른색이 섞여 있다. 그 아래에는 큰 돌판에 옛날 악기와 거문고가 있고 파초가 주위를 감싸고 있다. 돌판 옆에 앉아 있는 도사 모자에 자색 옷을 입고 오른손은 돌에 기대고 왼손에 책을 잡고 그림을 보는 자는 소자유蘇子由이다. 단건에 비단 옷을 입고 손에 파초 부채를 들고 응시하는 사람은 황로직黃魯直이다. 복건에 베옷을 입고 도연명의 「귀거래사」를 횡권으로 그리고 있는 자가 이백시이다. 두건을 풀고 청색 옷을 입고 어깨를 만지며 서 있는 사람은 조무구晁無咎이다. 무릎을 꿇고 돌을 만지며 그림을 보는 사람은 장문잠張文潛이다. 도사 두건에 흰색 윗옷을 입고 무릎을 만지며 위를 쳐다보는 자는 정정로鄭靖老이다. 뒤에 동자가 장수지팡이를 들고 서 있다.

두 사람이 뿌리가 넓게 퍼진 노송나무 아래에 앉아 있는데 복건을 쓰고 푸른 옷소매에 손을 넣고 옆에서 귀기울이는 자가 진소유秦少游이고, 금미관琴尾冠에 자색 도복을 입고 월금을 타는 자가 진벽허陳碧虛이다.

당대의 두건에 심의를 입고 머리를 들어 돌에 제하고 있는 사람이 미원장米元章이고, 복건에 소매에 손을 넣고 위를 보는 자가 왕중지王仲至이다. 앞에는 머리를 올린 장난기 있는 동복이 옛 벼루를 들고 서 있고, 뒤에는 금석교錦石橋가 있고 대나무 숲이 맑은 시내 깊은 곳을 에우르며 녹음을 드리우고 있다.

그 가운데 가사를 입고 부들포 위에 앉아서 무생론無生論을 강의하는 사람이 원통대사圓通大師이고, 옆에서 복건에 베옷을 입고 경청하는 자가 유거제劉巨濟인데 두 사람은 모두 기암괴석에 앉아 있다. 그 아래로 제법 큰 시내로 물이 출렁거리고, 수석 주위를 지나간다. 바람이 대나무에 나부끼고 화로에 연기가 피어오르고 초목이 저절로 향을 낸다.

인간세상의 청광한 즐거움이 이보다 더하리요? 아아! 명리에 집착해 물러날 줄 모르는 이들이 어찌 이 같은 즐거움을 얻을 수 있으리요? 동파 이하 16명은 모두 문장의 의론, 박학과 변론, 문장과 그림에 뛰어나고, 전통에 대한 지식이 많고, 영웅적 면모에도 세속에 영합하지 않는 성격의 소유자들이니 고승들에게 버금가고 홀연히 뛰어나 그 명성이 사방의 오랑캐 나라에도 전해졌다. 뒤에 이를 보는 자는 그림만이 아니라 그 사람들의 인품을 직접 보는 것 같으리라.

한글풀이는 서은숙의 번역을 인용했다. 서은숙, 「서원아집의 역사적 실재성과 그 의미」, 『원우론집』, 2002.

삽화

삽화, '서적'이라는 새로운 매체의 요청

앞서 이야기 그림의 정반합正反合까지 모두 이야기했다. 그러면 이제 합을 새로운 정으로 삼아 여기서 다시 시작해볼 수는 있을까. 남겨진 결과물들로 보자면 이야기 그림에서는 이 법칙이 유효하지 않았던 것 같다. 그렇다고 계속 두루마리와 축, 병풍이라는 세 가지 형식으로만 제작된 것은 아니다. 앞선 정반합은 계속해서 자신의 길을 풍요롭게 채워나가고 있었으니 꼭 새로운 형식이 필요한 것도 아니었다.

그런데도 다른 형식이 생겨났다. 이는 무슨 의미인가. 이야기 그림에게 필요한 형태가 더 남아 있었을까. 새로 생겨난 이 형식은 앞선 세 가지 형식들의 연장선에서 생각할 수 없는 본질적인 변화를 포함하고 있었다. 즉 이야기 그림이 새로운 형식을 찾아간 것이 아니라 그 형식이 그림을 찾아왔다고 말하는 편이 사실에 가깝다. 이야기와 그림의 관계가 뒤바뀐 상황이 되어버렸다. 그도 그럴 것이 이 새로운 형식의 파트너는 바로 '서적', 즉 이야기 그 자체였기 때문이다.

삽화挿畵 또는 삽도挿圖라 일컫는 이야기 그림에 대해 살펴보기로 하자. 권화, 축화, 병풍화의 개념을 이었다면 응당 '책화'冊畵 정도로 불려야 할 터인데, '삽화'로 불린다는 것은 문자와 그림의 관계에서 누가 주체인가를 단적으로 드러내준다. 말 그대로 서적에 삽입된 그림이다. 이야기 중간에 쉬어가는 시간을 만들어주는, 그런 역할을 맡았던 셈이다.

혼자서도 충분해 보였던 이야기가 그림을 찾아 내려온 이유는 무엇일까. 아니, 그들 가운데 어떤 이야기들이 삽화를 원하게 되었을까. 이야기를 읽으면서 삽화가 필요한 경우라면? 그 이야기를 읽는 상황, 즉 텍스트와 독자의 성격이 달라진 것이다. 시대 변화에 영향을 받지 않는 장르가 있을까마는, 특히 삽화에서 중요한 것은 서적이 출판되는 상황이다.

먼저 텍스트 쪽을 생각해보자. 삽화가 필요할 정도의 이야기라면 아무래도 길이가 긴 희곡이나 소설 등이겠다. 삽화본 서적이 발달한 시기가 원 이후, 특히 명대였던 것을 떠올려보면 앞뒤가 맞는다. 원대에는 희곡이, 명대에는 소설이 발달하게 되니 이러한 흐름과 맥을 같이했을 것이다. 고급스러운 문인 취향이 물씬 풍기는 당송대의 분위기와는 달랐다는 말이다. 재미있는 읽을거리가 유행했다는 건 새로운 독자층이 탄생했다는 뜻인데, 그들은 '독서'라는 행위에 대해 이전 시대의 지식인 계층과는 다른 욕구를 가지고 있었다. 그 욕구가 삽화를 불러왔다 해도 그리 과하지 않을 듯하다.

부름에 응할 수 있으려면 실력이 필요한 법이다. 근대 이전의 인쇄는 목판이 중심을 이루었으니 이야기책의 삽화도 목판기술의 발달이 전제되어야 한다. 중국에서는 이미 고대부터 경전 등의 인쇄를 위한 판각이 대단한 수준에 이르러 있었으므로 그 기본 바탕은 충분한 상태였다.

삽화의 가장 기본적인 형식은 상도하문上圖下文, 즉 한 면을 상하로 나누어 아래쪽에 이야기를, 그 위쪽에 그 장면을 도해한 그림을 배치하는 방식이다. 여기에 삽화본이 발달함에 따라 장면 구성도 점차 다양해졌다. 양면을 모두 그림으로 시원하게 배치하는 쌍면연식雙面聯式이 있었는가 하면 삽화만 길게 이어 이야기를 전개하는 작품이 등장하기도 했다. 또한 본문의 내용과는 관련이 없는 산수화를 이야기의 중간 중간에 삽입하는 판본까지 나왔으니 잠시 쉬면서 감상하라는 배려다.

하지만 삽화는 이야기 그림의 다른 형식들과는 출발이 다르다. 두루마리와 축, 병풍을 이용한 이야기 그림들이 텍스트를 그림으로 전환하여 하나의 '작품'을 만들었다면, 삽화는 그 이야기와 지면을 공유하면서 이야기를 '보조'하는 측면이 강하다. 화가의 입장에서는 제약이 많은 형식이다. 서적의 크기를 고려하여

화면을 구성해야 하며, 색채 또한 흑백 판화를 넘어선 것은 매우 후대의 일이었기 때문이다. 수요자의 입장도 중요했으니 한 사람의 패트런을 크게 만족시키는 쪽보다는, 많은 독자에게 사랑받는 길을 선택해야 했다. 게다가 그 특성상 이야기와 함께 인쇄되는 '복제품'이었으므로 독립된 작품으로 인식되기 어려웠다.

하지만 그렇기 때문에 많은 일을 해낼 수도 있었다. 복제의 성격을 띤 이 형식은 누구든 '소유'할 수 있었을 뿐 아니라, 원작의 아우라가 문제 되지도 않는다. 서적 보급이 비약적으로 늘어나자 삽화도 다양한 계층의 사랑을 받게 되어 '이미지로 전환된 문자'의 영역을 넓히게 된 것이다.

이야기 그림의 미래에 대해 생각해보면 더욱 그렇다. 결국, 누가 남겠는가. 주변을 아무리 둘러봐도 정반합 모두 어려운 처지다. 축화가 명맥을 이어나가는 정도이고, 두루마리 그림이나 병풍화는 이미 옛 시절의 추억으로 남아 있을 뿐이다. 가능성이 있는 것은 삽화이다. 서적이 출판되는 한 적어도 삽화는 어떤 형식으로든 그려질 터이므로. 게다가 무게 중심을 약간 이동한다면 '그림 소설'과 같이 그림이 우선시되는 재미있는 관계도 가능하다. 현대에 이르러 그저 '삽화'라고 부르기엔 미안해지는 멋진 작품들이 계속 제작되고 있는 것을 보면, 이 장르에 대해 무어라 결론을 내리는 것은 조금 성급한 이야기이지 싶다.

진홍수의 『장심지정북서상비본』 삽화와 구사·왕위군의 노신 잡문 삽화는 역사적 의미 또한 남다른 작품이다. 독립적인 예술과 삽화의 경계를 묻게 하는 진홍수의 고민과, 중국 현대문학의 정점인 노신을 해석한 현대 화가들의 열정이 마지막 장을 이끌어줄 것이다.

이야기와 그림, 그리고 시장의 만남

진홍수陳洪綬, 『장심지정북서상비본』張深之正北西廂秘本 삽화

명말의 문인화가와 출판시장

예상치 못한 길을 걷게 되는 이들이 있다. 그 이유가 시대의 요구 때문이
든 개인의 성정 때문이든. 문인으로 태어났으면 문인으로 살아야 한다
고, 진홍수陳洪綬(1598~1652)의 시대에도 많은 이들은 그렇게 생각했다.

명대 최고의 인물화가로 평가받는 진홍수. 그는 문인 신분이면서 회
화의 가장 상업적인 영역이라 할 수 있는 통속문학의 삽화를 제작했던
이색적 경력의 소유자다. 문인화가와 상업출판이라니 좀처럼 연결고리
가 보이지 않는다. 앞 시대 문인화가들의 눈으로는 세상이 갈 만큼 갔다
고 혀를 찼을 일이다. 문인도 화가도 아니어서 혀를 차야 할 명분도 없는
나, 그 고리를 찾아보기로 한다.

명대明代 말기에 태어나 그 왕조의 운명을 지켜보고 다시 청대淸代의
초기를 살았던 진홍수는, 문인보다 더 문인다운 삶을 누리는 상인계층의

자본이 세력을 장악했던 강남江南에서 일평생을 보냈다. 태생은 문인이었으나 관료로 입신하지 못하고 자신의 여기餘技를 직업으로 받아들였던 이중적 성격의 화가다. 그의 삶에는 이렇듯 여러 모양의 두 세계가 불안하게 뒤섞여 있었다. 그의 이력이 흔들리는 지점, 아무래도 우리는 이 부분에서 탐색을 시작해야 할 듯하다.

거래란 일방적으로 이루어질 수 있는 것이 아니어서 양쪽의 입장이 서로 통해야 한다. 그런데 그 한쪽이 개인이 아니라면 상황은 좀더 복잡하다. '문인화가와 상업출판'의 문제에서 아무래도 먼저 확인해야 할 것은 시대의 흐름, 즉 명말 출판시장의 상황이 되겠다. 통속문학이 삽화와 함께한 것은 이미 몇 세기에 걸쳐온 일이다. 그런데 진홍수의 시대에 이르러 '문인화가'라는 새로운 파트너가 필요했던 건 무엇 때문일까. 요구를 받아들인 화가의 입장이 궁금하긴 마찬가지이다. 그 인물이 꼭 진홍수여야 할 이유가 있었다면 그건 또 무슨 이유일까.

거래의 결과가 시원찮았다면 구태여 당사자들의 입장을 헤아리느라 고민할 이유도 없었을 것이다. 문제의 작품은 진홍수의 1639년 작 『장심지정북서상비본』張深之正北西廂秘本의 삽화이다.

명말, 문학 출판시장의 입장

명대 말기 사회, 문화의 그 엄청난 변화를 떠올려보면 '16세기 후반이 되면서 많은 사람들은 새로운 세상으로 진입하고 있음을 느꼈다'는 서술이 전혀 과장으로 읽히지 않는다. 무엇보다도 그 시대, 상업이 융성했던 강남 지역에서 그 변화의 단초를 찾을 수 있겠다. 물론 상업의 융성이 곧바로 문화의 변화를 촉진하는 것이라 말하기는 어렵지만, 당시 중국의 강

남지역에서는 그 둘의 관계가 그리 멀지는 않았던 듯하다. 명말 사士·민民 간의 신분 융합은 도시에서는 이미 보편적 현상이었으며, 경제적으로 여유가 생긴 시민의 입장에서 '다음 목표가 신분 상승'이었던 것은 지극히 당연한 일이다. 무엇보다도 상업 활동을 주도하던 대상大商들의 경우 상층 문화에 대한 선망이 대단했다. 그들에게 없는 것은 '문인'이라는 이름뿐이었다. 특히 역사상 휘상徽商으로 불리는 명말 강남지역의 대상인들은 자신들의 신분을 신사층紳士層으로 편입하기 위한 투자에 인색하지 않았다. 결과적으로 이러한 노력은 문화의 개방을 촉진했고 서적의 출판을 가속화하는 배경이 되었다. 그들의 서적 출판이 '문화'적인 이유에서 시작되었다 하더라도, 자본의 힘에 의존하는 문화의 속성상 시장경제와 만나는 것은 시간문제였을 뿐이다.

관각官刻·방각坊刻·사각私刻의 3대 각서 체계가 완전히 자리를 잡고 도서의 출판이 본격적으로 상품경제에 편입되기 시작한 시기는 송대로 거슬러 올라간다. 하지만 송원대만 하더라도 필사본의 비중이 상당히 컸던 것이 사실이다. 명대에 이르러서야 강남지역의 경제문화적 배경을 바탕으로 서적시장이 활발해지게 된다.

시장은 좋은 상품이 있다고 저절로 활성화되는 것이 아니다. 그것을 소비할 사람이 있어야 한다. 누가 소비할 것인가. 더구나 서적은 일반소비재와는 성격이 다른 상품이다. 구매할 수 있는 경제적인 여건뿐 아니라 그 상품을 소비할 시간적인 여유도 필요하다. 소비하는 방법도 까다로워서 '문자'를 이해해야 한다는 조건이 따라붙는다. 이미 시대가 시대인 만큼 고대에 비해 이러한 조건을 갖춘 잠재적 소비계층이 상당히 확산되긴 했을 것이다. 그렇다 해도 역시 가장 주요한 소비자는 전통적인

독서인이다. 일단 과거시험을 목표로 독서에 전념했을 이 계층은 과거로 입신하는 것이 점점 더 어려워지면서 더욱 독서시장과 친밀해진다. 무슨 연유로? 명말이라면, 단순한 수치로 경쟁률을 비교해보더라도 정상적인 상황에서는 과거에 합격하는 것이 거의 불가능한 시대였다. 하지만 역설적이게도 그럴수록 더 열심히 책을 읽어 시험 준비를 해야 한다. 실질적인 '직장'이 없는 그들의 남아도는 시간을 구제해준 것이 바로 독서라고 해도 좋지 않을까. 특히 인구에 비해 예비 수험자의 수가 턱없이 많았던 강남의 경우, 이미 포화상태에 이르렀던 문인층이 안정적인 소비계층을 형성하고 있었을 뿐 아니라 출판시장의 생산자로 전업하기도 했던 것이다.

명대의 서방書房은 전문성이 두드러져 전통적인 사부史部 전적과 통속문학으로 업종이 나뉘어 있었다고 하는데, 일반적인 소비자에게 인기 있는 서적은 역시 희곡이나 소설과 같은 문학 장르였다. 그 가운데서도 가장 커다란 사랑을 받은 작품이 바로 원대 희곡에 바탕을 둔『서상기』이다. 원대 당시부터 이미 여러 이본異本으로 전해져 온『서상기』는 명대에 이르러 더욱 그 종류가 다양해져 무려 60여 종이 출판되기에 이르렀다니 상상하기 어려울 정도의 인기다.

시장의 규모가 커지고 서적의 종류도 다양했다는 것은 경쟁 또한 그만큼 치열했음을 뜻한다. 특히 문학 서적을 주로 출판하는 방각본坊刻本은 완전히 시장의 수요에 의존할 수밖에 없어 독자의 구매욕을 자극할 남다른 무엇이 필요했다. 작품의 이야기 구조는 아무리 여러 종류의 이본을 바탕으로 삼는다 하더라도 차별화에 한계가 있을 수밖에 없다. 내용으로 경쟁할 수 없다면 어떤 방법이 남아 있었을까. 삽화가 바로 그들

이 택한 승부처가 되었다.

현존하는 『서상기』 가운데 간행 연도를 알 수 있는 최고最古의 삽화본은 홍치弘治 11년(1498)에 제작된 것이다. 그 이후부터 삽화에 따라 서적의 판매량이 좌우되는 시대를 맞이하게 되었다. 삽화는 판화 형식으로 제작되었으니, 판화의 최전성기라 할 수 있는 만력萬曆 연간(1573~1620)이 바로 통속문학 출판의 절정기였다는 것은 당연한 일이다. 『고씨화보』顧氏畵譜(1603), 『시여화보』詩餘畵譜(1612), 『십죽재화보』十竹齋畵譜(1627) 등, 이 시기에 출간된 여러 종류의 화보집 또한 이러한 움직임에 기여한 바가 적지 않다.

각공刻工의 수준을 고민하게 된 것도 자연스런 일이었다. 출판업자들은 전속 각공을 두어 삽화의 제작에 심혈을 기울였으며, 이들 각공 가운데는 휘주의 황씨黃氏 집안처럼 대를 거듭하며 그 이름을 높인 이들도 등장하게 되었다. 실질적으로 이들 각공은 그저 판화를 각하는 수준에 머물지 않았으니, 삽화의 내용을 선정하고 디자인의 모든 부분을 종합적으로 처리할 만한 역량을 갖추고 있었다. 지역마다 각기 독특함을 지녔던 명대의 판화가 휘파 양식으로 어느 정도 통일되기에 이른 것도 바로 이 휘주지역 각공들의 활발한 이주활동 때문이었다. 명대의 판화사版畵史로 보자면 이들이 여러 지역으로 흩어져 작업을 한 것은 강남 전체의 판화 수준을 끌어올리는, 대단히 의미 있는 활동이었다. 하지만 시장 경쟁의 한가운데 선 서적상의 입장에서는 이러한 현상을 긍정적으로 바라볼 수만은 없었다.

각공의 실력이 삽화의 수준을 가늠하는 기준이 될 수 없었기 때문에, 서적상들은 다른 면에서 경쟁우위 요소를 만들어내야 하는 현실적인

문제에 봉착하게 된다. 이를 해결하기 위해 전문 분야에 따라 작업을 분배하는 면이 고려되었을 것이다. 실제로 명대 삽화본들의 제작 공정을 살펴보면, 각공이 판각뿐 아니라 장면 선정과 디자인까지 도맡아 하던 시기를 지나 밑그림 전문 화가가 그림을 그리고 각공은 판각에 전념하는 단계를 맞게 된다. 왕경汪耕, 왕문형王文衡 등의 밑그림 화가들이 제작한 작품들을 보면, 삽화가 단순히 이야기를 보조하는 데 머물지 않았음을 알 수 있다.

　　그림을 삽입하는 방식 또한 여러 가지여서, 전통적인 상도하문上圖下文뿐 아니라 양면을 모두 삽화로 채우는 쌍면연식雙面聯式 등 삽화 자체를 강조하는 다양한 편집방식이 도입되었다. 이러한 일련의 움직임이 모여 만력 연간의 판화를 최고의 수준으로 끌어올린 것이다. 하지만 움직임은 여기에서 멈추지 않았다. 기술과 다양성이라는 측면에서 더 나아갈 것이 없어 보였지만 더 나아가지 못한다면 그것은 곧 시장에서의 도태를 의미한다. 서적상에게 더 내세울 만한 무언가가 남아 있었을까. 그것은 어쩌면 명말 사회의 특성을 지극히 잘 아는 이들이었기에 선택할 수 있었던 새로운 방식이었다.

　　다시 명말의 상업자본과 출판시장의 관계가 시작되는 지점으로 돌아가보자. '서적'이란 본디 문인 계층의 삶을 대변하는 상징이다. 그것이 출판시장의 확대와 더불어 통속문학으로 확장되기에 이르렀던 것이다. 그렇다면 문인 계층은 이러한 통속문학의 출판에서 완전히 유리되어 있었을까. 명말의 사회는 그렇게 이분법으로 나뉘어 있지는 않았던 듯, 도리어 이들 문인 계층이 통속문학 시장의 확장과 일정한 함수관계를 맺고 있었다. 진계유陳繼儒나 풍몽룡馮夢龍 등과 같이 서적 편찬업에 종사하는

새로운 유형의 지식인이 전혀 낯선 존재는 아니었던 셈이다. 한 발 더 나아가 이지李贄(호 탁오卓吾)나 왕세정王世貞, 장심지張深之 등의 문인들이 소설류의 교정을 담당하기에 이른다. 특히 양명학자로 이름 높은 이지 같은 인물이 『서상기』나 『수호전』 등의 통속문학을 높게 평가했다는 사실은 많은 이야기를 대신해준다.

서적상들 또한 이 지점을 놓치지 않았을 것이다. 다른 판본과 구분지을 수 있는 세일 포인트를 문인들의 '이름'에서 찾았다. 즉 '브랜드'를 전면에 내세운 것이다. 자본이 많은 것을 가능하게 했던 시대라 하더라도, 상인은 상인이고 문인은 문인이다. '이탁오본'이나 '장심지본' 같은 제목들은 그 '상품'의 가치를 높여주기에 충분했다. 심지어 이지의 경우처럼 평점자로서의 명성이 엉뚱한 판본에 이용당하는 예가 있을 정도였다. 그렇다면 삽화의 경우도 마찬가지가 아니었을까.

앞서 언급한 왕경이나 조벽趙壁 같은 밑그림 전문 화가가 등장하면서 삽화의 수준이 비약적으로 높아진 것은 사실이다. 하지만 이들은 단지 '밑그림 전문 화가'였을 뿐, 그들의 이름이 작품성이나 상품성을 보증할 만큼 '유명한' 화가는 아니었다. 이름 있는 문인들의 교정본에 어울리는 화가가 삽화를 제작한다면 분명 독보적인 위치를 차지할 수 있을 터이다. 그리고 여기, 매우 적절한 인물이 있었다.

그, 문인화가 진홍수의 입장

문인의 교양을 갖추었을 뿐 아니라 화가로서도 널리 이름을 알리고 있었던 사람, 원하던 관직을 얻지 못했기에 화가로서의 재능을 경제적 가치와 교환하는 것에 동의할 수밖에 없었던 사람, 원고의 내용을 바로잡아

준 저자와 말이 통하는 수준이라면 더 이상 바랄 것도 없겠는데, 그는 그 조건까지도 완벽하게 갖추고 있었다. 결국 1630년대, 문인화가 진홍수가 『서상기』의 삽화를 그리게 되었다. 문인화가로서 통속문학의 삽화를 제작한 최초의 인물이 된 것이다.

그렇다면 진홍수의 입장은 어땠을까. 문인으로서 회화를 즐기는 것과 경제적인 이유로 통속문학의 삽화를 제작한다는 것은 분명 다른 행위이다. 그가 삽화를 맡았던 『서상기』에는 진홍수라는 이름이 교정자와 함께 선명하게 밝혀져 있다. 그의 명성이 판매를 위해 필요했다는 사실을 그 자신도 충분히 인지하고 있었던 것이다.

과거로 출세하여 관료로 사는 것이 당시 문인들의 공통된 소망이었으나 소망은 대개 소망으로 끝나고 마는 것이 세상살이다. 진홍수에게도 그랬다. 문인으로서의 우아한 삶을 유지하기에 충분한 재산이 있었다면 화가로서 그의 이름을 이 장르에서 찾아볼 수 없었을지도 모른다. 불행하게도 진홍수에게는 여느 문인들에게 주어졌던 불로소득의 원천이 없었다. 다행이라면, 그가 활동했던 명말의 사회가 달라지고 있었으며 그 방향이 그에게 득이 되는 쪽이었다는 점이다. 과거에 합격할 수 없는 수많은 문인들이 새로운 생계를 모색해야 했던 이 시대에는 이들의 다양한 경제활동이 점차 자연스럽게 받아들여지게 되었다.

진홍수도 이러한 변화에 기꺼이 동의했을 것이다. 물론, 상업용 판화를 제작하면서 '친구의 가계를 도우려고' 했다든가 하는 등의 겸연쩍은 변명을 늘어놓고는 있지만, 스스로도 이 상황을 크게 문제 삼지는 않았던 것으로 보인다. 학문적 기반 또한 양명학에 두었던 만큼, 세상을 바라보는 시선 또한 그렇게 꽉 막힌 사람은 아니었다. 그의 사상적 경향이

'문인과 시장경제'의 관계를 불편하게 받아들이지는 않았던 것이다.

화가라는 입장에서 볼 때도 판화는 매력적인 장르였다. 진홍수는 최전성기의 만력 판화를 보고 성장한 인물이다. 무한한 '복제'라는 신비한 속성을 지닌 이 장르가 개성이 풍부한 명말의 화가들에게 새로운 표현수단으로 받아들여졌음은 당연하다. 그리고 개성으로 말하자면 진홍수만한 이가 있겠는가. 결과적으로 진홍수와 같은 화가가 판화 제작에 참여하면서 삽화 판화가 텍스트에 대한 보조적 입장에서 벗어나 책의 주역으로 떠오른다. 이는 판화의 '예술적 자립'이라는 측면에서 중요한 대목이기도 하다. 만력 판화가 진홍수를 만들었다면 진홍수는 '판화' 자체에 새로운 가치를 부여했다고나 할까. 하는 일은 많은데 한자리 주어지지 않는 사람처럼, 판화의 위치가 그랬다. 진홍수 이전의 판화는 회화와 나란히 이야기할 만한 하나의 '장르'로 받아들여지지는 않았던 것이다.

시대적 정황이나 화가의 생각만으로 작품이 성공하는 것은 아니다. 실제로 그가 빼어난 판화를 제작할 수 있었던 것은 회화적 기량이 받쳐주었기 때문이다. 진홍수의 회화는 판화의 밑그림과 거의 차이가 없었다는 평가 그대로, 그의 회화적 특성이 판화에 그대로 반영되었다. 거꾸로 생각하자면, 길게 이어지는 선묘가 특징인 그의 필법 자체가 목판화로 옮기기 쉬운 특징을 이미 지니고 있었던 것이다.

그가 지닌 회화적 재능이 산수보다는 인물 쪽에 있었던 것도 문학 삽화를 그리는 데 매우 유리하게 작용하였다. '진홍수 작作'임을 한눈에 알아볼 수 있을 만큼 개성적 유형을 창조한 그의 인물화는 삽화본 판화에도 대단히 잘 어울렸다. 서명이 없다 해도, 인물상 자체로 진홍수라는 '브랜드'를 광고할 수 있을 정도였다. 진홍수 자신도 이러한 장점을 잘 알

고 있었던 듯, 수많은 삽화본 문학 서적이 쏟아지는 상황에서 자신의 승부처를 '인물'로 밀고나갔다. 결국 산수와 저택, 이런저런 다양한 볼거리를 담았던 당시의 일반적인 삽화들과는 전혀 다른 화면이 탄생했다. '더 잘 그렸다' 하기에 앞서 '새롭게 그렸던' 것이다.

이는 화가로서의 재능이자 시장의 판도를 읽는 감각이기도 했다. 그가 그린 삽화 3종이 모두 당대 최고의 인기를 누린 『서상기』였다는 점도 같은 맥락으로 이해할 만하다. 이 삽화본의 교정자들 또한 문인 사회에서 명망 높은 이들이었으니 서로가 서로의 이름을 의지하며 작업에 응했을 것이다. 그렇다고 문인화가를 삽화가로 내세워 얻은 것이 홍보용 '이름'만은 아니었다. 값으로 치자면, 한눈에 드러나지는 않지만 문인으로 몸에 배었을 교양에 무게를 둘 일이다. 작품을 깊게 읽고 이를 해석하여 삽화로 재현하는 일이 하루아침의 독서로 해결될 문제는 아니지 않은가.

교정자와 화가를 일류로 모셨다. 그러나 삽화를 판화로 제작하는 이상, 그것이 전부라 할 수는 없었다. 화가의 밑그림만큼이나 중요한 것이 그것을 새기는 각공의 수준이다. 진홍수의 삽화에는 '무림항남주간'武林項南洲刊이라 새긴 각공의 서명이 종종 보인다. 바로, 당시 항주 최고의 솜씨를 자랑하던 항남주의 손끝에서 진홍수의 그림이 제대로 빛을 볼 수 있었던 것이다. 그는 "원화의 필의를 충실히 보존했을 뿐 아니라, 목각예술만이 지닌 칼맛을 제대로 표현하였다"라는 평가를 받기에 부족함이 없는 인물이었다. 그가 진홍수와 팀을 이룬 것은 서로에게 행운이었던 셈이다.

진홍수는 1631년 『이고진간본서상기』李告辰刊本西廂記, 1639년 『장심지정북서상비본』, 1640년 『이탁오선생비점서상기진본』李卓吾先生批點西廂記

眞本의 삽화를 그렸는데 나머지 두 종과 달리 장심지본의 경우는 삽화 전체를 혼자서 맡았다. 진홍수가 속했던 명말의 상황이나 화가 자신의 배경에 의존하지 않더라도, 이 장심지본의 삽화는 그 자체로 충분히 주목할 만한 작품이었다. 무엇보다도 이 삽화는 문학 삽화의 규범을 전혀 따르지 않았으면서도 문학 삽화란 어떠해야 하는가를 단적으로 보여주고 있다.

진홍수 이전의 『서상기』 삽화에는 전권全卷의 내용을 도해한 그림이 실리는 것이 일반적이었으며 심지어 전체 줄거리를 그림으로 압축하여 전달하는 경우도 있을 정도였다. 삽화로 차별화를 시도했던 서적상 입장에서는 많은 볼거리를 제공하는 쪽이 독자 확보에 유리한 측면이 있었을 터인데, 진홍수는 삽화의 수를 지나치다 싶을 정도로 과감히 줄였다. 그가 삽화를 제작한 장심지본은 전5권으로 출판되었는데 진홍수는 각 권의 내용을 상징적으로 보여주는 한 장면만 골라 권두에 삽입했을 뿐이다. 책 전체의 표지로는 여주인공 앵앵鶯鶯의 반신상을 삽입하여 모두 6장만으로 전권의 삽화를 마무리했다. 화가는 삽화의 '양'이 아닌 '질'의 문제를 제기했던 셈이다. 당시로서는 매우 파격적인 이러한 편집은 자기 작품에 자신이 있었던 화가와, 그의 화명畵名만으로 수많은 경쟁자들을 제압할 수 있다고 판단한 서적상의 견해가 서로 다르지 않기에 가능했던 일이다. 그리고 이러한 시도는 고만고만하게 유사한 당시의 삽화들과 차별되는, 매우 신선한 작품으로 받아들여졌다.

삽화를 그리면서 진홍수의 경제적 형편이 어느 정도 나아졌는지는 확실히 알 수 없다. 호의호식했다는 기록이 남아 있지 않은 것으로 대강의 사정을 짐작할 뿐이다. 진홍수 개인의 입장에서는 고민스러운 일이었겠지만, 결과로 보면 그의 생활고가 오히려 다행이었다는 생각이 든다.

생활의 무거움을 몰라서가 아니라, 더 오래도록 그에게 남겨질 이름의 무게를 잘 알고 있기 때문이다.

그 결과, 『장심지정북서상비본』 여섯 장면

장심지본은 다른 『서상기』에 비해 무엇보다도 인물의 심리를 잘 전달했다는 점에서 매우 빼어난 작품으로 평가되고 있다. 게다가 주인공의 심리나 이야기 전개를 직접 서술하기보다는 배경이나 소재를 통해 상징적으로 표현한 것도 이 작품의 미덕으로 꼽히고 있는데, 문인의 시적인 표현이라 해도 좋을 것이다. 진홍수 또한 이러한 원작의 의도를 존중하여 삽화를 제작했다.

진홍수의 삽화는 여섯 장의 그림이 저마다 개성적인 구도로 그려졌다. 당시의 여느 삽화본과는 두드러진 차이를 보이는 셈인데, 일반적으로 하나의 희곡(혹은 소설) 판본에 그려지는 삽화는 전체의 구성과 묘사가 비슷하여 낱장으로 흩어진 경우에도 같은 판본을 찾아 맞출 수 있을 정도이다. 진홍수가 이처럼 여섯 개의 장면을 모두 '독립된' 작품처럼 그린 것은 매우 새로운 시도였다. 순수 감상용 회화가 아닌 판매를 목적으로 그린 삽화라 해도, 일류 화가인 진홍수의 입장에서는 유사한 구도의 생기 없는 그림을 반복적으로 그린다는 것은 받아들이기 어려운 일이었을 것이다. 그는 일정한 틀에 얽매인 구도를 버리고 각각의 내용에 가장 어울리는 장면을 창조했다. 즉 각 그림이 표현해야 할 그 장면의 '주제' 자체에 집중했던 것이다. 그러면서도 이 그림들은 서로 어우러져 마치 희곡 작품이 실제로 무대에서 공연되는 장면을 보는 듯한 느낌을 준다. 분명 화가가 '희곡'이라는 텍스트의 성격을 마음에 두고 있었다

는 이야기다.

전권의 서두를 장식한 삽화는 〈쌍문소상〉雙文小像으로, 여주인공 앵앵의 모습을 담았다. 이처럼 전권의 표지로 여성 주인공을 내세운 것은 전례를 볼 수 없던 독창적인 편집 장식이다. 전통적인 미인도와 달리 대상을 반신상의 형태로 포착한 것이 특징인데, 여주인공의 매력적인 포즈로 눈길을 끄는 현대의 영화 포스터와도 비슷하다. 상당히 시대를 앞선 광고 전략이랄까. 위로 치켜 올려진 갸름한 눈과 길고 뭉툭한 코의 표현 등, 진홍수 인물상의 전형적인 모습이 잘 드러나 있다.

제1권의 삽화는 〈목성〉目成이다. 두 남녀 주인공이 처음 만나는 법회法會 장면으로 이야기의 도입부에 해당한다. 쌍면연식으로 펼쳐 그린 화면의 왼쪽에는 승려들이, 오른쪽에는 남주인공 장군서張君瑞(장생張生)와 여주인공 앵앵, 그리고 그녀의 어머니 최崔부인과 시녀 홍랑紅娘이 보인다. 앞 시대에 제작된 『서상기』 삽화들이 이 장면에 인물과 소도구를 가득 채워넣었던 것과는 달리, 진홍수는 화면의 배경을 과감히 생략하고 인물들이 두드러지도록 표현했다. 그는 심지어 이곳이 실내인지의 여부조차 암시하지 않은 채 인물들만 나란히 세웠다. 이 부분에서 화가가 중요하게 생각한 것은 '인물'이었기 때문이다. 마치 등장인물들이 소개를

진홍수, 『장심지정북서상비본』 삽화 중 전권 표지

194

진홍수, 『장심지정북서상비본』 삽화 중 제1권 〈목성〉(위)와 제2권 〈해위〉(아래), 20.5×28cm(양면 크기)

받고 무대 위로 나란히 나오는 것처럼 보이기도 하는데 이야기 첫 장면의 삽화로서 매우 적절한 표현이다. 전통 인물화의 백묘법을 연마했던 화가의 이력이 잘 드러난, 간략하면서도 인물 개개인의 특성을 제대로 보여주는 작품이다.

제2권의 삽화는 〈해위〉解圍로, 장생이 도적 손비호孫飛虎의 손에서 앵앵을 구하기 위해 친구 백마장군白馬將軍에게 도움을 받는 내용이다. 서사의 단계로 보아 '전개'에 접어든 것이다. 오른쪽으로 비스듬히 올라가는 사선 구도가 화면의 단조로움을 덜어주는데, 경물들 또한 오른쪽에 무게감을 주어 독자의 시선을 오른쪽에서 왼쪽으로 흐르도록 유도하고 있다. 인물의 시선과 손끝이 왼쪽을 향한 것은 첫 장면의 인물들과 마찬가지다. 책장을 넘기는 방향을 염두에 두고 이야기를 진행하고 있는 것이다.

제3권 〈규간〉窺簡은 장심지본 삽화 가운데서도 가장 유명한 장면이다. 장생의 연서를 읽으며 설레고 있을 앵앵과, 장난스레 그녀를 엿보는 홍랑의 대조적인 상황이 진홍수의 독특한 화면에 그대로 녹아들어 있다. 〈규간〉은 전대의 『서상기』에서도 병풍 등의 소재와 함께 그려진 인기 있는 장면이었는데, 진홍수는 이전의 번잡한 배경을 잘라내고 두 여인과 병풍만으로 이야기에 집중하고 있다.

병풍 네 폭에는 가을에서 여름까지, 네 계절의 모습이 각기 한 폭씩 자리를 차지하고 있다. 한 마리 새의 외로움을 묘사한 가을에서 시작된 장면이 여름날의 한껏 피어오른 연꽃과 두 마리 나비의 만남으로 끝맺고 있으니, 두 주인공의 만남과 사랑, 그 우여곡절의 줄거리를 비유한 것이겠다. 흥미로운 점은 진홍수가 인물화뿐 아니라 화조화에도 대단히 뛰어났다는 사실이다. 이렇듯 멋진 화조로 가득 채워진 병풍은 이야기 전개

진홍수, 『장심지정북서상비본』 삽화 중 제3권 〈규간〉(위)와 제4권 〈경몽〉(아래), 20.5×28cm(양면 크기)

에 대한 비유일 뿐 아니라 화가 자신의 기량을 선보이는 도구로서 독자에 대한 일종의 서비스로 보아도 좋겠다. 혹, 독자에게는 보여주지 않는, 장생의 편지에 담긴 내용을 마치 거울 속에 비친 형상처럼 병풍 속의 그림으로 드러낸 것일지도 모른다. 병풍이 앵앵을 감싸고 있을 뿐, 편지의 내용이 궁금한 홍랑에게는 등진 형태로 그려진 점으로 보아도 그저 맥락 없이 세워진 감상용 소재는 아니다.

　　제4권의 삽화는 시선을 남주인공으로 옮겨 그린 〈경몽〉驚夢이다. 손비호의 부하에게 앵앵이 잡혀가는, 그런 걱정스러운 꿈을 꾸고 있는 장생의 모습이다. 꿈의 내용을 피어오르는 연기 모양 속에 그려 넣은 것은 앞 시대의 작품에서도 종종 발견되는 방법이지만, 현실의 존재인 장생 쪽의 배경을 생략하고 꿈의 내용을 여러 가지 배경으로 채운 것은 옛 작품에서는 볼 수 없는 표현법이라고 한다. 현실 속 장생의 행동은 잠자는 것, 즉 움직임이 없는 상태일 뿐이며 실제의 행동은 꿈속의 두 사람에게 나타난다는 점에서 매우 적절한 선택으로 보인다. 현실과 꿈의 자리가 바뀜으로써 도리어 서사적인 흐름이 제대로 이어지고 있기 때문이다.

　　그런데 이 장면에 등장하는 인물은 앞서의 장면들과는 달리 (비록 잠든 상태이기는 하지만) 그 자세를 오른쪽으로 향하고 있는데, 연기가 피어오르는 방향 또한 오른쪽으로 그려진 점이 눈에 띈다. 현실의 사건 전개가 아니라는 의미에서 왼쪽으로 진행 중이던 서사의 방향을 잠시 뒤집은 것일까. 별다른 행동 없이 잠을 자고 있을 뿐인 장생을 전면에 크게 그려 넣고 복잡해 보이는 꿈속 이야기를 후면에 작게 배치한 것 또한 동일한 배려일 것이다. 실제로 희곡 『서상기』가 무대에서 공연될 경우에도 그의 꿈속 내용은 무대 한쪽에서 작은 조명을 받으며 다소 몽롱한 분위기로 처리되

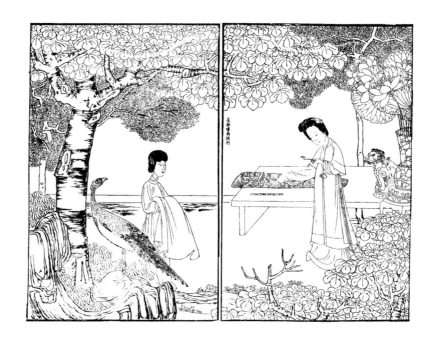

지 않았을까.

마지막 제5권은 〈보첩〉報捷의 장면을 그렸다. 장생이 과거에 급제했
다는 소식을 전해들은 앵앵이 그에게 보낼 선물을 준비하는 중이다. 그
녀가 고른 선물은 거문고와 옥잠玉簪으로서, 특히 옥잠은 자신의 사랑을
담은 정표라 할 만하다. 그런데 여기에 느닷없이 공작 한 마리가 등장한
다. 그것도 홍랑의 전면에 제법 눈에 띄게 그려져 있는 것이 아무래도 예
사로운 소재는 아닌 듯하다. 이 공작은 앵앵의 옥잠을 상징하는데 극중
에서 옥잠을 '황금의 공작'으로 칭하는 것에 기인한다고 하니 재치 있는
화가의 숨은그림찾기라 아니할 수 없다.

이 장면의 구도 또한 전대前代의 어느 판화에서도 볼 수 없었던 독특

진홍수, 『장심지정북서상비본』 삽화 중 제5권 〈보첩〉, 20.5×28cm(양면 크기)

함이 두드러진다. 연극으로 보자면 대단원에 해당되는 셈이니, 관객(독자)들은 이제 인물들과 헤어져야 할 시간이 다가오고 있음을 알고 있다. 화가 또한 감상자와의 이별을 멋지게 장식하고 싶었다. 그는 사방으로 두른 배경 사이로 인물들을 뒤로 조금 물러나게 했다. 그들을 둘러싼 경물은 단순한 배경처럼 인물의 뒤에 그려져 있는 것이 아니라, 인물과 관객 사이를 막아서듯 비중 있게 묘사되어 있다. 이야기의 배경은 앵앵의 정원이라 생각되지만 실재하는 공간처럼 보이지는 않는다. 차라리 환상의 어느 정원이라는 느낌도 다분하다. 화면(무대) 밖의 독자(관객)가 그 무성한 나무 틈새로 엿보는 듯한, 그런 느낌을 의도한 것은 아닐까.

인물들은 더 이상 줄거리와 함께 앞쪽으로 진행하거나, 꿈속의 내용을 더듬으며 뒤쪽을 돌아보지 않는다. 이 마지막 장면에서 그녀들은 서로 마주하는 형식으로 서 있을 뿐이다. 그렇게 이야기를 마무리하며 관객 앞에서 마지막 인사를 보내는 중이다. 곧, 인물들을 감싸고 있던 배경이 점차 화면 안쪽으로 밀려들어와 무대 위에 막이 내리듯 화면 전체를 덮으면서 연극의 끝을 고할 것만 같다.

이렇게 이야기가 끝났다. 멋진 삽화였는데 겨우 다섯 장면뿐이라니 독자 입장에서도 한 번 읽고 덮어두기에는 너무 아쉽다. 다시 삽화를 펼쳐 본다. 복습하는 기분이니 조금 빠르게 읽을 생각이다. 무대를 상상하면서 전체를 쭉 이어놓고 보는 것은 어떨까. 혹, 한 장면씩 볼 때는 모르고 지나쳤던 무언가를 발견하게 될 수도 있다.

진홍수는 이 삽화를 맡으면서 텍스트를 단순히 삽화로 옮기는 것이 아니라 그 텍스트가 공연되고 있는 무대 위의 장면을 그려보자고 생각한 것 같다. 각 장면을 살펴볼 때도 그가 희곡이라는 장르를 고려했다는 느

낌이 강했었다. 특히, 첫 장면과 마지막 장면의 인물들은 마치 연극의 시작과 끝을 알리는 듯한, 매우 그럴듯한 구도를 보여준다. 그런데 삽화 전체를 살펴보면 정말 그렇다. 화면에 등장하는 인물들의 위치며 그들의 동작 등이 실제로 연기하는 '배우' 같다는 느낌이 든다. 화가가 인물을 중심으로 화면을 구성한 이유는, 그 자신의 특기를 살린다는 의미와 함께 서사 장르 가운데서도 특히 인물의 비중이 두드러지는 희곡의 성격을 제대로 헤아렸기 때문이다.

하지만 배우만으로는 부족하다. 진홍수의 화면이 '무대'처럼 느껴지는 보다 본질적인 이유는 인물보다 오히려 '배경'에 있는 것 같다. 그의 삽화가 새롭게 느껴지는 것은 사실 '배경'이라 부를 만한 것을 표현하지 않았기 때문인데, 배경이라니? 바로 이것이다. 멀리 보이는 산수라든가 웅장한 규모의 저택 같은, 그런 멋진 '그림'들을 화면에 담지 않음으로써 진홍수의 화면은 '무대 위'가 될 수 있었다. 배경 자체를 완전히 생략한 첫 장면은 말할 것도 없거니와 병풍이라든가 탁자 등, '실내'를 암시하기에 매우 간단하면서도 효과적인 도구들이 등장하는 화면들을 다시 살펴보자. 심지어 '야외'에서 진행되는 〈해위〉나 〈보첩〉의 배경 또한 그다지 '진짜' 같아 보이지 않는다. (설마, 진홍수의 묘사력 부족으로 받아들인 독자가 있었으려나?) 무대 위에 설치된 '세트' 정도의 무게감이다. 인물들이 자신의 역할에 충실하기에 꼭 알맞은, 적당히 의도된 배경으로 그려졌던 것이다.

서술자를 앞세울 수 있는 소설과는 달리, 등장인물들이 직접 이야기를 전해야 하는 장르가 바로 희곡이다. 인물들에게 쉴 틈을 주지 않으니 그들은 계속해서 어떤 장면을 만들어가며 이야기를 끌어나가야 한다. 무대가 아닌, 문자만으로 이야기를 접하는 독자라 할지라도 그 '장면'을 상

상하며 읽는 것이 자연스러운 일이다. 진홍수는 이 텍스트의 문학적 속성까지 깊이 이해하고 있었던 것이니 그저 자구字句 해석에 매달린 이들이 운운할 만한 그런 수준이 아니다. 특히 삽화는 문자와 동거해야 할 운명인지라 오히려 문학 쪽 감각이 승부의 기준이 될 수도 있을 터이다.

진홍수의 감각으로 『서상기』를 읽었다. 어떤가, 문인화가와 상업출판이 만난 결과가 바로 이런 이야기라면, 헛된 시도는 아니지 않은가.

그 이후

진홍수가 이처럼 매우 창조적이면서도 상업적인 판화를 제작할 수 있었던 데는 기본적으로 그의 재능이 바탕이 되었지만, 그 재능이 시대의 요구와 잘 맞아떨어진 결과이기도 하다. 그렇다면 진홍수의 『서상기』 이후 문학 삽화는 어떠한 길을 걸어왔을까. 절정의 순간은 짧고 내리막은 가파르다. 이 분야의 내리막은 그 가파름이 좀더 심했는데 어느 정도는 절정의 높이가 지나쳤기 때문인지도 모른다.

1639년 이후의 『서상기』 가운데 유일하게 진홍수의 이름에 도전할 만한 작품은 그 한 해 후에 출간된다. 바로 오흥吳興 민씨가閔氏家의 『서상기』로 간행자인 민제급閔齊伋이 직접 밑그림까지 그린, 명대 유일의 다색 중쇄多色重刷 삽화본이다. 상당한 정성과 자본이 투자되었을 이 작품을 보면 그 서적상들에게 진홍수가 얼마나 부담스러운 존재였을지 짐작이 된다. 명대에 출판된 『서상기』 계보의 마지막을 장식하게 될 민씨가의 『서상기』는 생략과 상징의 의미를 진홍수의 작품에서 적절히 차용했다. 하지만 여느 판본과는 달리, 진홍수의 인물화가 지닌 매력을 모방하는 대신 자신만의 장점을 승부수로 던졌다. 진홍수가 문학적 깊이를 회화로

재현했다면 민제급은 눈을 즐겁게 하는 색채와 아이디어로 대응한 것이다. 결국 전혀 새로운 느낌의 『서상기』가 탄생했는데 진홍수를 넘어섰다기보다는 다른 길로 돌아갔다고 볼 수 있겠다.

1644년, 명조는 운명을 다하고 『서상기』의 아름다운 삽화본도 더 이상 진화하지 못한 채 지루한 여생을 보내게 된다. 판화는, 특히 문학 삽화 제작의 성패는 한 개인의 예술적 재능이 문제의 본질이 아니다. 새 왕조에 역량 있는 화가가 없었다거나 자본이 부족했던 것이 아니었다. 문화의 색채가 진홍수가 살았던 명말의 그것과는 달랐다고나 할까. 단순화하여 말하자면, 시대가 더 이상 그것을 요구하지 않았던 것이다.

『서상기』西廂記 왕실보王實甫

『서상기』는 원대 왕실보의 장편 희곡이다. 옛 작품들이 으레 그러하듯, 그 줄거리는 이전부터 전해오던 이야기에 기초하고 있는데 이 작품의 연원은 당대의 소설로까지 거슬러 오른다. 두 남녀 주인공인 앵앵과 장군서의 사랑 이야기는 『서상기』이외에도 『앵앵전』등으로 인기를 끌었다고 하니 중국인들에게는 매우 유명한 연애담이다. 다만, 이 주인공들의 운명은 작품에 따라 각기 달라서 때로는 슬프게, 때로는 행복하게 결말을 맺고 있다. 명대에는 왕실보의 작품을 바탕으로 다양한 이본들이 출현하였는데 당대 최고의 통속문학으로서 삽화본만 수십 종이 출간되었다고 한다. 여느 희곡에 비해 매우 긴, 총 5권, 21절折의 이야기 구조를 갖추고 있다. 줄거리를 간단히 살펴본다.

1권

시대인즉 당대唐代에, 최재상의 부인 정씨는 딸 앵앵과 아들 환랑을 데리고 재상의 유해를 안장하기 위해 고향으로 가던 중 잠시 보구사普救寺에 머문다. 한편 과거시험을 보기 위해 서울로 향하던 길에 보구사에 들렀다가 우연히 앵앵을 보게 되는 장군서. 그녀의 아름다움에 마음이 끌린 그 또한 갈 길을 잠시 멈추고 그곳에 기거하게 되면서 둘 사이에 연정이 싹트려 한다.

2권

최재상의 명복을 비는 대규모 법회를 여는 앵앵의 집안과, 이를 돕는다는 명목으로 그녀에게 다가서는 장군서. 하지만 앵앵이 미인이라는 소문에 반란군 두목 손비호가 그녀를 요구하는 커다란 위기를 맞는다. 이에 최부인은 이 사태를 해결하

는 이와 앵앵을 혼인시키겠다는 제안을 내놓게 되고. 장군서가 친구인 백마장군 두확의 도움으로 손비호를 물리치지만, 최부인은 자신의 조카인 정항과 앵앵의 정혼을 이유로 약속을 지키지 않는다. 장군서는 앵앵의 시녀 홍랑의 계책으로 사랑의 거문고 소리를 앵앵에게 전하고 그녀 또한 그에게 마음이 더욱 기울어간다.

3권

앵앵에 대한 상사병으로 몸져누운 장군서. 두 사람은 병문안을 대신하는 홍랑을 통해 서로의 마음을 편지로 주고받는다. 하지만 장군서가 앵앵을 만나기 위해 그녀의 담장을 넘다가 오히려 앵앵에게 그 무례한 행동을 책망받게 되는데. 이로 인해 장군서의 병은 더욱 깊어지기에 이르니 결국 앵앵은 그의 마음을 받아들이기로 결심하고 둘은 사랑을 나누는 사이가 된다.

4권

홍랑의 도움으로 계속되던 둘의 밀애는 앵앵의 동생 환랑으로 인해 최부인에게 알려지고 만다. 최부인은 홍랑을 다그치지만 홍랑은 애초에 결혼 약속을 지키지 않았던 부인의 책임을 거론하는 당찬 모습으로 대응하게 되니. 결국 최부인은 장생이 과거에 합격한다면 혼인을 허락하겠노라 약속하고, 장군서는 과거를 보기 위해 길을 떠난다. 하지만 앵앵에 대한 걱정이 깊은 탓이었던지 주막에서 쉬어가던 어느 날, 장군서는 앵앵이 손비호의 부하에게 잡혀가는 불길한 내용의 꿈을 꾼다.

5권

다음해, 단 한 번의 응시로 너끈히 과거에 합격한 장군서는 금동을 통해 앵앵에게 이 기쁜 소식을 전하니 앵앵 또한 자신의 사랑을 담은 예물을 그에게 보내며 재회의 순간을 기다린다. 하지만 그녀의 사촌 정항의 모함으로 부인은 다시 약속을 뒤집고 그녀를 정항과 결혼시키려 하는데. 그러나 결국 모든 오해는 풀리고 금의환향한 장군서와 앵앵은 행복하게 부부의 연을 맺는다.

새로운 텍스트는 새롭게 읽어야 한다

구사裴沙·왕위군王偉君, 『노신 논문·잡문 160도』魯迅論文·雜文160圖 중에서

이미지의 시대

이미지가 넘친다. 가는 곳곳마다 참으로 현란하다. 시대가 화가에게 요구하는 것이 이토록 급격히 바뀐 때도 없었을 것이다. 전통을 중시하는 중국에서도 이젠 더 이상 선배의 작업을 따라서는 안 된다고, 화가는 독창적이지 않으면 안 된다고 이야기하는 시절이 되었다. 이야기 그림도 이 생각에 동참하지 않을 수 없다.

성과도 나쁘지 않았다. 우리가 보아온 바, 장대천의 〈도원도〉 같은 매력적인 이야기 그림들이 여전히 그려지고 있지 않은가. 하지만 삽화 쪽은 상황이 같지 않다. 볼거리가 많지 않던 시대의 산물이니 하나의 당당한 작품으로 나설 수 있는 여타의 형식과는 다를 수밖에 없다. 이런 시대에 누가 이야기에 삽화를 주장하는가. 승산이 없어 보인다.

그래도 하겠다는 이들은 나타나게 마련이다. 이번 경우도 다르지 않

구사·왕위군, 〈노신 초상〉, 『노신 논문·잡문 160도』 삽화

은데 역시나 그 실력이 만만치 않다. 게다가 그들은 어느 한 작가의 작품 전체를 삽화의 대상으로 삼는, 더욱 승산 없어 보이는 작업을 시작했다. 전적으로 텍스트 때문이다. 그럴 수도 있겠다, 그들이 읽은 것은 노신魯迅 (1881~1936)이었으니까.

구사裘沙, 왕위군王偉君 두 화가가 노신을 만났다. 노신은 중국 현대 문학을 대표하는 대가이지만, 그렇다고 문학가로만 이야기할 수도 없는 인물이다. 차라리 20세기 초의 중국을 읽는 주요한 키워드로 이해하는 편이 나을 것 같다. 화가들은 물론 잘 알고 있었다. 아니 그랬기에 더욱 노신일 수밖에 없지 않았을까. 이 화가들은 평생을 두고 노신을 읽었다. 이들의 작업이 단지 한 작가와 그의 작품이 뿜어내는 예술적 영감에 대한 존경의 메시지만은 아닐 것이다.

현대의 새로운 고전, 노신

노신을 선택했다는 건 화가가 거의 결심에 가까운 결정을 했다는 의미이다. '누구'로 기억되는가와 '무엇'으로 남는가는 그 차원이 다르다. 현대 중국인들에게 노신은 '무엇'일 뿐 아니라, '노신'이기도 하다. 그런 작가를 그리겠다는 것이다.

작가 한 사람이 상당한 시간 독점적인 지위를 누리기는 쉬운 일이 아니다. 각각의 시대 혹은 그 시대정신을 대표하는 작가로 기억되는 이들, 특히 긴 중국 문학사를 통해서 만나는 이름 가운데 그러한 위치를 차지한 이들이 얼마나 될까. 우리에게도 낯설지 않은 정도를 꼽아보자면, 앞서 보았던 조식이나 도잠, 이백과 소식, 그리고 두보나 한유, 구양수 정도를 더할 수 있겠다. 현대로 넘어온 이후에는 역시 노신 정도가 아닐까.

새로운 고전으로 불린다 해도 그리 어색한 이름이 아니다.

그렇지만 노신을 앞 세대의 대가들과 같은 맥락에서 생각하기는 어렵다. 재능의 무게에 대한 이야기가 아니다. 조식이나 이백 같은 이들이 살았던 시대는 분명 각기 다른 시대이기는 했으나 본질적으로 다른 시대는 아니었다. 적어도 그들이 문자를 대하는, 혹은 문자와 함께 살아가는 방식에 있어서는 크게 다르지 않았다.

노신의 시대에 문자는 더 이상 지식인들의 전유물이 아니었을 뿐 아니라, 글 쓰는 행위에 대해서도 무언가 다른 태도와 방식이 요구되고 있었다. 문학이 사상의 전위前衛여야 한다고 주장하든, 혹은 연애사戀愛事나 음풍농월吟風弄月이 그 본질이라 생각하든, 그것은 개인의 자유다. 하지만 개인적인 성향이 존중받기 어려운 시대도 있기 마련이다. 정치적 변화기나 좀더 크게 보아 왕조의 교체기를 통과하고 있다면, 당연히 지식인이었을 그 작가는 어떤 형식으로든 시대를 이야기하지 않을 수 없다. 그런데 노신의 시대는 왕조의 교체기보다도 더욱 근본적인 변화를 겪고 있었다. 황제의 성씨가 바뀐 것이 아닌, '제국' 자체가 막을 내린 사건이다. 중국의 정체성 자체를 묻지 않을 수 없게 된 근대의 도입부에서 그는 '문자'의 힘으로 세상과 소통하는 길을 택했다.

노신이 생각했던 문학은 한가로운 문자 놀이와는 거리가 있다. 그의 언설은 우아한 명사보다는 고민하는 동사에 가깝다. 지면紙面에 붙들려 있는 여느 문자와도 그 성격이 다르다. 스스로 움직이고 있거나, 혹은 상대를 움직이게 하거나. 자신의 조국이 좀처럼 받아들이기 힘든 상황에 처하게 된 근본적 이유에 대한 성찰이라고나 할까. 20세기 초의 중국은 '중화'中華가 의심받고 있을 뿐 아니라, 그 '중'中의 존재마저도 앞길을 장

담할 수 없는 상황이었다. 그로부터 한 세기 후에 남은 이름 하나를 노신으로 꼽을 수 있다면, 그가 그 시대를 가장 치열하게 이야기하고 또 이야기했기 때문이리라.

아무래도 그 내용은 좀 심각하지 않을까. 노신은 중국 현대문학의 시작이자 정점이기도 하다. 수많은 노신 전공자들은 이야기한다. 노신 읽기가 평생 해야 할 공부라고. 평론가들도 한마디 보탠다. 아무나 겨룰 수 있는 상대가 아니라고. 하지만 가장 맘 편한 것이 무명의 독자 아니던가. 전문가들만의 노신일 수 없으니 저마다의 눈높이로 마주할 일이다.

물론 두 화가의 '결심' 이전에도 노신은 그려지고 있었다. 먼저 좀 옛날식으로 만나볼까. 풍자개豐子愷(1898~1975)의 삽화가 적당할 것 같다. 그는 1939년에는 노신의 대표작인 『아Q정전』阿Q正傳, 1950년에는 단편소설 여덟 편의 삽화를 제작했다. 풍자개가 중국 미술사에 이름을 남기게 된 것은 바로 '만화'를 하나의 장르로 확실히 자리매김했기 때문인데, 간략한 표현으로 이야기를 전달할 수 있는 이 장르는 이미 삽화로 전환되기에 매우 유리한 속성을 지니고 있었다.

만화에 기반을 두었던 만큼, 검은 선으로 대상의 특징을 잡아나가는 풍자개의 화면은 앞 시대 선배들의 목판 삽화와 매우 유사해 보인다. 현대에 이르기 전까지 중국인들에게 매우 익숙했던 화면 처리인 셈이다. 익숙하다? 즉 독자들은 그의 화면을 보는 것이 전혀 새삼스럽지 않았으며 이야기 속에서 쉬어가기에 적당하다고 느꼈을 것이다. 하지만 독자들이 그의 화면을 부담 없이 받아들인 보다 근본적인 이유는 이야기를 풀어나가는 방식이 전통적인 삽화와 비슷했기 때문이다. 줄거리를 장면별로 나누어 화면에 옮기는, 삽화만으로도 어느 정도 이야기를 전달할 수

있는 그런 구성법이다.

1939년 작 『아Q정전』 삽화는 무려 쉰네 장면으로 제작되었다. 노신이 세상을 뜬 지 3년 후의 작품이니 동시대 화가의 노신 읽기인 셈이다. 노신의 작품들은 소설의 경우에도 그 길이가 매우 짧아 중편인 이 작품이 상대적으로 긴 이야기처럼 느껴지기는 한다. 그렇다 해도 쉰네 장면이라면 이야기 전체를 그림으로 풀어낸 정도의 양이다.

첫 장면에는 주인공 아Q의 모습을 반신상으로 담았다. 별도의 배경 없이 허름한 차림에 다소 바보스러운 주인공의 얼굴 표정은 텍스트에 묘사된 그의 모습 그대로다. 다음 장면부터는 이런저런 사건들이 이어진다. 동네 건달들에게 얻어맞고, 괜한 허풍으로 곤욕을 당하거나, 지나가는 여승을 희롱하는 등. 그리고 결국 자신의 어리석음으로 인해 스스로 그 이유도 알지 못한 채 처형당하는 마지막 장면까지. 주인공을 둘러싼 사건들이 상당히 작은 단위로 세세하게 펼쳐진다. 하지만 화면은 각각의 사건을 전달하는 것 말고는 다른 시도를 보여주지 않는다. 화가는 이야기를 전달하는 것으로 족하다고 여겼던 것인데, 1950년에 제작한 단편소설의 삽화도 기본적으로 접근법이 다르지 않다.

물론 텍스트가 현대 작품으로 바뀌었다 해도 삽화는 옛 방식을 고집할 수 있으므로 그 사실 자체가 문제 삼을 일은 아니다. 문제를 삼는다면 그 고집에 작가로서 이유가 있었는가 하는 점일 텐데, 풍자개의 삽화를 대하는 심정이 그렇다. 그렇게 옛 방식을 따름으로써 노신이나 자신에게 무엇이 남았는가. 삽화가 삽화로서의 운명을 받아들여 텍스트를 받쳐주는 역할을 맡았거나, 그 정도로는 만족할 수 없어 자신의 개성을 뽐냈거나 어느 쪽이든 평가기준은 하나다. 그래서 독자가 그 결과에 만족했는가.

　　풍자개의 삽화가 좀 밍밍하게 느껴지는 건 방향이 모호했기 때문인
데 결과적으로 텍스트를 살려내지도 스스로가 살아나지도 못한 것 같다.
어디에서 어긋난 것일까. 그로 말하자면 삽화라는 장르와 충분히 친숙한
인물이다. 노신을 그리기 전에도 이미 여러 문학잡지의 표지화를 그리거
나 하는 식으로 이 장르의 성격을 몸으로 익히고 있었다. 단순한 선으로
표현한 다소 감상적인 화면들은 너무 심각해져서도 곤란한 이 장르의 성
격과 잘 맞아떨어졌다. 여기에 '대중'이라는 새로운 독자들에게 널리 사
랑받았던, 당시 사회에 대한 적절한 풍자가 가미된 시사만화들까지. 이
것이 풍자개가 이름을 얻게 된 독특한 배경이다. 더 무거워도, 가벼워도
그답지 않다.

풍자개, 『아Q정전』 삽화 중에서, 1939년

그런데 그의 노신 읽기는 조금 무거워져 버렸다. 텍스트를 대하는 마음의 무게가 화면으로 전이되었던 탓일까. 반짝이던 특유의 선과 감성이 살아나지 않는다. 그에게는 분명 자신만의 장점이 없지 않았는데 그 장점을 제대로 밀고나가지 못했다. 지나치게 전통 서사에 바탕을 두고 텍스트를 읽은 것이 문제였다.

중국 현대문학의 정점으로서 백 년 동안 노신의 이름이 흔들리지 않았던 이유를 곰곰이 생각해보자. 그의 남다름이 서사적 장대함이나 구성의 묘미에 있었던가. 설령 그 형식이 소설이라 할지라도 노신의 글에는 전통적인 '이야기'의 특성이 두드러지지는 않는다. 선남선녀들이 펼치는 인생 반전의 드라마를 기대하고 노신을 읽는 것은 아니라는 말이다. 그럼 무엇으로 노신을 읽는가.

아름다움만한 이유가 없다. 그 사상과 문장이 지닌 단호하고도 간결한, 더하여 풍자와 위트를 잃지 않은 아름다움. 이런 노신일진대, 이야기 구조를 따라가며 삽화를 이어나가다니. 이래서는 그가 그저 평범한 이야기꾼으로 남게 될 뿐이다. 아니 그 자신 이야기꾼이 될 마음이 없었으니 이쪽으로 보자면 노신은 평범한 축에도 들지 못한다. 풍자개는 텍스트 앞에서 머뭇거리고 있었던 것이다. 상대를 존중하려는 마음, 너무 제멋대로 나가서는 안 된다는 부담감이 화가로서의 자유로움을 가로막은 느낌이다. 하지만 화가라면 안전한 카드가 아닌, 가장 좋은 카드를 꺼냈어야 했다.

노신과 같은 현재진행형인 대가를 대할 때는 차라리 내 색깔을 그대로 드러내는 편이 낫다. 그를 배려한다는 것은 어차피 어지간해서는 힘든 일이므로 자신의 길을 걷다가, 혹 그의 색과 절묘하게 조화되는 순간

이 온다면 그것이 양쪽 모두에게 득이 되는 일이다. 동시대의 풍자개는 조금 고전했다. 다음 세대의 화가들은 노신에 대해 어느 정도 여유를 가지게 되었을까. 선배가 놓친 부분에서 시작했을까, 아니면 성큼 더 앞쪽에서 나아갔을까.

두 화가의 선택, 노신과 잡문

문자를 읽으면서 이미지로 번역하는, 직독직해가 가능한 이들이 화가이다. 이런 면에서 보자면 노신은 그리 환영받는 작가는 아니었을 것이다. 화면으로 옮기고 싶지 않은, 리얼리즘의 구질구질한 현장들. 여기에 날선 풍자와 시린 위트로 가득한 그의 문장. 이런 추상적 개념을 어떻게 그림으로 옮길 것인가. 그런데도 위험을 무릅쓰고 도전했다면, 앞 세대 선배의 고전담苦戰談까지 모두 알고서도 노신을 만나기로 결심했다면 풍자개가 알지 못했던 새로운 카드를 뽑아낸 것인지도 모른다.

구사裘沙와 왕위군王偉君. 그들은 노신의 작품 전체를 텍스트로 삼았다. 아니, 화가로서의 삶 전체를 노신과 함께 보냈다고 하는 편이 옳겠다. 무모하게 보이는 것을 넘어 의아하기까지 하다. 그들에게 노신이 무엇이었기에.

1930년에 태어난 구사는 독학으로 문학과 미술을 공부하던 중 1949년 항주예전杭州藝專 입학 후 임풍면林風眠(1900~1991)의 지도 아래 본격적인 화가의 길로 들어서게 된다. 임풍면은 개성 넘치는 화면과 자유로운 회화 정신으로 중국 현대화단의 한 축을 형성한 화가이다. 하지만 화가로서의 빛나는 이름만큼이나 문화혁명의 시련 또한 혹독하게 요구되어 길고도 힘든 시절을 겪어야 했던 인물이기도 하다. 이런 스승에게서 구

사가 이어받은 것은 화풍이라기보다는 화가로서의 정신이었을 것이다. 삽화를 함께 그린 파트너 왕위군은 바로 그의 아내인데, 이 둘은 문혁 시절을 힘겹게 보내면서 자신들의 삶을 노신 읽기로 채우게 된다. 부부가 같은 길을 걷다니, 어떻게? (심지어 그들은 예술가다.) 그들이 주고받은 것이 서로의 마음만은 아니었던 모양이다. 몇 십 년 동안, 함께, 한 작가의 작품을 그렸다. 이런 정도이니 그들에게 노신은 그저 하나의 텍스트가 아니다. 시대를 읽는 기준이자 인간다운 삶의 전형 아니, 평생을 만나도 이야기가 마르지 않는 불가사의한 연인 같은 존재였을지도 모르겠다.

그들의 작업은 텍스트를 선정하는 데서부터 무언가 달랐다. 문자 그대로 노신 작품 전체를 그린 것인데 한 작가를 온전히 마주하겠다는 결심이라고는 해도 눈에 띄는 대목이 있다. 줄거리를 갖춘 소설은 물론, 잡문까지도 모두 삽화로 그렸던 것이다. 잡문雜文은 말 그대로 이런저런 이야기다. 서사에 치중하는 소설이나, 비유에 기댄 시와는 달라 그림으로 그리기엔 상당히 난처한 장르다. 그런데도 1981년부터 약 20년에 걸쳐 근 2백 점을 그려내어, 1999년 『노신 논문·잡문 160도』魯迅論文·雜文160圖로 출판했으니 어지간한 결심으로 가능한 일이 아니다. 이 부분에 말을 걸고 싶다.

그들이 잡문을 선택한 이유는 역시 노신의 핵심이 바로 여기에 있다고 생각했기 때문이 아닐까. 당대當代 사회에 대한 고민과, 그 고민의 실천이 문학의 존재 이유라 믿었던 노신을 가장 그답게 드러내주는 글이 바로 잡문이었을 것이다. 양으로 보아도 소설에 비해 두드러지게 많아 노신 문학의 본령이라 할 만하다. 영웅들의 대서사시를 읊조리고 있을 만큼, 노신의 시대는 한가롭지 않았던 것이다.

그렇다면 화가들이 포기해야 할 것은 분명해졌다. 적어도 선배들을 따를 수는 없게 되었다. 잡문을 그린다니, 줄거리의 재현이라는 전통 방식에서 취할 것이라고는 도무지 없지 않은가. 차라리 마음 편하게 출발하면 된다. 하나의 이야기를 여러 장면으로 나누지 않고 (각각의 텍스트가 나누어질 정도로 길지 않은 것도 사실이다.) 한 편의 글에 삽화 하나씩 그 핵심적인 내용을 잡아 그리기로 했다. 어정쩡한 배경으로 가릴 수 없는, 자신의 독해 수준을 그대로 보여주는 작업 방식이다. 긴장되는 순간이지만 화가로서, 노신의 독자로서 해볼 만한 도전이었다. 노신의 글이 지니는 간결함이랄까, 상징성이랄까, 그 느낌에 어울리는 방식이기도 하다.

그들은 노신 전체를 그려냈지만 이 글에서는 그들의 삽화 전체를 다루지는 않으려 한다. 우리의 관심은 텍스트가 삽화로 전환되는 방식에 있으므로 이 부분에 시점을 맞추기로 하자.

잡문을 어떻게 이미지로 옮겨내었을까. 서사적 전개도 시적인 비유도 아니라면 남은 것은 상징인데. 그들의 삽화 가운데 이 상징이라는 측면에서 두드러지는 핵심어는 '전통'이다. 노신의 글에서 가장 힘겹게 발음되는 단어이기도 하다. 작가가 진정 견디기 힘들어했던 것이 자신의 조국이 기나긴 세월 속에서 묵인하거나 심지어 숭상하고, 혹은 정치적으로 이용하기까지 했던 전통이라는 허울 아니었던가. 그의 글은 그 오래된 것과의 결별을 위한 치열한 몸부림 아니었던가.

하지만 흥미롭게도 이 삽화에는 결별해야 할 옛 이미지들이 가득하다. 어인 일인가. 텍스트의 외침과는 달리, 화가들은 전통을 수용하기로 마음먹은 것은 아닐까. 물론 화가들이 옛 이미지를, 그것도 많은 중국인들에게 매우 익숙한 것들을 가져온 것은 사실이다. 하지만 놓인 지점이

달라졌으니 그 이미지가 과거에 누렸던 지위를 요구하기는 어려워 보인다. 오히려 단단히 각오하지 않으면 안 되는 상황을 만날 수도 있는데 이 현대의 화가들은 옛 이미지를 고이 모셔와 '방(倣)할 생각은 없었기 때문이다. 전통에 대한 존경은커녕 아무렇지도 않다는 듯, 마음 내키는 대로 '패러디'하겠다는 태도다. 이제 시절이 달라졌다는 탄식이 들릴 것 같지 않은가. 이 가운데 「도우미 문객 식별법」(幇閑法發隱)의 삽화를 대표로 뽑았다. 단순한 이미지 이동을 넘는, 한 장의 삽화로 지나쳐 버리기엔 읽을 거리가 많은 작품이다.

전통, 패러디, 그리고 상징

화면 속 분위기가 심상치 않다. 그다지 어울릴 것 같지 않은 두 세계가 겹쳐 있는데, 한쪽은 간절히 정면을 응시하고 있으나 나머지 한쪽은 전혀 그런 표정이 아니다. 화면 속의 상대에게는 물론 감상자에 대해서도 무관심하다는 태도다. 그도 그럴 것이 고풍스러운 차림의 두 사내는 아직이 상황에 익숙하지 않다. 자신들만 모르고 있을 뿐, 사실 그들은 화면 속에서 대단히 곤혹스러운 자리를 지키고 있는 중이다. 근 천 년을 거슬러 느닷없이 현대 화가들에게 불려나온 것이다. 도대체 무슨 일일까.

　　두 인물의 태생부터 물어야겠다. 그들의 출신지를 거슬러 보니 원작은 주문구周文矩(10세기 활동)의 〈문원도〉文苑圖이다. 이처럼 원래 그들이 노닐던 화면은 적어도 그 자신들에게는 매우 평화로운 곳이었다. 아니, 우아한 아름다움까지 갖춘 곳이었다. 멋진 시회에 참가하는 중이었으니 어찌 그렇지 않았으랴. 바로 당대唐代 시인인 왕창령王昌齡의 시회詩會를 그린 작품이다.

화면에는 모두 네 명의 문인이 시 짓기에 골몰하고 있다. 그들은 앉거나, 혹은 나무에 기대고, 붓을 들거나 두루마리를 잡고 있는 모습이다. 특별한 배경으로 치장하지는 않았으나 단아한 주제와 한가로운 분위기만으로도 부족함이 없어 보인다. 사실 문인들이란 그리 화려한 배경이 필요한 사람들이 아니니까. 그들에게 중요한 건 문장이라든가, 인생이라든가 하는 정신적 가치일 터이니 화가도 그 마음을 따라 화면을 연출한 것이다. 이러한 시회가 회화의 주제로 떠오른 것은 당연히, 그러한 삶을 본받아 누리고 싶은 후대인들의 소망 때문일 터이고.

이 작품 말미에 제한 '한황문원도 정해 어탁 천하일인'韓滉文苑圖 丁亥 御托 天下一人은 북송 휘종徽宗(1082~1135, 재위 1101~1125)의 글씨다. '한황문원도'라 쓴 까닭은 휘종 당시에는 이 작품을 당대唐代의 화가 한황韓滉(723~787)의 것으로 '믿었기' 때문인데, 현재에는 남당南唐 시대에 활동했던 주문구의 작품을 송대에 모사한 것으로 보고 있다. 정해丁亥는 1107년에 해당하니 그때부터의 세월을 꼽더라도 화면 속 인물들의 나이는 천 살에 가깝다. 까마득한 20세기 화가들이 함부로 오라 가라 불러댈 분들이 아니다. 원작의 무게로 보아도 그렇다. 황제가 직접 제를 쓰고 각 시대 황실 수장인을 비롯한 수십 방의 인장이 이 작품에 경의를 표했다. 그런데도 두 현대 화가는 거리낌 없이 화면 가운데 절반을 끊어 자신들의 화면에 옮겨온 것이다. 물론 선배의 작품을 옮겨오는 것이라면야 전통 가운데서도 아름다운 전통으로 이어온 것이 중국 회화의 정신인지라 문제 될 것 없다.

문제는 여기부터다. 잘라 말하자면 이 화가들은 선배들과는 전혀 다른, 심지어 반대의 이유로 옛그림을 끌어왔다. 삽화를 보자. 삽화에서는

구사·왕위군, 『노신 논문·잡문 160도』「도우미 문객 식별법」삽화, 1992년

원작의 왼쪽 부분을 가져왔다. 화가들은 인물을 거의 흡사하게 그려내었는데 재미있는 것은 원작에 보이는 글씨와 수장인收藏印까지 그대로 옮겨온 점이다. 전례가 없던 일이다. 선배의 작품을 방하거나 도상의 일부를 빌려온다 해도 제문과 인장은 그 작품만을 위한 헌사인 셈인데. 사람으로 치자면 개인의 고유한 이력서 같은 것이다. 즉 화가들이 가져온 것은 〈문원도〉의 도상만이 아니라 그 작품을 감상했던 이들의 '흔적'이었다. 예사롭지 않다. 진지하면서도 치밀한 것이 무언가 이유가 있을 법하다.

가볍게 읽자면 '새로운 방작新倣'인가? 하며 재치 있는 패러디로 받아들일 수 있다. 그런데 심각하게 읽자면 한없이 심각해질 수 있는 대목이다. 글씨와 서명, 인장 등은 '소유'의 증거물이니 함부로 빌려올 성질의 것이 못 된다. 하물며 그 주인들로 말하자면 하늘의 대리자인 황제들이 아닌가. 아무리 무도한 세상이라고는 하나 천자의 제국, 그 신성한 전통을 이어받은 나라에서 어찌 이런! 무엄한 그들의 행태를 낱낱이 밝혀 사건의 전모를 세상에 알리고 그 죄의 경중을 따져 물음으로써 화법畵法의 지엄함을 보여야 할 것이다.

헌데, 이 전통우롱傳統愚弄 내지는 권위경시權威輕視의 죄목을 들이대자면 화가들을 그 원흉으로 꼽을 수 없는 문제가 생긴다. 깊은 독서 후 창조적 영감을 얻어 작품을 제작했을 뿐이라는 항변이 가능한 상황이다. 그렇다면 일차적 소환의 대상은 그들이 읽은 텍스트이다. 어떤 내용이 담겨 있을지?

문제의 텍스트는 노신의 잡문 「도우미 문객 식별법」(幇閑法發隱)이다. 1933년 8월 20일, '복사나무 방망이'(桃椎)라는 필명으로 쓴 짧은 글로 잡문집 『준풍월담』准風月淡에 수록되어 있다. 제목만으로도 심상치 않은 것

이, 아무래도 화가들의 손을 들어줘야 할 것 같다. 노신은 글자 하나를 슬쩍 바꿔 넣음으로써 단순히 반대되는 의미라고만 단정할 수도 없는 그런 단어를 태연하게 만들어내고 있지 않은가. '바쁨(忙)을 돕다(帮)'의 구성으로 '도와주다'의 의미를 가진 '방망'(帮忙)을 '방한'(帮閑), 즉 '한가로움(閑)을 돕다(帮)'로 뒤집어버린다. 화가는 이미지를 가지고 노신의 어법을 따르고 있는 셈이다. 언어 놀이에 화답하는 이미지 놀이.

제목으로 짐작했겠지만 텍스트의 내용은 그 한가로운 짓거리(감정에 충실한 표현으로는, 못된 짓거리)를 일삼는 이들에 대한 이야기다. 고운 말투를 기대할 수 없는 비판의 내용이겠다. 게다가 그들은 노신 자신과 같은 직

주문구, 〈문원도〉, 10세기의 작품을 송대에 모사, 비단에 채색, 37.4×58.5cm, 북경 고궁박물원

업군으로 분류되는, 이른바 글을 쓴다는 위인들이다. 더욱 격앙된 어조로 치달을 수도 있겠지만 상대가 이쯤 되면 차라리 냉정해진다. 야단친다고 들을 만한 인물들이 못 되니 목청을 높일 필요까지도 없다는 생각이었을까. 아니, 정말로 노신을 읽어야 할 이는 방한배幇閑輩의 글에 놀아나고 있는 세상일 터. 냉랭한 풍자 가운데 언뜻언뜻 내비치는 뜨거운 목소리는 그 세상을 향한 외침인 것이다.

작가의 눈에 비친 문인들의 모습은 어떤가. '도우미 문객(幇閑)이란 한창 바쁠 때는 든든한 조력자(幇忙)다. 만약 주인이 흉악한 짓거리를 일삼느라 바쁠라치면 이땐 물론 일모필살一毛必殺의 자객(幇凶)이 된다. 그런데 그의 조력법(幇法)은 유혈이 낭자한 사안에서도 핏자국은 물론이고 피비린내조차 풍기지 않는다.' 결국 '쓰레기를 끌어 모아 독자들의 머릿속으로 집어넣으니' 그들의 이야기 속에 빠져 즐기노라면, 인간 세상도 이 속에서 끝장나고 말 것이라는 경고이다.

보아야 할 것을 가리고 알아야 할 것을 덮어버리는 문자의 달콤한 거짓말. 그 속에서 보고 싶지 않은 것, 알고 싶지 않은 것들에 질끈 눈감아버리는 대중. 진실을 본다는 건 불편하고 때론 귀찮기까지 한 일이니까. 그러면 보지 말고 눈을 감으라. 오래지 않아 세상도 영원히 잠들게 될 것이다. 편안하고 평화롭게. 헛된 이야기로 세상을 망하게 할 수 있는 것이 바로 문학이라는, 준엄한 자아 성찰로 읽을 수도 있는 글이다.

세상을 망하게 할 수 있는 게 문학이라면 위기에서 건질 수 있는 것 또한 문학이다. 다행히 화가들이 노신을 읽을 때까지 세상은 건재했으므로 회화 또한 이쪽에 힘을 보탤 수 있게 되었다. 방법이 문제다. 이번 문제는 난이도가 상당한데, 이 텍스트에서 '화면'을 만들어낼 만한 무언가

를 찾지 못한다 해도 화가들의 책임은 아니다. 텍스트 자체가 시각적 요소라고는 전무한, 언言과 어語의 구조물이니.

화가들은 새롭게 생각했다. 그 구조물의 재료 일부를 이용하는 대신 (어차피 가져올 재료도 없다) 전체적인 분위기에 호흡을 맞출 것. 텍스트의 독특한 독설과 풍자의 느낌으로 밀고나갈 것. 그렇다면 텍스트의 상징적인 대목을 붙들어 이미지로 전환해야 하겠다. 화가가 선택한 구절은 바로 '글 쓰는 자(일모필살의 자객)가 주인의 흉악한 짓거리를 도와 유혈이 낭자한 사안에서도 피비린내조차 풍기지 않는다' 라는 부분이다. 핵심어는 유혈이 낭자한 사안, 글 쓰는 자, 그리고 그의 주인(권력), 이 세 가지이고. 이들의 관계를 화면 위에 고발하는 것이 이번 작업의 목적이다.

먼저 삽화의 배경을 차지한, 고통과 상처로 가득한 얼굴을 보도록 하자. 얼굴 중앙을 따라 붉은 핏자국이 남겨진, 텍스트에서 이야기하는 '유혈이 낭자한 사안'의 상징이다. 이 세상 모두가 그러한 사건의 현장인 듯 배경 전체가 그 얼굴로 채워져 있다. 그는 정면을 바라보고는 있지만 힘주어 바라보지는 못한다. 학살이 있었으나 그 사건의 피해자는 하소연할 곳 없어 뒤쪽으로 물러나 있는 형국이다.

그 얼굴 앞에 앉아는 있으나 전혀 다른 세계에 속한 것처럼 담담해 보이는 두 남자가 있다. 바로 〈문원도〉에서 보았던 그들이다. 세 가지 이미지 가운데 '글 쓰는 이'에 해당할 터이다. 텍스트에 기대어 화가가 떠올린 문인의 이미지는 그렇다. 멋진 시회에 모여 주고받는 그들의 글이란 권력에 기대어 세상을 속이는 '우스갯소리'일 뿐이다. 문인들은 자신의 배경을 채우고 있는, 피 흘리는 현실의 얼굴에는 전혀 관심이 없다는 표정이다. 아니, 차라리 무심하면 낫겠는데 실은 사심으로 가득하다. 그들

이 지어낸 이야기들은 '핏자국은 물론 피비린내조차 풍기지 않도록' 세상을 '즐겁게' 만들 것이니 오히려 상황에 매우 깊숙이 개입하고 있는 셈이다.

그러므로 화면 위의 진정한 지배자는 글을 짓고 있는 두 문인이 아니다. 거기, 그들의 '주인', 즉 권력의 시선이 이 장면을 지켜보고 있을 것이다. 하지만 화면에는 더 이상 아무도 보이지 않는다. 그는 어디에 있는가?

아무도 없는 화면. 하지만 아무것도 없는 것은 아니다. 〈문원도〉를 패러디한 의도는 바로 이것 때문일 터. 화가들이 원한 것은 문인들의 시회만이 아니었다. 그들의 주인, 즉 권력의 이미지가 필요하다. 권력의 속성 그대로 은밀하면서도 강력한. 바로 두 문인과 함께 원작에서 건너온 글과 인장이다.

글과 인장이 그림의 일부인가? 그렇기도 하고 그렇지 않기도 하다. 물론 〈문원도〉를 그린 화가의 것은 아니지만 지금 글씨와 인장을 모두 지워낸다면 그 작품을 〈문원도〉라 부르기는 어려워진다. 동양 회화가 지니는 매우 독특한 성격인데, 특히 고화古畵에서 글과 인장을 빼놓는다면 아무래도 그림 읽기가 조금 심심해져 버린다. 원작을 패러디하면서 화가들은 이 점에 주목했을 것이다. 게다가 그들이 수많은 인장 가운데 골라낸 항목을 보면 그 '소유주'에 민감했다고밖에 말할 수 없다. 원작의 화면 중앙에 커다랗게 찍힌, 눈에 띄는 그 인장. 삽화로 옮겨오는 과정에서도 그 붉은색 그대로 선택받아 그려진 '고희천자古稀天子'의 주인은 바로 청대의 건륭제乾隆帝(1711~1799, 재위 1735~1795)다.

흥미로운 조합이 아닐 수 없다. 글씨와 인장의 주인, 휘종과 건륭. 그들이 누구인가. 중국 역사상 가장 열정적으로 미술품 수집에 몰두했던

황제들이 아니던가. 휘종은 그 자신 수금체瘦金體로 유명한 서예가이자 화가이기도 했다. 예술에 대한 그의 열정이 결국 북송의 막을 내리는 한 원인이 되었다고 평가되고 있으니 미술사 쪽에서 보아도 조금 민망한 것이 사실이다. 휘종과 같은 예술가는 아니었으나 수장품에 대한 집착으로 보자면 건륭 쪽이 한 수 위다. 엄청난 양의 고화들 위를 뒤덮고 있는 그의 인장과 제발들. 〈문원도〉만 보더라도 그의 인장은 작품 한가운데에 주변 상황과는 관계없이 다소 오만하게 버티고 있는 형상이다. 감상자로서의 예의는 황제에게는 적용되지 않는다는 듯. 그런 생각이 들곤 했다. 결국 휘종은 나라를, 건륭은 작품을 그르쳤구나. 선을 지키는 건 아름다운 일이다. 두 황제는 그걸 알고 있었을까. 아니면, 황제를 가로막을 선이란 없다고 생각했던 것일까. 예술을 '지배'하고자 했던 황제들의 이야기는 아직 끝나지 않은 듯한데.

화면을 보라. 권력의 상징인 이들이 좌와 우로 나뉘어 문인들을 둘러싸 안으면서 그들의 주인 노릇을 하고 있는 모양새다. 인물들의 손에 들린 두루마리에는 미사여구로 가득한 시문들이 씌어 있겠지만 그 또한 황제들의 (제발이나 인장 등으로 가시화된) 인정을 받은 후에야 세상 속에서 힘을 가지게 될 것이니 그야말로 참으로 음험한 거래의 현장이 아니던가. 권력과 문장은 그렇게 서로가 서로를 도움으로써 세상을 농락하고 있다는 말이다.

화가들은 이처럼 전통의 이미지를 빌려 전통을 풍자했다. 전통에 대한 자부심 넘치는 이들에겐 다소 불편할 수도 있는 화면인데, 노신의 시대에 그의 글 또한 많은 사람들을 그렇게 만들었을 것이다. 하지만 문자와 이미지가 그런 불편함을 주지 못한다면 그것이야말로 텍스트의 표현

대로 '망해버린' 세상 아니겠는가.

물론 옛그림 속의 문인들을 이 불편한 자리로 불러오지 않고도 '글 쓰는 자'의 이미지를 만들 수 있었을 것이다. 그런데 왜 이렇게까지? 이 야기의 내부뿐만 아니라 그 바깥에서도 중요한 임무가 주어졌기 때문이 다. 삽화는 오래도록 '감상'하는 그림이 아니다. 책장을 넘기는 사이, 그 냥 묻어가지 않도록 자신을 내세울 만한 무언가가 있어야 한다. 그렇다 면 때로는 회화적 완성도보다 '그래 이거야' 하고 독자가 눈길을 멈추게 할 수 있는 참신한 해석이 중요하다. 손이 아닌, 머리를 보여달라는 요구 인 셈이다. 바로 이 부분에서 옛 이미지는 새로운 삽화와 독자의 거리를 단숨에 좁혀주는 훌륭한 매개로 기능한다. 오래전에 헤어졌던 사람을 전 혀 다른 자리에서 만난 것 같은 낯선 즐거움. 일단 관심을 끌었다면 이야 기를 나눌 기회가 주어진 것이다. 옛 이미지를 등장시킨 배경이 사실은 텍스트와 함께 걷기 위한 의도된 풍자의 상징이었다는 것까지 모두, 하고 싶은 이야기를 천천히 나눌 정도의 시간을 확보할 수 있는, 바로 그 기회.

전통의 패러디도 말이 쉽지, 일단 상당한 정도의 이미지 자산이 없 다면 시도하기도 어려운 일이다. 우롱죄 운운하는 것도 있는 집안에서 나올 수 있는 이야기 아닌가. 그런데 기껏 전통을 불러놓고 단순한 이미 지의 장난으로 서로에게 좋지 않은 기억만을 남기는, 그런 하품 나는 작 업이라면 이제 사절이다. 제대로 된 고민이 있었다면, 그렇게 옛것을 가 져옴으로써 그렇지 않을 때보다 충분히 나은 창작물을 내어놓는다면 화 가들이 불러낸 것이 그 누구이든 어찌 얽매임이 있을 것인가.

지엄한 화법에게는 미안하지만 이건 독자들의 의견에 기댈 수밖에 없겠다. 두 화가의 이미지와 함께 노신을 읽은 당신은 전통을 우롱한 두

화가를 어찌 생각하시는가. 그 죄의 경중을 자유롭게 따져 물으셔도 좋겠다.

새로운 독해의 길

텍스트에 대한 해석이 이야기를 어떻게 이미지로 재현할 것인가의 문제로 귀결되던 시절이 있었다. 아주 오래도록 그랬었다. 화가들이 읽은 것이 누구인가는 그리 중요한 문제가 아니었다. 그들이 같은 텍스트를 읽고 선배들의 도상을 차용해왔다 해도 각기 다른 화풍으로 화면을 구성했다면, 그것은 전혀 새로운 작품으로서 감상될 수 있었다. 미묘한 시각의 차이를 느끼며 음미할 수 있는 세련된 감상법이었던 것도 사실이다.

하지만 시대가 예전과 같지 않으니 독자와 텍스트 사이에 놓인 삽화에 대해서는 생각이 좀 복잡하다. 화가에게 '어떻게'라는 방법을 넘어 '무엇을'이라는 주제에 대한 태도까지 요구하게 된 지금, 화가는 주어진 텍스트를 그대로 따라 그리던 시절에 머물 수 없게 된다. 누구를 읽고자 하는가, 그것이 핵심이다. 텍스트의 성격에 따라 삽화도 다르게 접근해야 할 시대가 되었다.

잡문의 생명은 속도에 있다. 그 치명적 아름다움이 없다면 이 장르를 쓰거나 읽을 이유가 없을 터. 그러니 잡문을 그려낸다는 건 그 속도감을 따라야 한다는 부담이 있는 작업이다. 두 화가의 생각은 그랬다. 마음을 흔드는 텍스트라면 그다지 그림이 될 것 같지 않은 이야기도 얼마든지 그림이 될 수 있다고. 잡문 한 편에 이미지 하나, 텍스트의 성격을 제대로 잡아낸 성공적인 전략이었다. 노신이라는 무거운 주제를 놓치지 않으면서 잡문이라는 난감한 형식까지 살려낸 새로운 방식의 삽화. 현란한

이미지가 넘치는 세상에서 삽화의 새로운 가능성을 보여주었으니, 작품도 좋았지만 화가로서의 시도는 더욱 의미 있는 것이었다. 새로운 텍스트는 새로운 방법으로 읽어야 한다.

앞 세대의 선배들과 헤어져야 할 순간이 온 것 같다. 전통의 무게가 태산 같은 그들에게 새롭게 읽으라고 한다. 새로운 독해법이 남아 있기라도 한 것일까. 하지만 이미지가 문자를 만난 이후 그 오랜 시간, 누구에게도 '남아 있던' 길은 없었다. 누구든 자신만의 길을 남기지 못할 이유가 없는 것이다. 이런 글은 이렇게, 저런 글은 저렇게, 그 수효를 가늠할 수 없는 미지의 길들이 새로운 아침을 기다리고 있으니. 문자와 이미지의 이야기는 아직 끝나지 않았다.

「도우미 문객 식별법」(幇閑法發隱) 노신魯迅

덴마크 사람 키르케고르는 우울의 사나이로, 그의 작품엔 늘 비분이 서려 있었다. 그래도 그 가운덴 제법 재미난 것도 있는데, 내가 본 건 이런 대목이었다.

극장에 불이 나자 어릿광대가 무대 앞으로 나가 관객들에게 알렸다. 사람들은 이를 어릿광대의 우스갯소리라 여기고는 갈채를 보냈다. 어릿광대는 다시 소리쳤지만 그럴수록 웃음과 갈채는 더 커지기만 했다. 나는 생각했다, 인간세상은, 우스개라며 즐거워하는 인간들의 환영 속에서 끝장나고 말리라고.

그런데 내가 재미있다고 느낀 건 이 대목도 대목이지만 이로부터 도우미 문객들의 수법을 떠올린 데에 있었다. 도우미 문객(幇閑)이란 한창 바쁠 때는 든든한 조력자(幇忙)다. 만약 주인이 흉악한 짓거리를 일삼느라 바쁠라치면 이땐 물론 일모필살一毛必殺의 자객(幇凶)이 된다. 그런데 그의 조력법(幇法)은 유혈이 낭자한 사안에서도 핏자국은 물론이고 피 비린내조차 풍기지 않는다.

예를 들어보자. 어떤 사건이 심각하다. 모두들 처음엔 심각하다고 느낀다. 그런데 그가 어릿광대로 나타나 이 사건을 골계로 바꿔버린다. 아니면 심각하고는 무관한 점을 떠벌려 사람들의 주의를 채고 가버린다. 이것이 소위 말하는 '익살'이다. 만약 살인이 났다면 그는 현장의 정황이 어떠했네 탐정의 노력이 어쨌네 주워섬기기 바쁘다. 죽은 이가 여성이라면 그건 더 훌륭하다. 이름 하여 가로되 '요염한 주검' 아니면 그녀의 일기 소개다. 만약 암살이었다면 망자의 생전 이

야기며 연애며 소문 따위를 들먹거린다. 사람의 열정이란 알고 보면 내동 팽팽한 것도 아닐 터, 찬물이나 혹은 그걸 우아하게 작명하여 '맑은 차'를 좀 끼얹으면 으레 냉각에 가속도가 붙기 마련이다. 그러고는 이 익살 배역을 맡은 분이 문학가로 변모하는 것이다.

가령 어떤 자가 진지하게 경고하고 있다면, 흉악범에겐 당연히 해가 된다. 아직 모두가 뻣뻣이 죽지 않았다면 말이다. 그런데 이때에도 그는 어릿광대 역으로 나타나 여전히 익살을 부린다. 곁에서 그는 귀신 얼굴로 분장을 한 채, 그 경고자警告者를 다른 자들 눈에 어릿광대로 만들어버리는가 하면 그의 경고도 다른 자들 귀에 우스갯소리로 만들어버린다. 어깨를 송곳 추스름으로써 상대의 기개를 겉으로 드러내주고 비굴히 몸을 굽혀 탄식함으로써 상대의 거만을 넌지시 암시해준다. 그럼으로써 사람들도 하여금 이렇게 생각도록 만든다. '경고하는 저자가 사기꾼이구먼.' 다행히 도우미 문객 대부분은 남자다. 그렇지 않다면 그 것들은 경고자가 한때 자기를 어떻게 집적거렸는지 주절대면서 음란한 말들을 늘어놓은 다음 자살로써 치욕을 해명하려 들지도 모를 일이다. 사방에서 음모를 꾸며대니 아무리 엄숙한 표현인들 힘을 잃게 되고, 흉악배에게 불리한 상황은 이 의심과 웃음소리 속에서 완결되고 만다. 그러면 그는? 이번엔 되레 도덕가가 된다.

이런 사건이 없을 땐, 그럼 일주일에 보고報告 한 번, 열흘에 담화談話 한 차례, 쓰레기를 끌어 모아 독자들의 머릿속으로 집어넣는다. 반년이나 일 년쯤 보고 나면 온통 머릿속엔 모 권세가가 어떻게 패를 잡았느니, 모 배우는 어떻게 재채기를 하느니 따위의 따분한 이야기들로 꽉 차게 된다. 즐거운 건 물론 즐거운 것이다. 헌데, 인간 세상도 즐거움을 환영하는 이 즐거운 인간들 속에서 끝장나

고야 말리라.

<div align="right">1933. 8. 28.</div>

노신이 '복사나무 방망이'(桃椎)라는 필명으로 발표한 글로, 잡문집 『준풍월담』准風月淡에 수록되어
있다.

참고문헌

단행본

마이클 설리반 지음, 김기주 옮김, 『中國의 山水畵』, 서울: 문예출판사, 1992.

박은화, 『중국회화감상』, 예경, 2001.

안휘준, 『한국회화의 전통』, 문예출판사, 1988.

안휘준, 『한국 회화의 이해』, 시공사, 2000.

진준현, 『단원 김홍도 연구』, 일지사, 1999.

허세욱, 『中國古代文學史』, 법문사, 1986.

허세욱, 『中國近代文學史』, 법문사, 1996.

강관식, 『조선 후기 궁중화원 연구·상』, 돌베개, 2001.

이동주, 『우리 옛그림의 아름다움』, 시공사, 1996.

황견 지음, 김달진 옮김, 『古文眞寶 後集』, 문학동네, 2000.

우홍 지음, 서성 옮김, 『그림 속의 그림』, 이산, 1999.

양신 外 지음, 정형민 옮김, 『중국회화사 삼천년』, 학고재, 1999.

제임스 캐힐 지음, 조선미 옮김, 『중국회화사』, 열화당, 2002.

고바야시 히로미쓰 지음, 김명선 옮김, 『중국의 전통판화』, 시공사, 2002.

레이 황 지음, 김한식 외 옮김, 『1587-만력 15년 아무일도 없었던 해』, 새물결, 2004.

티모시 브룩 지음, 이정·강인황 옮김, 『쾌락의 혼돈-중국 명대의 상업과 문화』, 이산, 2005.

기세춘·신영복 편역, 『중국역대시가선집 1』, 돌배개, 1994.

이성호 옮김, 『도연명전집』, 문자향, 2001.

鈴木敬,『中國繪畵史』中之一, 東京: 吉川弘文館, 1988.

傳田章 編,『明刊元雜劇西廂記目錄』, 東京: 東京大學東洋文化研究所, 1970.

島田修二郎,『中國繪畵史研究』, 東京: 中央公論美術出版, 1993.

鄭銀淑,『項元汴之書畵收藏與藝術』, 臺北: 文史哲出版社, 1984.

裘沙·王偉君,『魯迅 論文·雜文 160圖』, 濟南: 山東畵報出版社, 1999.

徐書城,『中國繪畵藝術史』, 北京: 人民美術出版社, 1999.

王伯敏,『中國繪畵通史·上』, 北京: 三聯書店, 2000.

楊新·單國强 主編,『中國美術史』明代卷·宋代卷 齊魯書社·明天出版社, 2000.

王伯敏,『中國版畵史』, 香港南通圖書公司

『歷代畵家評傳·明』, 中華書局香港分局, 1979.

『古文觀止』, 臺北: 三民書局, 1987.

『魯迅全集』5, 北京: 人民文學出版社, 2005.

논문

김계태,「〈赤壁賦〉와 〈後赤壁賦〉의 비교 분석」,『중국어문학논총』19, 2002.

김연주,「詩中有畵, 畵中有詩」,『미학·예술학연구』14, 한국미학예술학회, 2001.

박영자,「赤壁圖 研究」, 성신여자대학교대학원 석사학위논문, 1990.

성희종,「仇英의 赤壁圖 研究」, 성신여자대학교대학원 석사학위논문, 2002.

안영길,「宋代회화에 나타난 문학성의 의미」,『미학·예술학연구』7, 한국미학예술학회, 1997.

林語堂 지음, 진영희 옮김,「蘇東坡 關係 文獻目錄 및 資料出處」,『중국어문학』제11집, 영남중국어문학회, 1986.

장준석,「李公麟의 白描畵 研究」, 동국대학교대학원 박사학위논문, 2001.

조송식,「北宋 사대부의 의식세계와 出仕觀 및 그 예술」,『미학』제18집, 한국미학회, 1993.

권주연,「조선후기 祿取才에 출제된 도연명의 화제시 연구」,『국제학술대회』9, 한중인문과학연구회, 2002. 11.

안휘준,「謙齋 鄭敾의 소상팔경도」,『미술사논단』20, 2005.

이종숙,「朝鮮時代 歸去來圖 硏究」, 서울대학교 대학원 고고미술사학과 석사학위논문, 2002.

이태호,「鄭敾의 家系와 生涯」,『謙齋鄭敾』한국의 미 1, 중앙일보사, 1983.

장준구,「陳洪綬의 生涯와 繪畵」, 홍익대학교 대학원 미술사학과 석사학위논문, 2005.

장준석,「이공린의 백묘화 연구」, 동국대학교 대학원 미술사학과 박사학위논문, 2001.

조규희,「朝鮮時代의 山居圖」,『미술사학연구』217·218, 한국미술사학회, 1998.6.

최경현,「明代 吳派의 赤壁賦圖에 관한 硏究」,『미술사학연구』199·200, 1993.12.

문성재,「明末 희곡의 출판과 유통–강남지역의 독서시장을 중심으로」,『中國文學』41, 1004.5.

박계화,「明淸代 徽商의 문예출판 후원에 대하여」,『중국어문논역총간』, 중국어문논역학회 21, 2007.8

박민정,「明·淸代 통속문학삽도의 연구」, 홍익대학교 대학원 석사학위논몬, 2005.

박청아,「明刊本『西廂記』揷圖 硏究」,『미술사연구』21, 2007.12.

이윤석,「明末의 江南 ‘士人’과 文社活動」,『동양사학연구』57. 1997.

장미경,「明淸代 江南地域의 出版文化」,『중국사학연구』35.

홍상훈,「전통시기 강남지역에서 독서시장의 형성과 변천」,『中國文學』41, 2004.5.

조향진,「明帝의〈洛神賦圖〉를 통해 재조명한 顧愷之」,『중국사연구』39집, 2005.

石守謙,「洛神賦圖: 전통의 刑塑와 發展」,『미술사논단』26, 2008.

서은숙,「서원아집의 역사적 실재성과 그 의미」,『원우논집』36, 2002.

유보은,「조선시대 서원아집도 연구」, 고려대학교 대학원 석사학위논문, 2006.

부르그린드 융만,「구미박물관 소장의〈서원아집도〉2점에 대한 소고」,『미술사의 정립과 확산』1, 사회평론, 2006.

장경연,「도원도 연구」, 홍익대학교 대학원 석사학위논문, 2003.

板倉聖哲,「馬遠 西園雅集圖卷の史的位置」,『國華』16, 1999.

板倉聖哲,「喬仲常 後赤壁賦圖卷の史的位置」,『國華』1270, 2001.

小林宏光,「陳洪綬の版畵活動」上·下,『國華』1061·1062, 1983.

小林宏光,「中國繪畵史における版畵の意義」,『美術史』128, 1990.

陳葆眞,「傳世〈洛神賦〉故事畵的表現類型與風格系譜」,『故宮學術季刊』39-1, 2005.

Altieri, Daniel. "The Painted Visions of the Red Cliffs", Oriental Art. vol.29. 1983.

Wilkinson, Stephen. "Paintings of 'The Red Cliff Prose Poems' in Song Times", Oriental Art. vol.27. 1981.

도록

『檀園 金弘道』, 국립중앙박물관, 1992.

『단원 김홍도 탄신 250주년 기념 특별전』, 삼성문화재단, 1995.

『朝鮮時代繪畵名品集』, 珍畵廊, 1995.

『中國古代書畵圖目』十五, 文物出版社, 1997.

『中國の博物館』第3卷 遼寧省博物館, 講談社·文物出版社, 1982.

『中國の博物館』第二期 第3卷, 吉林省博物館, 講談社·文物出版社, 1988.

『海外中國名畵精選』Ⅰ·Ⅱ·Ⅲ, 錦繡出版, 2001.

『豊子愷漫畵全集』7, 京華出版社, 2001.

宮川寅雄 外,『中國の美術』3, 淡交社, 1982.

『文人畵粹編』1·4卷, 東京: 中央公論社, 1979.

『世界美術大全集·東洋編』第5卷, 東京: 小學館, 1998.

『世界美術大全集·東洋編』第6卷, 東京: 小學館, 2000.

『晉唐兩宋繪畵·人物風俗』故宮博物院藏文物珍品全集 3, 商務印書館, 2005.

『雲山潑墨 張大千』, 雄獅圖書股份有限公司, 2008.

『石濤畵集』上, 榮寶齋出版社, 2003.

『大觀-北宋繪畵特展』, 國立故宮博物院, 2006.

薛冰,『中國板本文化叢書 揷圖本』, 江蘇古籍出版社, 2003.

張滿弓 編,『古典文學版畵』戲曲(一), (二), 河南大學出版社, 2004.

張滿弓 編,『古典文學版畵』小說·雜著, 河南大學出版社, 2004.

張滿弓 編,『古典文學版畵』人物版畵, 河南大學出版社, 2004.

周心慧 主編,『新編中國版畵史圖錄』1, 學苑出版社

周蕪 編,『徽派版畫史論集』, 安徽人民出版社, 1983.

陳傳席 編,『陳洪綬版畫』, 河南大學出版社, 2007.

『芥子園畫傳』第1集 山水, 中華書局香港分局, 1979.

『赤壁賦書畫特展』, 臺北:國立古宮博物院, 1984.

『中國繪畫全集』2-5, 北京:文物出版社;杭州:浙江人民美術出版社, 1997-1998.

『中國美術五千年』第1卷, 文物出版社 外, 1991.

『中國名畫賞析』I, 錦繡出版, 2001.